巨匠的技與美

行政院文化建設委員會
文化資產總管理處籌備處
100年12月

一心一藝。

巨匠的技與美

目次

文化，是心靈的故鄉

　　日本的飛驒山脈上有一個名喚「古川町」的小鎮，木匠人口密度高居全國之冠，自古即被稱作「木匠的故鄉」。「飛驒工匠」之所以有名，係因古川町的木匠保存日本傳統木造工法且代代相傳。1980年代，東京大學教授西村幸夫投入當地社區營造，整理出代表木匠個人簽名的「雲飾」（屋簷下的木雕裝飾），並催生了「飛驒工匠文化館」，為古川町在全日本乃至全世界的社區營造史上，留下了動人且難忘的一頁。

　　日本的無形文化財保護制度堪稱世界先驅，1950年即制定《文化財保護法》，將無形文化財與建造物、美術工藝品、民俗資料等有形文化財、紀念物與埋藏文化財都列入。日本官方亦自1955年起指定「人間國寶」，迄今有工藝、音樂與舞臺藝術等領域逾360名傳統匠師與藝師，每人每年獲得2百萬日幣（約合新台幣67萬）支持，從事技藝薪傳。

　　2003年聯合國教科文組織（UNESCO）發表一份《建立人間國寶制度指引》（Guidelines for the Establishment of National "Living Human Treasures" Systems）報告書，引用日本的「人間國寶」、南韓的「人間文化財」及法國的「藝術大師」，鼓勵各國支持無形文化財守護者。臺灣、菲律賓及泰國等國家政府也先後參考建立相關文資保存制度。

　　我國文化資產保存法於2005年修正後，將保護項目重新調整為「古蹟、歷史建築、聚落」、「遺址」、「文化景觀」、「傳統藝術」、「民俗及有關文物」、「古物」、「自然地景」等7大類，除最後一項仍由行政院農業委員會主政，其餘均由行政院文化建

設委員會主政，完成事權統一。新增「保存技術及保存者」專章，則大大強化了有形文化與無形文化之整合機制與業務上的推動工作。2007年行政院文化建設委員會文化資產總管理處籌備處正式成立，本處成為全國統一窗口，專責推動文化資產各項工作。包括2009年起迄今，依據文資法指定「重要傳統藝術」及「文化資產保存技術及保存者」，並進行各項傳習與推廣活動。

　　本書收錄「保存技術及保存者」的15個篇章，涵蓋大木作、剪黏、交趾陶、製鼓、糊紙、石滬修造等傳統技藝。本土匠師生命史中最令人動容與稱道的「頂真」工藝精神，其實都已在這15位堅守崗位的匠師身上，「保存」了1/4個世紀以上甚至更久，並未讓前述東瀛匠師專美於前。「他山之石，可以攻玉」，畢竟現階段我們的「人間國寶」制度，仍在起步階段，日本逾半個世紀的經驗，還是相當值得我們借鏡參考。

　　「文化，是心靈的故鄉」，文化建設形同廣義的社造，就是要在傳統文化基礎上由下而上，結合產官學界，創新地方（故鄉）文化的價值。未來，如何讓文化資產在人與時空、歷史脈絡流轉下，持續保存與活用，並激發出更多文資傳承與再生的可能性，以達到文化資產「永續經營」的目標，仍是官方、民間與學界三方共同要去思考與努力的課題。

行政院文化建設委員會
文化資產總管理處籌備處 主任　王壽來　謹序

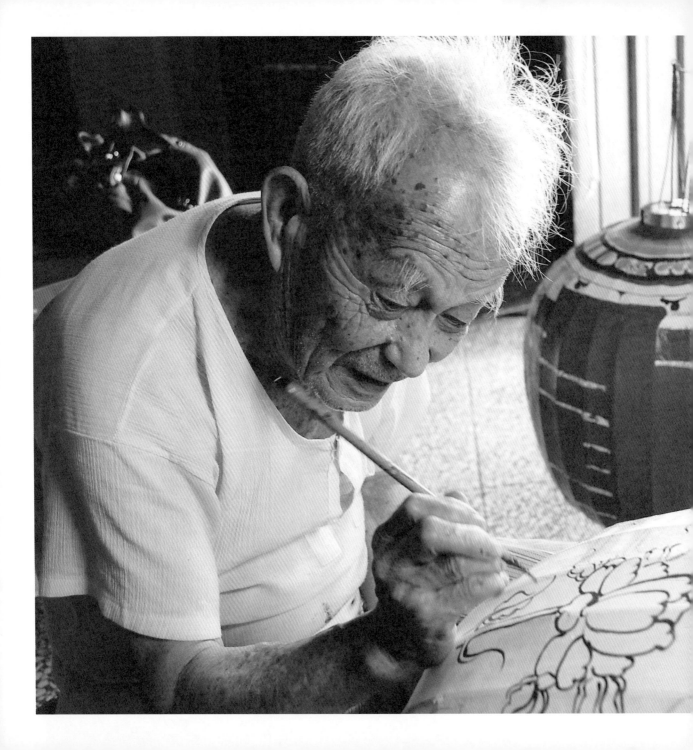

董天補

細筆彩繪照見美好姻緣

製燈技術

作者／吳秋瓊　攝影／侯聰慧

董天補，1919年生。17歲開始製作俗稱「子婿燈」的新郎燈，最初只是憑藉著美術長才，免費幫鄰居修補舊燈，大約10年後才決定以此為業，迄今超過一甲子，92歲高齡仍然持續製燈，成為金門地區廣為傳頌的佳話。

「堂上高掛新郎燈，歡天喜地樂新人，若問巧手何處尋，金城古崗董先生。」

——引自《匠師之美》，唐振瑜著

金城鎮古崗村的董天補師傅，年逾90還在製作子婿燈，問他怎麼還不退休？老人家直話直說：「不做事，會老得很快。」何況這可是一個「天天有喜」的工作！靠著一門工夫做了60餘年，拉拔大7個孩子，可見手藝廣受歡迎的程度，當被問道子婿燈的巧藝是從何學來？老人家戲稱是「自來的！」

美學天成　無師藝自通

俗稱「子婿燈」的新郎燈，其實是外島金門結婚時必備的禮器，取其閩南話「燈」與「丁」同音，家有喜事得先掛「燈」祈求「有丁」，

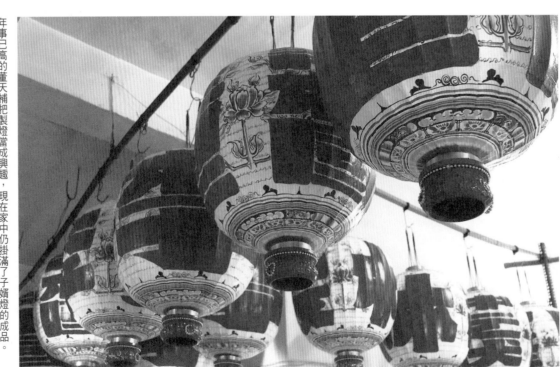

年事已高的董天補把製燈當成興趣，現在家中仍掛滿了子婿燈的成品。

「丁」又指男子，因為家中必須先有男子，才能子孫綿延、家族興旺。子婿燈上有大紅字書寫男方姓氏、堂號，表明自己家族源流，燈上並有象徵吉祥富貴的彩繪圖案。懸掛高堂的一對燈，不僅極富喜氣，更以此彰顯家族光彩。

而董師傅說，這門手藝是「自來的」，其實並不誇張。1937年中日戰爭爆發，日軍占領金門，對外斷絕物資流通，民眾結婚時無法再去廈門採購子婿燈，這可怎麼辦才好？當時同村的宋姓人家要娶媳婦，既然買不到新燈，只好拿舊燈去請村裡很會畫圖的董天補，照原有的樣子重畫一個，湊合著用。

董天補會畫圖，在古崗村可是小有名氣，讀小學時成績很好，六年級時不僅編校刊，還能教五年級生功課，舉凡作文、美術、書法都很出色，可惜家貧，實在沒錢繼續升學，但小村莊沒有工作機會，只能靠打零工過日子。

當年國軍來金門做戶口普查時，董天補為了早日退伍，照顧家人，謊稱已經25歲，遠比實際年齡多報了8歲。但是稚嫩的少年模樣騙不了人，被辦事員「對半砍」，變成21歲，所以身分證上雖寫著「民國4年出生」，其實是民國8年生，董師傅說，「認真來講，我是92歲。」

練功10年　成就一生志業

雖然住在小鄉村，董天補的文書可沒被埋

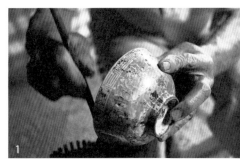
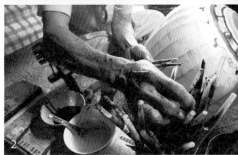

1. 彩繪子婿燈需要使用各種類型的毛筆。
2. 每次製作子婿燈時，董天補都會仔細調製顏料。

沒，他不僅在村公所做了三任村長的無給職義務幹事，後來還通過考試到縣政府擔任有給職的幹事，但是父親早逝，董天補擔心母親一人照顧3個年幼弟弟會太辛苦，經過幾番思索，還是放棄了公職。

董天補萬萬沒想到，當初憑藉美術天分，好心幫鄰居修補舊的子婿燈，日後竟成為他的「事業」，董師傅說，大概是老天爺的意思吧。第一

次補子婿燈，董師傅才17歲，對製作燈籠並無概念，只當成美術勞作一樣拿白紙糊，又照著原有的圖案描繪，沒想到依樣畫葫蘆竟也做得有模有樣，一時在村里間傳頌開來，其他村民家有喜事，也知道要前來請託，「沒收錢的工作」這一做就做了10年。

直到20多歲，董天補結婚生子，打零工的收入實在養不起孩子，他下定決心要找一個可以養家的工作。正巧金門此時有人開始專職製作子婿燈，他心想，說不定可以靠這一行維生，於是決定將「純屬服務」轉成接受「訂製」。但是從幫忙性質練就出來的工夫，真正要變成「賣錢」的手藝，還是得經過一些工序的考驗。

比方說，在燈籠表面刷上海石花熬煮而成的薄茨（臺語俗稱「菜燕」）就是一道關卡，這個步驟主要是形成一層薄膜，防止彩繪時顏料滲透、暈染，順便也將白布推得更平整。一開始董師傅以為是「蕃薯粉」，試了幾回效果都不理想，直到有一次幫商家師傅「代工」，當時交通不便不能當日往返，交貨時夜宿在商家，開聊時人家問他，「做一對燈，需不需要用掉2兩菜燕？」董師傅一聽恍然大悟，原來不是蕃薯粉，遂機靈地答道：「差不多啦！」

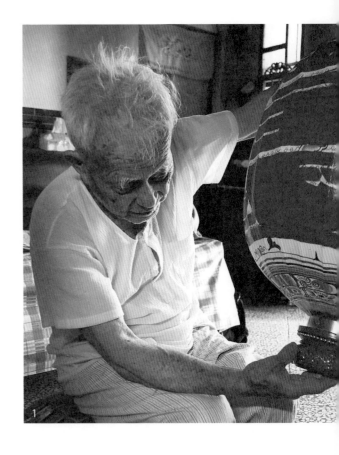

工序繁瑣　專心不蝕本

製作子婿燈相當費工耗時，必須先將組合骨架的竹條上下穿孔，再各以鐵絲串穿收整，編織成渾圓、飽滿的外型，之後鋪上白布，均勻塗抹「菜燕」。燈頭、燈尾均繪有各色線條，條條相連，象徵連招貴子，一家有幾個男丁結婚，廳堂就會掛幾對「子婿燈」。

董師傅製作的子婿燈，特意順應燈籠弧面，

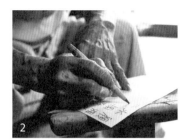

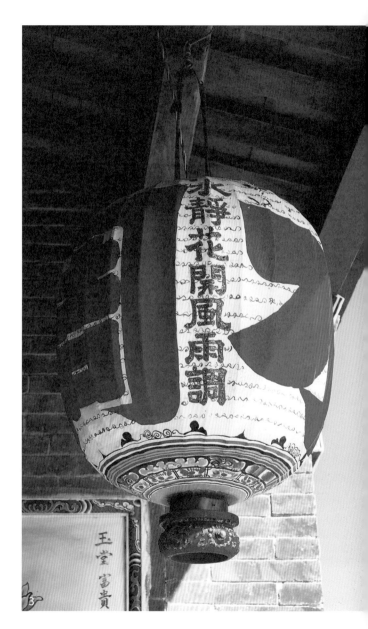

1. 董天補原本只是幫鄰居修補子婿燈，最後竟成了一輩子的事業。
2. 傳統的子婿燈上，必須書寫男方姓氏及堂號。
3. 金門水頭民宿外懸掛著董天補製作的燈籠，為旅客帶來祝福。

把姓氏和堂號描成圓體，看起來有種飽滿的喜氣，燈身乍看也是圓型，但其實是頂寬底窄，究其原因為何？原來董師傅有巧思，因為燈是懸掛在樑下，人的視角往上看，底部窄才能看到燈籠的整體美，這也是燈底彩繪6圈的玄機，連這種小細節都要留意，可見製作上的用心。

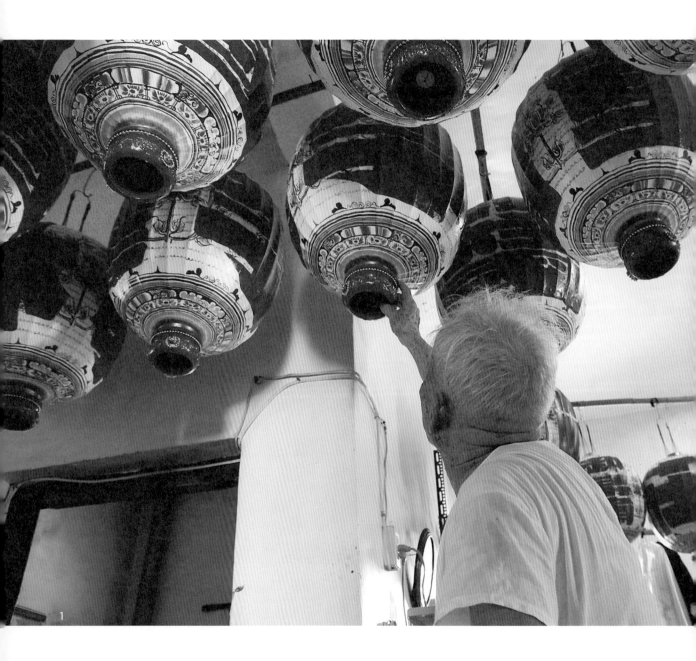

早年一對燈要價200元，一有訂單就趕工做，平均一天下來可以完成一對左右，工資收入全用來維持一家人的生活開銷，董師傅說，省著點用，勉強還算過得去，雖然談不上富裕，但也總是把孩子拉拔長大了。

儘管整天做重覆的工作，董師傅也不嫌煩，還是很認真地賺錢，但是「子婿燈」又不是一般貨物可以先做好成品等人家來買，每一件都是客製化，得依新郎身家、姓氏、家族源流來題字，遇到好月好日，熬夜趕工也必須做出來，董師傅說，「不能耽誤人家的終身大事。」

工藝無奇　熟來能生巧

「常做手就熟」，董師傅握起毛筆，三兩下畫出一朵牡丹花，不需任何輔助工具。毛筆在燈皮畫著祥雲圖案，老人家隨口說起「射箭的故事」。話說街坊有人射箭，屢屢中紅心，眾人鼓掌誇讚，一旁賣油阿伯說，「熟能生巧不稀奇」，眾人要阿伯也來試試，阿伯把有孔的銅錢擺在油瓶口上，提起油罐往錢孔中分毫不差地將油注入，就像他現在畫牡丹、描紅字，外行人看熱鬧，內行人就靠這個本事賺錢。

超過一甲子功力，可不是隨便耍弄就可以成就的，但他還是自謙「畫烏、畫紅，騙主人」，一生歷經戰亂與貧困，苦日子雖然不少，好日子算起來卻更多，就像陪伴了一輩子的子婿燈，成

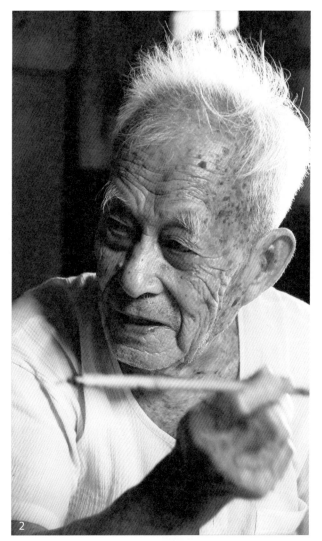

2

1. 董天補特別將子婿燈製作成頂寬底窄的圓體，因為人的視角往上看，正可以看出燈籠的整體美。
2. 董天補從小有美術天分，三兩下就能在燈皮上畫出各種圖案。

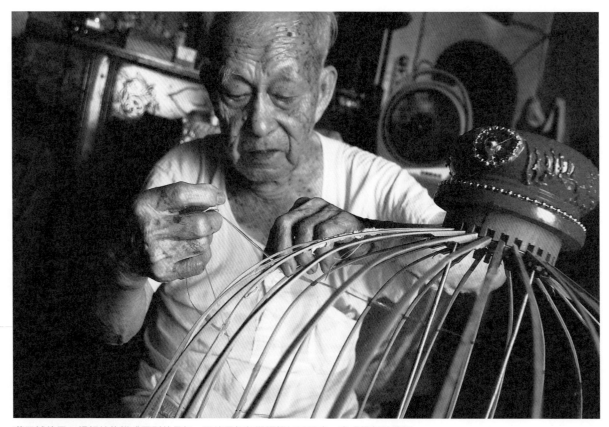

董天補使用28根細竹條構成圓型的骨架，再使用紅色塑膠繩加以固定，完成燈架的雛型。

雙成對，為顧客和自己都帶來好運與祝福。

　　年歲大了還在做燈，有時不免感到吃力，比如削細竹條時，手中握刀，穩穩使力，稍有閃失傷了竹條，就得重新做起，實在很費工夫。董師傅說，現在做燈已經省事許多，早期連做燈架的

竹子都得自己處理，光是浸泡竹片就得花上10天工夫，現今則是委託臺灣師傅先處理好竹條及木頭燈座等材料，要用時再自行加工，等於省去前置作業的備料工作。

　　一輩子以製作子婿燈為業，收入雖遠不及後

來遠赴南洋發展、擁有不少資產的企業家弟弟，老人家倒是一派知足樂天，也不以現在的獨居生活為苦。問他年事這麼高還每天做燈，真的是樂此不疲嗎？董師傅坦言，常有人勸他又不缺錢，何必那麼辛苦，但也有人要他快樂就做，只是要「適量」。

21世紀的現代金門，董師傅的老房子樑下仍掛滿「半成品」，客戶通常選好結婚日子後先來訂，有時也因應急件熬夜趕工。訂貨單要寫上「堂號」，要有姓氏及家族從哪裡來。家世顯赫的人家，還會寫上官名，一對燈代表的不僅是對新人的祝福，也有承先啟後的意涵。

董師傅的子婿燈，不僅聞名全金門島，2004年臺灣舉辦地方文物展，子婿燈還越過臺灣海峽，代表金門地方特產高掛在總統府前，這也是董師傅首次以傳統技藝表達現代民情的創作。

有了這個有趣經驗，2005年金門縣紀錄片文化協會舉辦年度影展，董師傅又以一對書寫「月圓、日圓、人團圓，國圓、家圓、事業圓」的作品共襄盛舉，此後子婿燈不再只是婚娶禮器，還另闢裝飾與收藏的用途。

水頭民宿就懸掛著一對燈籠，燈面以顏（真卿）體書法寫著「水靜花開風雨調，歌聲繞樑舒心頭」，文字與圖案都有別於傳統婚娶使用的子婿燈，但仍以燈籠光明的美好寓意，為來往旅客祈求好運。

| 重要紀事 |

1937	·鄰居委託修補「子婿燈」。
1947	·專職製作「子婿燈」。
2004	·參加金門文物展，作品懸掛在總統府。 ·金門縣文化局委外製成《金門子婿燈－董天補老師傅ㄟ絕招》紀錄片。
2005	·參加由金門縣紀錄片文化協會舉辦的年度影展。
2011	·以「製燈技術」獲行政院文化建設委員會列冊為文化資產保存技術及其保存者。

interview > ｜董天補｜

人生快樂第一重要 匠師語錄

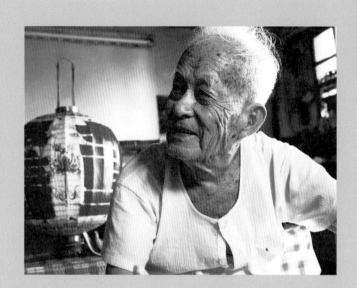

（一）子婿燈是自學而來的手藝，怎麼會有膽量靠它賺錢養家？

那時候實在是「無處討（生活）賺（錢）」。我是家中長子，父親早逝，得照顧母親和弟弟，又沒有田地可以耕種，也不能離開家鄉出去找機會，每天打零工實在不是辦法，心想不如來做做看，說不定會有出路。

（二）年紀大了還每天做燈，有沒有想過退休？要不要交給下一代來做？

很多人勸我不要做了，怕我太累。但我又不是憨人，累了就休息啊！以前做燈是為了賺錢，現在做燈是休閒，也像在做不必花錢的運動，交貨時還有人一直誇讚我的手藝，哪裡找這麼好的事呢！當然人命終究有時，我也希望有人來接手，大兒子在臺灣做電器修理工作，有空會回金門來，想把我的手藝學下來。我心裡著急，兒子再不趁早學，就怕會來不及了。（說時還調皮地勾勾食指）

（三）一輩子做燈，最得意的作品是什麼？

看人家庭圓滿、喜事連連啦！上次有姓歐陽的人家來訂貨，說娶孫媳婦要用，廳堂裡還掛著50年前，他娶親時向我訂做的燈。金門的習俗是這樣，家裡有喪事就必須把燈拿下來，直到下次有人結婚才可以再掛上去，這戶人家子婿燈一掛50年，真是好福氣啊！

看董天補
做子婿燈

　　現今常見的燈籠，有泉州式與福州式，又因外觀形式不同，而各有象徵意涵，例如婚禮喜慶使用的「新郎燈」或「新娘燈」；喪葬場合的「竹篾燈」；懸掛在家戶屋簷、代表該戶姓氏的「傘燈」，以及迎神廟會的「吉祥燈」等等。

　　董師傅說，金門「子婿燈」是屬於福州式圓體。真正要做好一盞子婿燈，包含整燈骨、貼燈皮、彩繪三大步驟，工序則多達10幾道，大致說明如下：

■ 整燈骨

　　在象徵「二十八星宿」的28根細竹條上、下端各鑽一個孔，以鐵絲穿過串起兩端，將竹條卡進齒輪狀的木頭基座加以密合。接著將上端木頭基座往下擠壓，使竹條呈圓型，最後牢牢結上紅色塑膠繩加以固定，燈架雛型就算完成。

■ 貼燈皮

　　白布對比燈籠裁成適當大小後平鋪在燈籠中圍，沿圓弧線條慢慢推平，並一邊「噴水」濕潤，增加白布的柔軟度與延展性。布與布的接合重疊處以白膠貼合，再比照相同步驟在燈籠上、下端貼上白布，刷上一層「菜燕」陰乾。白布完全乾燥後才進行彩繪工作。

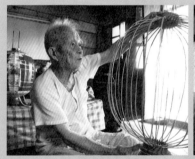
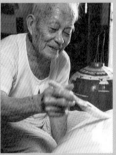
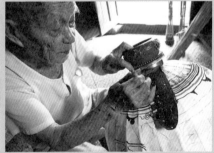

整燈骨　　　　　　　　　貼燈皮　　　　　　　　　　　　　　　　彩繪

■ 彩繪

　　首先利用畫圓工具畫上藍色線稿，燈頭3圈、燈尾6圈，再利用毛筆沾藍色顏料細細描邊，線與線間使用綠色顏料，畫上象徵吉祥的花草紋路，最後運用黃、紅顏料畫上蓮蕉、桂花、元寶，象徵「早生貴子」、「富貴年年」。燈肚先以炭筆畫上堂號、姓氏的字體，再用紅筆勾勒出字體輪廓，接著在紅色邊框以外的空白處塗上白漆，乾燥後用藍色顏料勾畫象徵「榮華富貴」的牡丹，最後將字樣底稿塗上紅漆，彩繪就算完成。彩繪好的燈籠在底部裝上燈座，並以樹脂膠擠出雙龍搶珠的立體圖案，最後撒上金粉，至此大功告成。

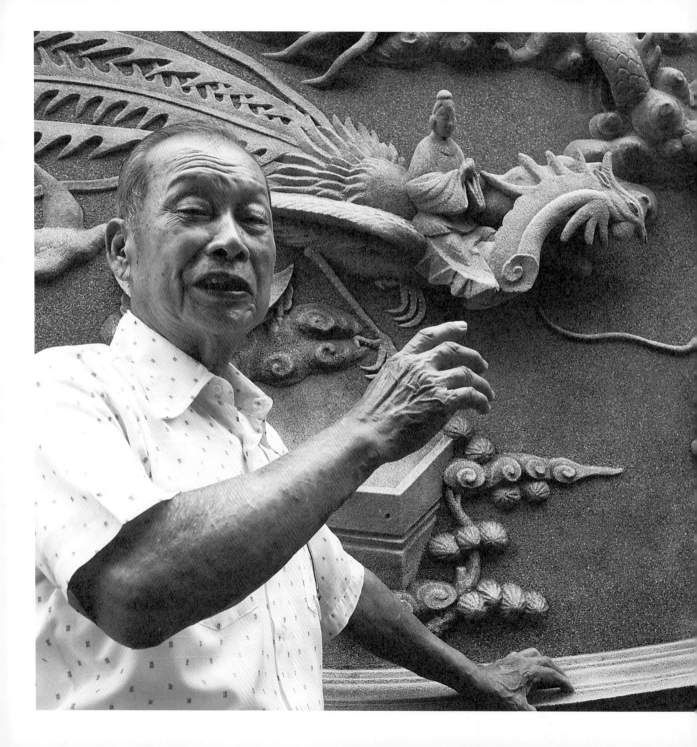

王保原

在毫釐間拼貼工藝人生

剪黏泥塑技術

作者／陳玲芳　攝影／侯聰慧

王保原，1929年生。28歲隨父親王石發參與整修佳里金唐殿，正式學習剪黏。37歲承接佳里興震興宮整修，從模仿葉王作品中學會交趾陶製作技巧，成為日後發展「淋搪」（燒瓷）的基礎。雖歷經材料與技術變化，仍然依循傳統精剪細黏，用心修復保存師公何金龍作品，其力求「傳神」的工藝精神，令人動容。

年逾80、寶刀未老的剪黏大師王保原，2010年為了展覽，重拾塵封多年的剪黏工具，製作「穆桂英」系列新作。效法清末民初剪黏名師「金龍師」當年絕技：將陶片剪成月牙狀的「甲毛」，與火柴狀的「摃槌」拼貼裝飾；人稱「保原師」的王保原，也用一根根細至1～3公釐的玻璃細片，小心翼翼地黏貼。湊近作品仔細看，穆桂英戰甲上綴滿的「摃槌」與「甲毛」，每一根的高低粗細，意外地均勻，令人驚嘆也驚艷。

「做這『玻璃剪仔』（剪黏的俗稱），不只『剪』是一門工夫，如何『黏』得恰到好處、具有美感，才是真工夫。」王保原道出他對工藝的堅持。接著，再取出以石灰製成的11個表情各異、唯妙唯肖的袖珍版人偶頭，每一個偶頭都經過保原師精捏細描，「你們看尪仔的臉部表情就知道，這要多睛注（多費眼力）；我的眼睛不好，做得很吃力，差一點青暝（失明）！」話雖如此，保原師在中斷了20多年後，再做剪黏，沒有絲毫生疏感，甚至「一上手，就停不下來」。

鹽水當清湯　離鄉背井謀出路

「我小時候很會讀書，也很愛畫圖，小學畢業後，一直唸到當時的佳里公學校高等科畢業，因為正值戰爭期間，像咱這款住在鄉下的散赤（貧窮）囝仔，哪有能力再升學？」加上父親王石發早期參與佳里金唐殿修建而結識潮汕剪黏大師何金龍，在王保原3歲左右就離家，跟著金龍師到中國大陸學藝；一去10多年，回台後欠下一大筆債，無異是雪上加霜。

身為長子的王保原，在唸書期間，利用假日在父親開設的製菓店（製作臺式與日式糕餅）幫忙，因通曉日文、頗得日本客人緣，經常揹起裝滿「和菓子」的帆布袋，幫父親送外賣到臺南「林百貨」。沒多久，製菓店因為戰事吃緊、原物料無以為繼，不得不結束營業。王保原為幫忙家計，在16歲那年，考入屏東陸軍航空廠，先在高雄小港機場工作，之後為了爭取較多出差津貼，志願請調臺東機場。

1945年臺灣政權更迭，王保原從日軍領回的1,600多元，還債後就一毛不剩。形同「破產」的一家人，當時窮到「攪鹽水當清湯」，連蕃薯葉都沒得吃。「餓到受不了時，就連已經發霉的麥麩，或快要爛掉的蕃薯皮也拿來啃。」王保原心想，臺東地大、也較少人開發，隨便種些農作物，起碼可讓家人有一口飯吃吧；於是極力說服父親前往臺東開墾。結果，真的在初鹿一帶找到「出路」。

父子兩人合種約4甲田地，王保原仗著自己年輕力壯，做得比誰都要拚命。有空就四處打聽哪裡可打零工，不放棄任何可以賺錢脫困的機會。「剛剛改朝換代，人民最可憐。尤其遇到惡性通貨膨脹，舊臺幣大落（貶值），米價一日中漲400

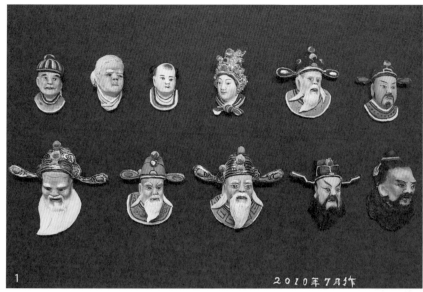

2010年7月作

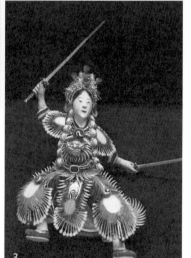

1. 袖珍版人偶頭表情各異，五官更顯栩栩如生。

2. 王保原將陶片剪成月牙狀的甲毛，每一根高低粗細十分勻稱。

3. 穆桂英戰甲上精細的甲毛與摃槌，令人讚嘆。

倍，『錢不值錢』，我與父親做1個月的粗工，卻賺不到一天的工錢；你說這種日子會不會讓人恐慌？」當年的「4萬換1元」，確是許多老一輩心中的痛。

媽祖牽線　扭轉人生逆境

　　王保原不諱言，此種時代與出身背景，讓他肩上始終承擔著養家重任，「所以，後來我雖然入了廟宇藝術這一途，卻也從來沒有忘記現實生活，再怎麼追求藝術，也不能不先顧好腹肚。」

　　打拚了2、3年，生活比較穩定就接了母親與

小弟來臺東。但不知何故，剛滿月的小弟哭鬧不休，於是依照當年民情抱去「問神明」。媽祖廟的乩童說是因為家中祖先無人祭拜才會用這方式「來討」。

巧的是，這間媽祖廟（臺東天后宮）包括剪黏與彩繪等多數工藝作品，都是王石發師傅何金龍所做，因為戰爭空襲導致廟牆上許多神像墨畫不全，王石發順手將損毀的墨畫描繪起來，原

1. 2. 3.

陶片剪成的甲毛及擴槌是王保原作品上的拼貼裝飾。

王保原製作剪黏作品的各式工具。

利用彩色陶瓷與玻璃片，黏貼於灰泥上，創造出五彩繽紛的立體塑像。

樣重做，相似度接近90%，讓廟方大為驚嘆，邀他協助進行臺東天后宮後殿的彩繪修復工作。因此機緣，王石發得以重拾廟宇工作，發揮早年所學，同時也點燃了正值青年的王保原對廟宇彩繪的興趣，「是媽祖牽線，改變了我一家人的命運。」

人魚鳥獸　立體塑像繽紛登場

　　「阮老爸做粗的，我做幼（細）的。」王保原口中的「幼工」，指的是他按照父親的畫稿描繪線條，練習畫筆再上色，接著再學上漆工夫等等，因而奠定了他對「色料」的深厚了解。從18歲算起，王保原在廟宇彩繪、佛祖漆（民間信仰的神明繪像，又稱觀音媽彩）的領域歷經約10年的學習、摸索。其間回鄉娶妻生子後，曾為了想安定下來，在佳里鎮上開了一家佛具店，「結果當頭家才2年，就因為廟宇改建翻修工程正興盛，原本生意很好的佛具店，因為無人顧店，才乾脆把店收起來，回去起廟。」過沒多久，王保原父子即因為受邀參與故鄉佳里鎮金唐殿的整修工程，而有了再度同台合作的機會。

　　金唐殿的整修工作，需要製作大量剪黏。當時王保原已經28歲，才正式開始學習剪黏。剪黏技法屬於「鑲嵌式浮雕」，亦即工匠將剪裁過的彩色陶瓷或玻璃片與金箔，細心地黏貼於灰泥上，創造出五彩繽紛的立體塑像。圖案內容包

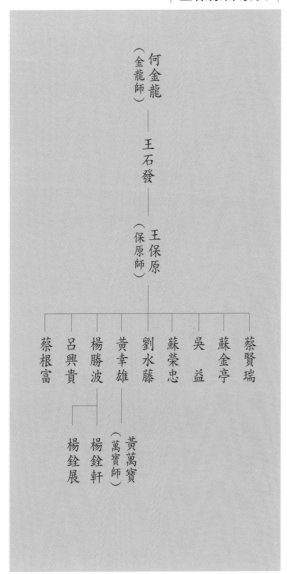

| 王保原師承表 |

括民間傳說，如封神榜人物、蟲魚鳥獸、山水林木、吉祥花卉等。王保原自認國畫（水墨）功力不如父親王石發，因此就從比較擅長的「細工」，如半浮雕及尪仔堵做起，再做屋頂剪黏。

「我們起廟這一行，不但該做幼（細）時，要有一雙巧手；該粗重時，也需要爬上爬下，在傾斜的廟頂工作，忍受風吹日曬。」王保原憶當年，笑稱自己在30歲以前是「鐵打的身體」，遇到工作高峰期，還曾連續一個月熬夜趕工，拚到胃出血了都不自知。

父子聯手　金唐殿上留佳作

剪黏顧名思義是要「剪」也要「黏」。其製作方式是先以鐵絲紮骨架基體，再用灰泥塑雛形，接著再將剪裁過的各形各色陶片（後多為玻璃片），鑲嵌黏貼在灰泥粗胚上而成的立體雕塑。最初是為了替代昂貴的交趾陶，以及不耐用的泥塑而發展出來的；後來經王保原巧妙運用陶碗與玻璃片，創造出省錢又討喜的藝品。因父親王石發師事何金龍學習剪黏技法，王保原傳承其藝，就成了何金龍的第三代單傳弟子。

跟隨保原師的腳步，來到堪稱保留何金龍剪黏最多的廟宇「金唐殿」，包括主殿、拜殿、三川殿等壁堵，乃至三川步口、墀頭部分，處處可見金龍師精彩傳神之作。金唐殿原本多為交趾陶，出自名師葉王之手，但在1928年重修時，全

數換成了較耐風吹雨打太陽曬的剪黏，由於製作者也是大師級人物，因此有人形容金唐殿「失之東隅，收之桑榆；失了一寶，又獲一寶」。何金龍另一大膽之作，是在廟內為同鄉孫中山塑像，「聽說金唐殿因此受到政府重視，20幾年前就被內政部核定為第三級古蹟。」

何金龍的剪黏作品，歷經84年日曬雨淋，目前金唐殿廟方已委由王保原主持相關維護修整。王保原指著師公代表作之一「武將交戰圖」，對其擅長表現的「軀勢」（人物體態）大為嘆服。來到主殿後方，保原師特別介紹了他與父親40年前聯手製作的浮雕「蕭史弄玉」，是以「洗石子」技法創作，相當罕見，也堪稱全台稀有的洗石子浮雕佳作。

時勢所趨　淋搪取代細工剪黏

事實上，王保原製作傳統剪黏與授徒的時間，嚴格來說並不超過10年。何以如此？原來，早期的臺灣寺廟比較重視傳統工藝，因此對於剪黏裝飾，也講究「慢工出細活」，但到了1970～1980年代，許多寺廟翻修只求建築物要大，普遍不重視歷史、人文與工藝價值。偏偏傳統剪黏費時又費工，且不說燒製玻璃的材料，成本無法降低，光是需要使用的尖嘴鉗、鑽石筆、玻璃剪仔、鉛線剪、剪刀、鐵鑷等各種工具，這些加總幾十項，就算做的師傅有心、不嫌麻煩，倘若廟

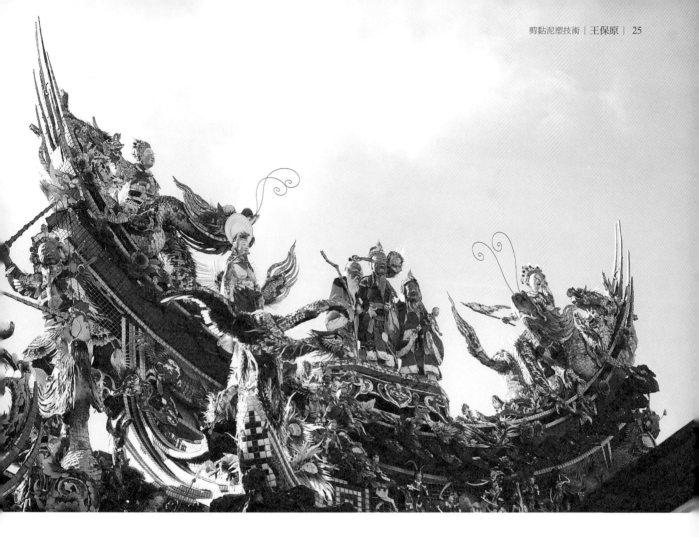

1. 廟宇屋頂的剪黏創作，氣勢磅礴。
2. 以花卉圖案作為裝飾的廟宇剪黏。
3. 「武將交戰圖」是金龍師的代表作之一。

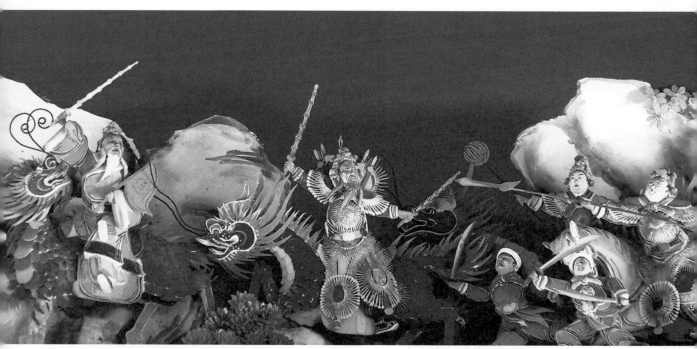

由於時代變遷，現今的剪黏材料被淋搪取代，細緻程度不如剪黏的水準，大多只能遠觀而不能近看。

宇主事者無意、不懂得欣賞，「大家都為了求快、求省錢，『玻璃剪仔』哪是『淋搪模件』（以工廠預製的陶片貼於粗胚之上）的對手？」

王保原是在37歲時，因為承接佳里興震興宮的整修工作，而從模仿葉王作品當中，學會了交趾陶的燒製技巧，成為日後發展「淋搪」的基礎。「目的雖是為了克服傳統剪黏容易風化的問題，但動機並不是為了藝術，不是為了交趾陶創作，坦白來說，只是因為時勢所趨，不轉向就沒飯吃。」

縱有滿腔無奈，但為了養家、為求生存，王保原不得不轉型製作「淋搪」，購買電爐設備，投入比交趾陶需要更高溫（約1,200度）的搪瓷模具組件的開發與燒製。

到60歲退休，也做了20年的老闆，但他回顧這段歷程，竟無任何欣喜驕傲之感，「唉，哪有

什麼藝術，都是在做工啦！」

後繼無人　屋頂藝術成絕響

　　眼見傳統剪黏，在短短幾年內就全部被淋搪取代，面對這種「劣幣驅逐良幣」的情況，王保原感慨地說：「適者生存，不適者淘汰，市場就是這麼的現實。」雖然有些寺廟最後發現淋搪看起來豐富熱鬧，但只能遠觀，近看其實顯得生硬、呆板，品質完全比不上手工剪黏的水準，難免有些懊惱。但為時已晚，多數廟宇裝飾早已變得俗麗，失去傳統的藝術感。

　　剪黏藝術，雖是王保原廣為外界稱道的老本行；然而，當大環境已經改變，社會急功近利，要求速成，「時不我予」的老師傅，也只能幽幽地吐出一句：「時代在變，阮能不變嗎？」基於上述時代背景，育有2男3女的王保原，從未要求子女繼承其衣缽，他說「傳統剪黏不但耗工、耗時，更耗眼力；以前的人為了討生活，比較肯學、有堅定求藝的心，現在行業選擇多了，古法慢慢失傳，也是沒法度。」

　　所幸，近年來地方政府到中央文化單位，都已注意到保存這項傳統技藝的重要性，並禮聘匠師進行傳習計畫，被行政院文化建設委員會指定為「文化資產保存技術及其保存者」的保原師，樂於在有生之年，盡其所能地為保存文化資產貢獻心力。

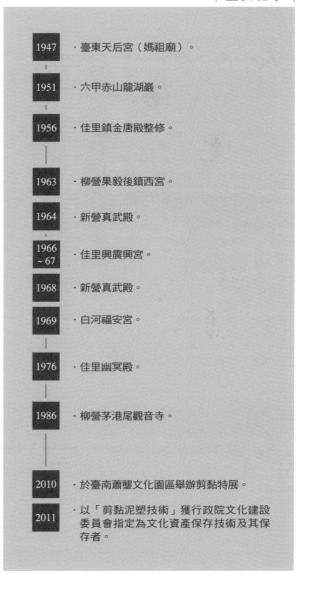

重要紀事	
1947	・臺東天后宮（媽祖廟）。
1951	・六甲赤山龍湖巖。
1956	・佳里鎮金唐殿整修。
1963	・柳營果毅後鎮西宮。
1964	・新營真武殿。
1966~67	・佳里興震興宮。
1968	・新營真武殿。
1969	・白河福安宮。
1976	・佳里幽冥殿。
1986	・柳營茅港尾觀音寺。
2010	・於臺南蕭壟文化園區舉辦剪黏特展。
2011	・以「剪黏泥塑技術」獲行政院文化建設委員會指定為文化資產保存技術及其保存者。

interview > ｜王保原｜

一世人做工，不敢講藝術；
老來受肯定，有人要學（剪黏），
總比無人睬卡好。

匠師語錄

（一）您在28歲投入剪黏藝術之前，已經投身廟宇工作約10年，除了媽祖牽線，是否也有父祖輩的因緣？

雖然從臺東天后宮開始起廟，冥冥中好像是媽祖牽的線；但現在只要有人問起，我總是回答：「會入這途都是命。」因為不只老爸曾跟金龍師學藝，阮阿公也曾參與神像彩繪與細木作等寺廟工程；小時候阿公拿我的八字去算命，算命仙一看就說：「這個囝仔，注定是做工的命。」雖然說好聽點是做「工藝」，但這一路走來真的很辛苦，好在有興趣在背後支撐我。

（二）與師父（父親）的學藝過程中，什麼事讓您最難忘？最有成就感？

也許是長期懷才不遇，我父親的脾氣不大好，就算我做得再好，他也從不稱讚，我常莫名其妙挨罵。有一次父親與業主發生爭執，氣得轉頭就走，我很怕工作因此沒了，趕緊代父親向對方鞠躬道歉。

講到成就感，是有機會在佳里大廟（金唐殿）整修過程中，看到自己的作品與前人的作品融合在一起，尤其發現自己做得還不錯，有種說不出的喜悅與成就感。

（三）在傳統技藝相繼失傳的現代，您是否會鼓勵年輕人學習剪黏？

鼓勵，也要年輕人有興趣，自己發心，才學得來。因為剪黏彩色玻璃需要耐心跟天分，否則，面對如火柴棒大小，約只有0.1公分的「甲毛」或「摃槌」，稍不留意，玻璃就會斷裂，必須重新再來一遍。

**剪黏 & 淋搪
特色比一比**

「剪黏」又稱「剪花」，製作過程是先以鐵絲紮骨架，再以灰泥塑雛形，最後將各種顏色的陶片黏在灰泥的表面上。人像臉部則另以陶土捏塑燒製，然後嵌上。這種屬於鑲嵌造形藝術的工藝品，為中國南方廟宇建築所特有（中國北方建築屋頂裝飾品均為琉璃）。

剪黏藝術最初為交趾陶的代用品，鑑於交趾陶昂貴及泥塑不耐用，且當時窯燒的技術欠佳，失敗率高，成品的色澤又較暗淡、耐久性差，較經不起日曬雨淋，故以交趾陶技法塑造的粗胚，再裝飾各種剪裁成形的瓷片，黏貼於灰泥表面，通常表現在廟宇屋頂及壁堵，如屋頂大脊常見雙龍、七寶塔、福祿壽三仙等；壁堵則常綴以花鳥、家禽走獸和八仙等。

二次大戰之後，剪黏使用的碗片、瓷片材料缺乏，取而代之的是容易裁剪、色彩艷麗的彩色玻璃。約自1960年代起，淋搪材料逐漸占據廟宇玻璃剪黏市場。日後工廠大量生產淋搪成型製品，外觀雖華麗，但欠缺早期作品的層次感，以及傳統剪黏古樸、簡潔有力的藝術美。

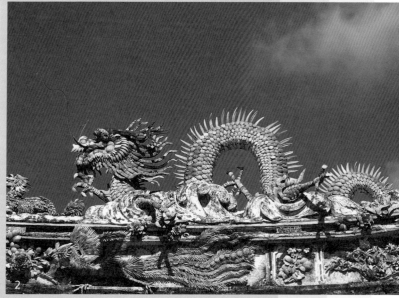

1.2. 福祿壽三仙（左）及大型的神龍造型是臺灣廟宇屋頂最常見的剪黏作品。

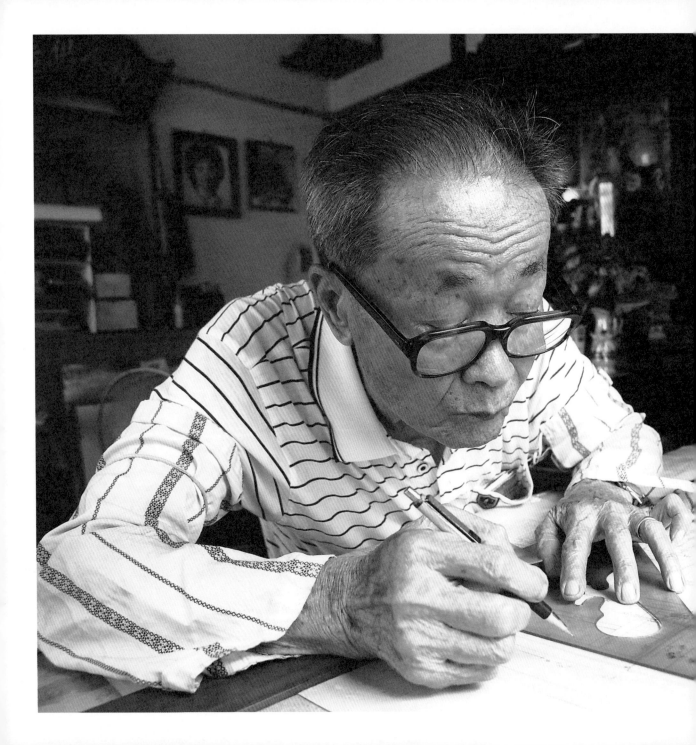

疊斗架棟的廟宇建築師

許漢珍

大木作技術

作者／陳玲芳　攝影／侯聰慧

許漢珍，1929年生。17歲跟隨父親從事廟宇營造，參與修建、完成的廟宇至少67座。其傳統大木作技術，歷經半世紀的不斷摸索自學、思考繪圖，嘗試新舊融合及創新，發展出屬於個人營造特色的R.C.廟宇操作模式，樹立了在臺灣廟宇建築領域中「跨越傳統與現代」的重要地位。

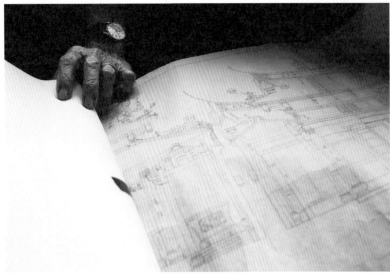

1. 手繪的建築手稿被完善的保存。
2. 許漢珍分享當年起廟的往事，可感受他
 對廟宇建造的熱情。

「畫線準，下鋸聖，丈篙一落如聖旨。」隨手拿起工作桌上以檜木自製的三角尺、比例尺、丁字尺等繪圖工具，許漢珍用臺語念起這句營造口訣。所謂「丈篙」，乃是將起造建築物的重要尺度註記標示的長木條，也是傳統大木作能否順利施工的關鍵。

臺灣傳統漢人建築承襲自中國閩南，以木構造為主，其中分工多元，主要區分為「大木作」與「小木作」；前者為建築的骨架，後者指建築的裝修。傳統的大木作匠師能夠負責「扶場」、統籌召募各類相關匠師的「執篙」師傅，在業界備受敬重。

許漢珍為來自中國福建漳州第三代移民，祖父許太山來臺後，定居在臺南後甲，因通曉漢文，曾在後甲關帝廳擔任會計。許漢珍的父親許銅爐是執篙的大木師傅，從事寺廟與屋厝營造，師承泉州的張鈍。早期移民從中國大陸渡海來臺，各地寺廟興建多半延請唐山師傅營造，因而留下許多師承。

頂真做事　小學徒立志執丈篙

雖然從小接受日本教育，許漢珍耳濡目染了祖父的漢學根底與父親的木作技藝。讀完太子廟公學校（今長興國小）後，曾到大新株式會社

（蕃茄醬工廠）做了2、3年雜役；後考入高雄左營海軍工作部，擔任製罐工廠工作員，直到17歲才正式跟隨父親學習大木作。

入行後從學習刨木、鑿孔與磨刀等基本工夫做起，沒多久就隨父親到現場工作；當時二弟許漢堂與三弟許漢庭，也陸續投入大木作行列。期間，學徒們來來去去，因為吃不了苦或意志不堅而半途而廢的例子，比比皆是。

拜父為師，許漢珍是個聽話的學徒，因為曾隻身赴外地工作、吃過不少苦頭，讓他對於父親交代的工作，總是盡其所能「做到讓師傅點頭」為止；反倒是二弟，由於生性聰穎、學習能力強，常有一些自以為是的想法，有時也會頂嘴挑戰父親的權威。某次他因為違抗父命，父親氣得沿路追打，不料追至靠近平交道時，父親停下腳步，二弟卻不顧已經放下的柵欄，負氣硬闖，結果慘遭火車輾斃。

二弟的英年早逝，讓許漢珍老師傅感嘆不已。後來，三弟改行當風水師，唯有埋頭苦幹的許漢珍，默默在心底立下目標，「既然投身大木作這一行，總要做到像父親那樣，可以自己扶場、獨立『執篙』才算數！」

戰後的1950年代，國內民生凋敝、經濟蕭條，傳統大木作匠師都接不到大木營造工作。許漢珍不得已只好暫時轉行，至蓬萊車體工廠（早期客運車體製造工廠）從事木結構車體工作；約

｜許漢珍師承表｜

張耳
　｜
張鈍
　｜
許銅爐
┌─────┬─────┬─────┬─────┐
許漢庭　許漢堂　許漢珍　林清華　魏萬盛

過了3、5年，木造結構車體逐漸被鋼鐵的材料技術取代，才又重回老本行，繼續從事熟悉且喜愛的寺廟營造工作。

異中求同　在傳統與現代中找定位

1960年代，臺灣正由農業社會轉型為工業社會，整體經濟環境復甦，寺廟營造也再度活絡起來。36歲，技藝已臻成熟的許漢珍，獲得臺南市南勢街西羅殿重修工程獨立執篙的機會。當時為因應廟方需求，開始使用R.C.（鋼筋混凝土的英文簡稱）屋架構造興建，他一邊保留傳統配定落篙思維，一邊將先前做木造車體的工作經驗，運用到大木建構上，讓兩者相輔相成。

許漢珍在傳統的學習體制下，完成了專業的基礎培養，又跟隨父親累積了許多工作經驗。成年後，他靠著作品建立的口碑，時常獲業界推薦合作。尤其透過營造工程的發包制度，許漢珍有了與其他設計者交流建築設計圖的機會；期許自己要一邊學習新事物，一邊調整腳步，在傳統與現代之間，找到「兩全其美」的自我定位。

基於地緣因素與夥伴關係，許漢珍參與的寺廟營造，主要集中於3處：一為臺南市後甲地區（東區），二為臺南市灣裡（南區）一帶，三為高雄縣彌陀鄉漯底村。此外，較北的嘉義縣附近，亦有零星工程；最遠處則位於新北市新店區的青潭明聖宮。

1. 許漢珍指著牆上刻有協助修復廟宇的匠師名錄。
2. 此原為臺南關帝殿舊神龕的雕刻作品，後來關帝殿改建，許漢珍將此雕刻作品重新置於神龕上。

約47歲時，小他1歲的妻子不幸病逝，當時長子已讀大學、么女卻才9歲，但許漢珍也只能強忍悲傷、打起精神，穿梭於南臺灣各地，投入忙碌的建廟工程。

廟宇修復　保存民間信仰印記

許漢珍老師傅的住家，位於臺南市東區富農街，一棟老舊的兩層樓建築，一樓租給書局當倉庫，他自妻子過世、子女各自成家後，即由家族親戚同住照應。生性儉樸的他，不重物質享受，亦不講究屋宅內外的裝飾與舒適，家中觸目所及，盡為年代久遠的舊物件，宛如「今之古人」。牆上木製匾額上寫著「神人供扶」4個大字，巧妙點出了主人翁一生投注於寺廟營造，與神明結下的緣份。

原來許漢珍的師祖張鈍，於1926年執篙臺南市保舍甲關帝殿（當地人都稱關帝廳）修復，1946年該殿再修，仍由張鈍師傅執篙、許銅爐擔任「師傅頭」扶場，17歲的許漢珍則跟在父親身旁協助學習。事隔30多年，保舍甲關帝殿因年久失修，加以道路開闢必須拆除部分建築，廟方遂經信徒大會決議重修，因緣際會，許漢珍於1983年接下重建任務，擔任執篙師傅並主持扶場。

擁有300多年歷史的保舍甲關帝殿，3次修復重建的過程，不但說明了張鈍師系匠藝淵源，也為該廟地緣關係與師徒三代先後參與修廟的殊勝

臺灣傳統大木棟架中的疊斗式架棟，大多應用於寺廟建築。

因緣，留下一段佳話。如今行走廟間，許漢珍一邊仰頭注視代表作，一邊也不忘緬懷包括祖父在內的先人與眾師傅們，為廟宇盡心盡力付出的辛勞。他謙虛地說，「很多好的東西，本來就不應該丟棄，所以我的工作除了要穩固一座廟的大木結構，也要考慮如何讓那些因為改建或修復而被拆下的木雕、石刻、交趾陶、彩繪、匾額與對聯等，重回適當位置，長久地被保存下去。」

疊斗架棟　力與美的最佳體現

如同西方建築師必須具備藝術家的審美眼光與工程師的力學知識，同時，也對所在地區的環境與文化有所了解。

東方的大木師傅負責營造與修繕的寺廟，也一樣涵容了地方文化、社會認同、宗教傳統與

1. 書桌上擺放各式繪圖用的工具。
2. 家裡黑板上記載著密密麻麻的電話號碼，是許漢珍的電話簿。
3. 檐廊棟架的木雕構件裝飾是中國建築重要的特徵。

風水習俗等多重價值的民間信仰中心；因此，也需要具備屬於土木工程中有關結構「力」學的常識，與東方建築藝術「美」學的修養。

傳統大木師傅主要負責房屋棟架設計，在建築專業上的「棟架」，包括樑架、出檐、斗栱、柱子等。臺灣傳統建築大木棟架中，主要區分為「穿鬥式架扇」丈篙與「疊斗式架棟」丈篙；前者多運用於一般民宅，後者則應用於寺廟建築。疊斗式架棟，主要是在樑之上以垂直重疊的斗栱，頂住楹仔架構的作法，在各層疊斗之間則置「通」，以左右固定屋架並承坐瓜柱。臺灣傳統廟宇的大木架構，在疊斗架棟之間，也暗藏著力與美的最佳結合。

不過到了1960年代後期，臺灣廟宇的營造環境，在經濟結構與社會觀念的改變，以及新工法與新材料技術的引進等因素交互影響下，R.C.取代木構造，成為臺灣近年來最普遍的建材。此一時代趨勢，造成多數大木師傅，面臨無法適應材

料變化的衝擊而遭致淘汰。

老成凋零　數位典藏一手史料

　　由傳統營造體系出身的許漢珍，在廟宇的用料、尺寸、樣式與營造規制與禁忌上，仍然保有傳統內涵，卻也一直在因應時局變遷、自我調整，以適應競爭激烈的工作環境。誠如國立成功大學建築系徐明福教授所言，從許漢珍的廟宇作品，可以看出一位大木師傅不同時期的轉變；而這些轉變，也反映了臺灣的寺廟營造共經歷了傳統與現代夾雜並置，看似衝突矛盾，卻又能兼容並蓄，令人玩味也引人深思的歷程。

　　面對老成凋零、傳統技藝失傳，國立成功大學建築系研究團隊，已於2007年開始進行「傳統大木司阜（師傅）許漢珍技藝暨作品典藏計畫」，將許漢珍親繪的手稿、丈篙、圖面等資料共415筆全數典藏，其中更以3D環場掃瞄進行如保舍甲關帝殿等代表性建物的典藏保存。網站中也搭配口述史料之影音與影像的數位紀錄，全面保存臺灣戰後大木師傅珍貴的第一手史料。

　　如今已呈半退休狀態，閒暇時都在住家附近保舍甲關帝殿活動的許漢珍，對於學界到訪，抱持「教學相長」的態度；而學界與官方也殷殷期盼傳統大木作技術，能夠透過這位國家認證的「保存者」之手，代代相傳。

| 重要紀事 |

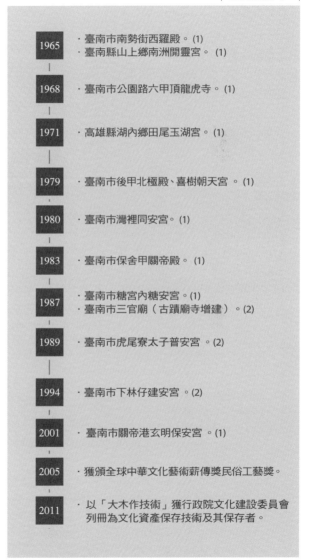

1965	· 臺南市南勢街西羅殿。(1) · 臺南縣山上鄉南洲開靈宮。(1)
1968	· 臺南市公園路六甲頂龍虎寺。(1)
1971	· 高雄縣湖內鄉田尾玉湖宮。(1)
1979	· 臺南市後甲北極殿、喜樹朝天宮。(1)
1980	· 臺南市灣裡同安宮。(1)
1983	· 臺南市保舍甲關帝殿。(1)
1987	· 臺南市糖宮內糖安宮。(1) · 臺南市三官廟（古蹟廟寺增建）。(2)
1989	· 臺南市虎尾寮太子普安宮。(2)
1994	· 臺南市下林仔建安宮。(2)
2001	· 臺南市關帝港玄明保安宮。(1)
2005	· 獲頒全球中華文化藝術薪傳獎民俗工藝獎。
2011	· 以「大木作技術」獲行政院文化建設委員會列冊為文化資產保存技術及其保存者。

註：(1) 指繪製設計圖兼扶場；(2) 指繪製設計圖。

interview > ｜許漢珍｜

我的俯首努力，為的是有一天仰頭注視作品時，能夠感到無愧與欣慰。

匠師語錄

（一）您在參與寺廟修復與建造過程中，有什麼難忘的插曲嗎？

1964年1月8日發生白河大地震，那一天我人剛好在當時的臺南縣後壁鄉下茄苳的旌忠廟（主祀岳飛）做工。記得約在晚上8點多鐘，師傅們收工沒多久，突然一陣天搖地動，許多預先組合好堆置在廟內的木頭都被震落，幸好神明有保佑，沒人受傷，木頭也沒摔壞，只是飽受驚嚇。但當時臺南與嘉義許多地方卻是災情慘重。我一輩子沒太大波折，起廟有得神明保佑，算是很幸運！

（二）您後期的匠藝技術，已達成熟階段，作品類型及空間結構之創作風格已趨穩定，請您談談這段時期的工作形態與寺廟作品。

1971～1988年的10餘年間，由我負責設計、扶場的約30座寺廟作品，大都是融合傳統觀念與個人營建特色的R.C.廟宇操作模式，同時我也特別關注R.C.與木構造裝修精緻化的層面。1980年代末期，因為個人體力與視力嚴重退化，已無法再擔任現場施工。

（三）在您的觀念中，具備哪些條件才能算是美的、成功的寺廟建築？哪一座寺廟是您的得意作品？

大木作疊斗式架棟，以實用性來看，榫卯間的彈性空間，正應了老子「柔弱勝剛強」的建築哲學；而以藝術價值來看，瓜筒、斗栱、插角、吊筒等構件也構成了東方建築的美學。廟宇藝術追求的高大華麗與裝飾精巧，只要配置得宜，能夠兼顧力與美，就算是成功的寺廟。「保舍甲關帝殿」算得上是我的得意之作。

疊斗式木構架，堪稱臺灣傳統建築工藝的代表，而大木師傅以「丈篙」進行尺寸與建築計畫，則是營造過程中最關鍵的工具之一。大木師傅所執的丈篙中，隱含了美學觀念與傳統禁忌等資訊，可說是大木師傅營建知識的總合。由「落篙」的程序，可明白營造觀念與空間資訊的來源。總的來看，「丈篙」是：

- · 傳統建築的設計圖稿
- · 構件組構時的依據
- · 打板放樣的標準
- · 用料檢核的標準

不同派別之符號運用略有差異，而其註記符號與方式，以及丈篙的長、寬與大、小，也會因人而異，一來屬於師傅私人語言的應用，讓第三者不容易輕易判讀，再者可保有流派的私密性。丈篙上主要記錄「斗」、「通樑」、「楹仔」、「束木」的位置與尺寸，比較細膩的則記錄了「雞舌」、「束隨」、「桁引」、「楣引」、「出栱」等小構件尺寸。以許漢珍師傅設計玄明保安宮為例，其丈篙的重要特色為：

1. 使用扁長形的木製丈篙，長258.6公分、寬18公分、厚1公分。

2. 雙面均落篙，代表正、後殿兩空間木構件的高度尺寸。

3. 僅標註9尺（台尺）至16尺間的構件及其相對關係（Y軸方向）。

4. 將屋坡斜率「沄水」剖面圖標註於丈篙上，以利於直接計算與辨識構件相對位置（X軸方向）。

1.2. 新北市新店區的青潭明聖宮是許漢珍參與的寺廟營造工程。

翁文標

一雙巧手糊出乾坤世界

糊紙技術

作者／吳秋瓊　攝影／侯聰慧

翁文標，1930年生。金門金城鄉頂堡人。9歲起隨父親翁享杭學習「糊紙」，16歲轉業，50歲重回老本行，其四弟翁文林、六弟翁文辛亦傳承家業，翁家三兄弟雖同源不同店，但仍是維繫金門地區「糊紙」風俗與技藝傳承的重要角色。

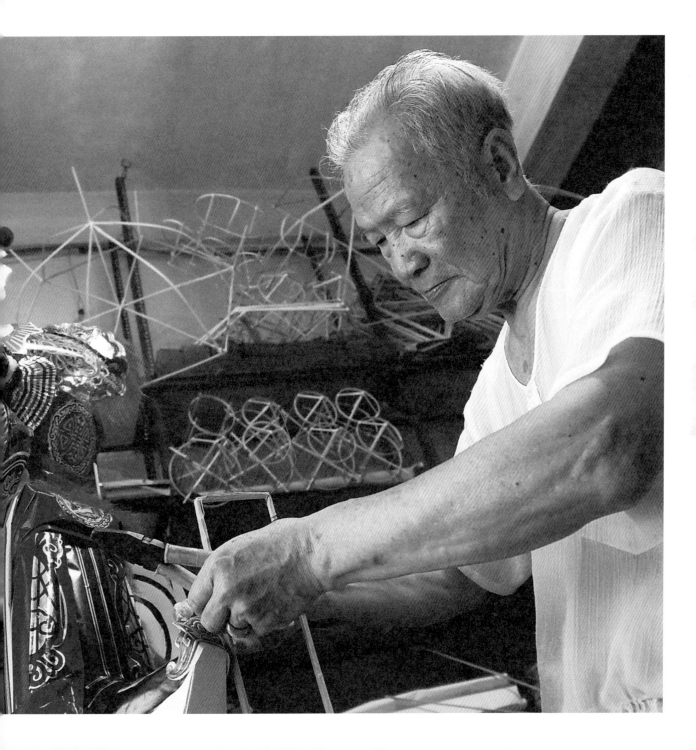

在半百之齡結束販賣大宗貨品的「船頭行」生意後，翁文標重回老本行做糊紙，闊別這個行業30多年，問他怎麼還記得那些繁瑣的工序？翁師傅說，「做著手了，不會忘記！」

金門糊紙業最早傳自福建泉州，一般來說多是家族世代相傳，其中又以金城鄉翁享杭家族最為知名，至今仍有3個兒子以糊紙為業，當年翁享杭從泉州師傅「徐仔」習得手藝，終其一生都從事糊紙。但是次子翁文標卻在16歲那一年轉行，因為收入實在太微薄了；翁師傅感嘆地說，這個行業是「人家吃剩了，才會輪到我們！」因為一般人家如果生活困頓，糊口都難了，哪有餘錢來訂做紙製品呢？

少年習藝　到老不忘記

民間舉行喪葬儀式時，常有焚燒糊紙祭品的風俗，主要是取其拜完即可火化，祭者可以即刻得享的意思。翁師傅說，早期學糊紙，至少得學繪畫、竹編、剪紙等手藝才算入得了門，開始製作一件作品，就要了解尺寸大小、骨架結構和各種造型，光是一個人偶的工序，就有剖竹、綁竹條、打底（骨架）、穿衣、請手（化妝），必須先用細竹做骨架，再以棉紙搓成條，並加上漿糊來固定接頭，然後在骨架上糊白紙或色紙做身形，再貼上剪好的彩紙做衣飾，頭部則要先做好且繪上表情。

通常師傅只會教基本工夫，細節都得靠自己「看著學，自己變竅」，但是每一個環節，都需要經過長時間練習才會上手。

舉例來說，在竹架貼紙衣，在沒有任何草圖的情況下，要剪出符合骨架的尺寸、線條和圖案，必須仰賴熟練的剪紙功力。尤其早期沒有印刷技術，每一件紙衣都必須以手工彩繪完成，這些過程全憑個人巧思，沒有基本功根本做不來，也因此每家糊紙店作品都極具師傅個人風格，也成為這家店的招牌特色。

翁家最早住在頂堡，從翁享杭那一代搬到金城來，最早店開在「陳家祠堂」附近的石坊，翁文標從有記憶起，家中就從事糊紙業，順理成章幫父親做些小雜活，直到8、9歲了，父親才真正教授基本技藝。現代人大概很難想像8歲大的孩子，要如何去做這些雜活？翁師傅說，以前物資缺乏，一般人經濟都不寬裕，為了省錢，成品尺寸都很小，做工細膩，難度也高，一般都是先從「粗活」學起，比如搓棉條、綁竹子，慢慢的才會進到剪紙、繪畫這種「細工」。

中年轉業　重回老本行

古人說食指浩繁，會以此人「跌入子女坑」來形容，翁師傅說，父親就是如此，生育8個子女，光靠一人賺錢養家，永遠入不敷出。加上糊紙業也像開診所，是等客人上門的行業，並非生

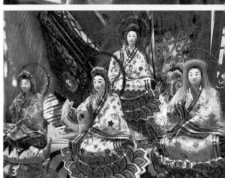

1. 除了傳統技藝的傳承外，翁文標的糊紙技術更代表慎終追遠的文化價值。
2. 就算沒有草圖，翁文標也可隨手剪出符合骨架的尺寸。
3. 人偶的製作工序相當繁複，每一處細節都得靠自己「看著學，自己變竅」。

活必需品，一般人平常用不到，一旦真要用，還得看經濟條件好不好。尤其早年醫療不發達，有錢人有病醫不好，窮人有病卻沒錢醫，兩者都會死，但前者還可以「做功德」送往生者禮物，後者可能連喪葬費都籌不出來，既然活著的人都沒飯吃了，又哪有餘力去想「往生者的家當」呢？

眼見家中生意並沒有好轉，翁文標心想金門就這麼大，人口就這麼多，如果一家人都投入這個行業，未來養家活口顯然不易，16歲那年，他決定轉業去做「船頭行」批發生意。笑說幸好結婚當時已經在做生意，不然丈人可能不敢把女兒嫁給他。21歲結婚，夫妻攜手一甲子，生育2男4

1. 焚燒糊紙祭品的風俗，取其拜完即可火化，祭者可即刻得享。

2. 大士爺相傳是十方惡鬼之首，也在中元普度中負責鎮守道場及維持秩序。

女，高中畢業後各個都到臺灣讀書、就業、定居。

當年既然決定做批發生意，中年怎麼又轉頭回來做老本行？翁師傅說，「船頭行」生意雖然好，但利潤微薄，人手都是自家人。隨著孩子長大離家，人手越來越少，真要請人來幫忙，賺的錢都付工資去了，加上又忙又累，於是決定把生意收掉。但是當年也不過才50多歲，總不能待在

家裡沒事做，前思後想，還是回頭做起糊紙這一行，中年再回來做糊紙，少了養家活口的迫切壓力，心裡反而更心安自在。

誠心祈福　安然又自在

「往生者的家當」是指喪事用祭品，大致上可分為建築、人偶、家具、交通工具。翁師傅

說，喪家訂製的單位稱為「一薦」，是指送給「一位往生者」的禮物，內容包括在世時所需要的各種物品，用於「出殯前」的儀式。萬一當時財務困難無力負擔，也會待來年經濟狀況轉好後，另擇良時吉日舉行盛大法會，幫祖先「做功德」，屆時場面就更講究了。還會有靈厝、佛祖山、十八羅漢山、金銀山、孝子山等，除了表達後代孝心，也有彰顯財力之意。

翁師傅說，糊紙是根據民間信仰與風土民情而產生的行業，地方不同，習俗不一，自然就會有不同的物件，例如小金門有「做16歲」的風俗，會有「七娘媽亭」，金門本地沒有，也就見不到這種作品。

依照金門習俗，「糊紙」的應用範圍大致可分為歲時祭神、喜慶節日及弔喪禮儀。一般而言，用在喜慶祭典中較少，弔喪禮儀占多數，其中又以「牽轆」最具神秘色彩。

「牽轆」是為遭逢意外或血光、非「壽終正寢」的亡者所設，依據民間傳說每一件祭品都有專屬的造型和功能，例如「打城」，意指拯救亡者離開枉死城，牽「水轆」是指溺斃；「血轆」則泛指出血過多致死，例如遭逢意外或婦女難產等因素；「轆」是超度亡魂所用的器物，透過旋轉「轆」的儀式，拯救亡靈早日超度，這個習俗也反映生者的悲憫情懷。

除了一般隱私性較高的弔喪禮儀用品之外，法事科儀，如「栽花換斗」（祈求生男）、「小兒關」（為新生兒祈求平安成長）、「補運祭改」（成人求好運）也會用到糊紙，而根據習俗所需，儀式大多是在寺廟供桌上進行，物件尺寸也較小。但是道教科儀使用的糊紙祭品，如王船、壇場等，尺寸和規模都顯得相當盛大，需要各種建築、人偶、動物等種類繁多，接一次訂單，等於把畢生的技藝都用上了，因此又被鄰里視為盛事，不僅看主人家排場，也看師傅手藝，有時還會成為後人傳頌的話題。

從事糊紙20幾年，翁師傅不免會被問到，人死後，真的會到另一個世界去嗎？翁師傅總是回答，「信就有，不信就沒！」有關「民俗」之事，翁師傅勸人不要太癡迷，也不要太聱牙（鐵齒），人的一生要無愧於人，有無來生或靈異，其實都不重要了。

天上星宿　人間來守護

翁師傅手裡忙著7月普度的「大士爺」收尾工作，店裡還有幾尊竹紮好的半成品，是宗祠家廟修建「奠安」使用的「六獸」。

問他「六獸」的由來，翁師傅說故事很長，隨手拿出「金門沙美張氏宗祠奠安大典」專書來說明。原來天上有所謂的「十二貴神」，也稱為星宿之神，分別是貴人、螣蛇、朱雀、六合、勾陳、青龍，天空、白虎、太常、玄武、太陽、天

1

2

1. 2.
翁文標為人偶黏貼上剪好的彩紙衣飾。
面目猙獰的大士爺保佑人間善信，傳說是菩薩的化身。

后，依天干、地支、時辰不同而分成「陽順、陰逆」排列在不同位置，後來宗教家擇其中6個星宿神，依五行屬性配合地理方位，而做為左青龍、右白虎、前朱雀、後玄武、中勾陳與螣蛇，由於每尊神靈腳下都踩著一隻象徵其屬性的動物，又稱「六獸」或「六宿」，翁師傅說，宗廟重建或修復就會有「奠安」儀式，六獸是「奠安」所需的祭品之一，6個一組，缺一不可。

「大士爺」則是7月中元普度儀式中負責鎮

守道場，並維持秩序的「警力」，相傳是十方惡鬼的頭目，因為經常驚擾群眾，致使人間不得安寧，後來經由觀音菩薩予以降服；但民間又有「觀音化大士」，大士爺是觀音菩薩為了鎮壓妖魔鬼怪幻化而成的傳說；「大士爺」約有成人高度，造型是頭頂觀音、額上雙角、身穿盔甲、手執令旗做武士打扮，青面獠牙面露猙獰表情，對鬼而言，祂是十方惡鬼的統帥；對人來說，則是保佑善信，菩薩的化身。不論哪一種神格，其實都代表著人間祈求諸事平安的願望。

翁師傅又說，不論是普度、奠安、喪事禮俗，每一項糊紙祭品其實都象徵著人對天地萬物的崇敬與悲憫之心，由此可見，糊紙這個行業所發揚的，不僅僅是發揚傳統技藝之美，更重要的是慎終追遠、世代傳承的文化價值。

翁家第二代中就有三兄弟仍在做糊紙，那麼第三代會由誰來接棒？翁師傅坦率直言，個人其實並不贊成子女來接棒，原因是「工字，出不了頭」，這種純手工的技藝，第一因為無法量產，只能賺生活費，養家活口太困難；第二則是每一分錢都得靠身體健康才能賺到，老了退休也沒有退休金，實在太沒保障了。

翁師傅的想法是，下一代如果真的想要傳承糊紙技術，就先把技藝學起來，當成休閒副業，也可以做些民俗典故的藝術創作，這門手藝就不會失傳了。

| 重要紀事 |

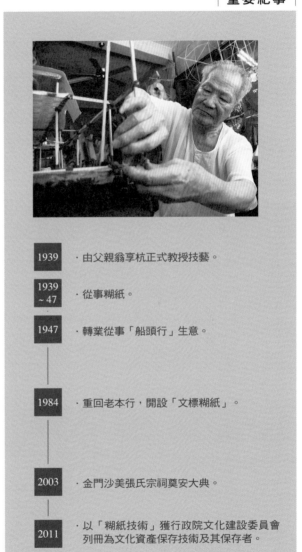

1939	・由父親翁享杭正式教授技藝。
1939 ～ 47	・從事糊紙。
1947	・轉業從事「船頭行」生意。
1984	・重回老本行，開設「文標糊紙」。
2003	・金門沙美張氏宗祠奠安大典。
2011	・以「糊紙技術」獲行政院文化建設委員會列冊為文化資產保存技術及其保存者。

interview > │翁文標│

做人要懂得變通，
做事要跟上時代。

匠師語錄

（一）您出生在「糊紙」家庭，童年和一般人有很大不同嗎？

像我這一輩，出生於戰亂時期，童年忙著躲空襲，連進學校讀書都沒機會，還好跟在父親身邊學手藝，窮歸窮，比起同齡的其他人，似乎命運也不算太壞。尤其是跟著父親和大哥到大戶人家做「糊紙」，一去就是個把月，雖然辛苦，但也增添了很多見識。

（二）早年沒學過的物件，現在又是怎麼學會的呢？

俗話說，一通就萬變，基本功扎實了，其他的都靠自己「變竅」就可以了。人一旦還活在世上，就得隨這個時代進步，要跟上時代就不會被淘汰，但有些東西萬一真的太難做，比如機車，也有人買現成的來湊數，但是遵照傳統，自己動手的還是居多。

（三）兄弟做同一行，會不會有被比較的壓力？

我們是同宗傳承，會的手藝都一樣，成品也大同小異，除非是個人創作那就另當別論，否則，「糊紙」都是根據習俗典故來做，每尊神明的服飾面貌都是有淵源的，也不是師傅可以自己發明的。我已經80歲了，現在做「糊紙」只能算是休閒活動，不能算營生了。我們翁家第二代有三兄弟做這一行，算是延續父親的手藝沒有中斷，但是將來也不知第三代有沒有意願繼續傳承下去，這一切都要看機緣啦！

認識糊紙

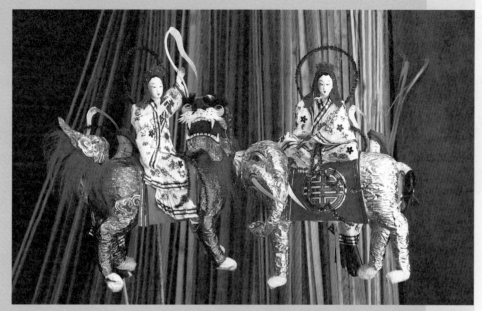

翁文標融入個人的風格，製作出各式各樣繽紛絢麗的糊紙作品。

■ 由來

　　民間相傳糊紙技藝始於唐代，源自唐太宗遊地府時遭到惡鬼欺負，末了取地府紙錢送諸鬼得以脫身，返陽後遂舉行法會，並授命以竹為骨架，以紙糊成屋舍，燒化送給無處安身的孤魂野鬼。此後，敬祀鬼神、祈求福壽平安的習俗也開始在民間流傳，如此慎終追遠的觀念，也深植後人心中。

■ 工序

　　是以細竹篾、棉紙、棉線和鐵絲為材料，包含綁（骨架）、糊（紙）、剪（紙形）、繪（表情）、雕（塑形）、折（紙），所需材料則有竹片、紙、玻璃紙、漿糊、樹脂、顏料、熱熔膠等。

■ 演變

　　早期以白紙糊上竹架加以彩繪，並使用傳統染料，現今改用廣告顏料，也有商家開發「糊紙印刷」，取代以往剪紙與手工彩繪衣飾與配件，顏色偏向鮮豔華麗，但也略失古意。早年祭品有紙厝（供亡者棲身）、魂身（亡者分身）、侍者（婢女奴才）、金山銀山、紙轎、轎夫等，隨著現代社會進步，還另外增加了轎車、冰箱、電視、洋樓、別墅等等，每一種物件都表現後代子孫的孝心。

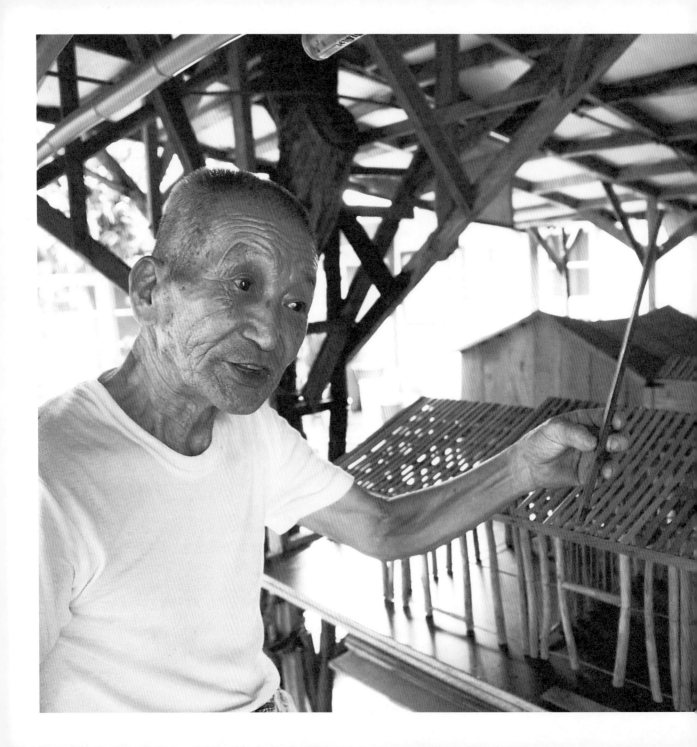

用心起造臺灣出步厝

廖枝德

大木作技術

作者／陳玲芳　攝影／侯聰慧

廖枝德，1930年生。20歲習藝，師承余燦大木師傅，熟知傳統大木作的規制技法，能手繪圖稿，熟練落篙。近半世紀承攬建造傳統民宅的經歷，精通「穿鬥式」傳統民居及養灰工法，不論歷練或對傳統建築大木作相關技術、工法的知識，在國內均屬難得一見。

臺南市後壁區有位被大學教授與學生們尊稱為「國寶廖博士」、專蓋傳統民宅的大木師傅「枝德伯」。他在30多年前，童心大發地在自己住家旁打造了一間丁字型、「自己會喘氣（呼吸）」的樹屋，喜歡帶著訪客爬上爬下，體驗自創的「樹根腳底按摩器」。這幢以老榕樹主幹為樑柱，廢物利用、就地取材，蓋法頗為隨性的樹屋，與他大半輩子從事傳統民宅建築，必須嚴格遵循的尺寸章法，大異其趣。

中途轉行　開啟人生另一番風景

「一世人做木工，頭殼裡想的攏是賺錢養家，老來能得到國家（行政院文化建設委員會）肯定，阮做木工有價值啦！」

廖枝德看著一旁老妻，忍不住表示若沒轉行做木工，這輩子可能無法娶妻生子，也沒能耐培育3個孩子念大學。而28歲，也就是婚後第二年被調去金門當兵，恐怕也沒命回來。廖枝德深信自己是因為有一技之長，讓他得以待在軍中木工部門，幸運在1958年「八二三砲戰」時逃過一劫。

因為家境清寒，廖枝德小學畢業，就到隔壁庄烏樹林的大戶人家當苦力，15歲喪父，只得低聲下氣留下來做長工。所幸聰穎好學的他，頗得頭家賞識，不但有機會學漢文、讀四書五經，19歲那年，還差點被老東家招贅。但廖枝德一心想脫離這看不到前途的長工生涯，恰巧聽說頭家的哥哥是木工師傅，廖枝德覺得可以利用這個機會轉行，學得一技之長，於是央求頭家讓他回到安溪寮做木工。誰知才當了4個月的學徒，教他的師傅就突然過世了。「沒法度，我這個『半桶師』只好繼續糊牆壁，做一天算一天。」

直到有一天，余燦老師傅路過工地，看到年輕的廖枝德工作認真，手腳也頗俐落，詢問下知道他是「艱苦囝仔」。當時，余燦已經年過70，除了承接的工程需要幫手，也急於將一身技藝傳下去；偏偏兒子卻被關到火燒島（綠島），他見廖枝德是可造之材，便收他為徒，並傾囊相授，極力「牽成」。

學成出師　起造傳統厝屋立口碑

廖枝德說余燦師傅對他視如己出，總是先做給他看，再放手給他做，「我若不懂就發問，師傅很信任我，我也學得很認真、做得很勤快，不敢隨便、怠惰。」年輕的廖枝德，不只腦筋靈活，學習能力也相當強，因此不到2年的時間，就連最困難的「落丈篙」都學會了，讓師傅安心地交棒給他。

大木師傅「出師」又稱作「挑大樑」，而出師最重要是能「執篙尺」，可知傳統工匠出師的要件，在於「能掌握工程的大局，也能夠變竅（懂得竅門）解決問題」。「起厝之前，要先了解業主的預算，知道他想蓋哪一款厝，是三間式

或五間式的出步厝，還是比較簡單的竹籠仔厝，這樣才能擬定作業計畫，斟酌雇用其他工匠與工人。」廖枝德說，身為大木師傅，必須統籌所有建材、各種匠師（師傅班）的組合、擬定工程進度，指揮、調度與驗收也一手包辦。其角色功能，如同當今的建築師，最大不同是傳統大木師

傅，除了能夠設計建築物，也都練就一身現場施作的好工夫。

廖枝德22歲就獨當一面，主導興建寺廟與起造民宅相關工程。寺廟部分，雖然早期也曾在關子嶺大仙寺，觀摩唐山師傅的技藝，並在東山鄉的田尾與頂窩一帶，興建小規模廟宇，但嚴格來

說只有田尾一座，是他從繪圖到建造一手包辦。不論就「質」或「量」來看，學成「出師」的廖枝德，都是以起造傳統民宅「臺灣出步厝」樹立口碑，贏得業界與學界的肯定。

量鋸刨鑿　不偷工不減料

被公認為「民式仔」專家的廖枝德，承建的厝屋，從最簡單的「一條龍」到多院落、多護龍的大厝都有，興建規模則依照家族的繁衍狀況、經濟能力及社會地位而定。老師傅也不諱言，當時地方匠師技術層次、流派與建材取得的難易，都會影響民宅的外觀與興建品質。早期臺灣民居建築常用的木材，大多來自中國閩粵，尤以福州杉（油杉）最受歡迎；還有防蛀的樟木、楠木、烏心石、山杉等，也多產於中國大陸。直到清末及日治時期，兩岸往來漸少，臺灣厝屋的建材，才逐漸取自本島。

問老師傅蓋過的民宅中比較滿意的作品是哪裡，廖枝德說是位於臺南縣東山鄉北勢寮的妻舅家；再問為什麼，他未正面回答，卻說：「我27歲娶某之前，多虧我的丈人當我的媒人，當年他介紹別人家的女兒給我，我不滿意，反而中意他女兒。也許因為丈人也是我工班的木工班底之一，不好意思拒絕我。他肯將當時才20歲的女

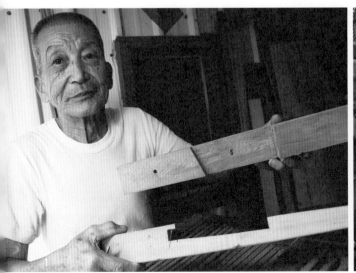
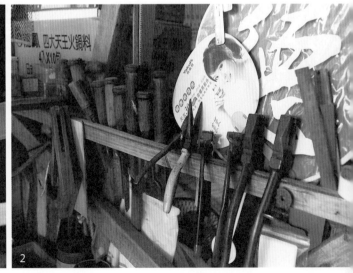

兒嫁給我，我很感激。而我幫人起厝一向不會偷工減料，何況是幫自己的親戚蓋房子，當然要更用心、更出力啊！」邊說邊走向位於庭院的工具室。正所謂「工欲善其事，必先利其器」，工具室裡堆放著畫線用的竹筆、彎尺、墨斗、魯班尺等；切割用的各類型鋸子；刨削用的大小刨、挖刨、斧子、鑿子等，還有許多外人叫不出名字的各式「傢俬頭仔」。其中，榫頭、刨刀、量角器等工具，都是廖枝德親自動手做的，包括一張俗稱「揀齒仔」的磨鋸椅，則是老師傅鋸木前用來磨利鋸子的DIY作品。

　　廖枝德的兩個兒子皆未傳承父業，但他們對

｜廖枝德師承表｜

```
        余
        燦
       ┌┴────┐
       廖    余
       枝    在
       德    國
      ┌┴───┐
      王    黃
      添    水
      福    文
```

1. 2. 3.

廖枝德點子多，自創木製卡榫簡化建造時的工序。

工具室裡，井然有序地放著各式專業的工具。

年輕時轉行當木工，廖枝德才能避免戰役、娶妻生子。

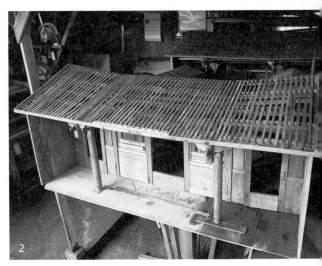

1. 俗稱「撿齒仔」的磨鋸椅，是廖枝德鋸木前用來磨利鋸子的DIY作品，僅此一件。
2. 廖枝德將畢生建築智慧化為模型屋，為後世留下珍貴的文化資產紀錄。

於父親的木造技術卻感到相當佩服。「如果沒有兩把刷子，是無法在鄰近鄉鎮間建立口碑的。」惜因時代演變，傳統式木造民房漸被鋼筋水泥樓房所取代，廖枝德的木工師傅身分，漸因無法在木造民房上謀生，只能退一步從事水泥匠工作，直到退休為止。

模型小屋　凝聚半世紀建築智慧

擁有近50年承攬建造傳統建築經歷的廖枝德，尤其擅長「養灰」工法。而在臺灣古蹟或歷

史建築修復中，灰作品質是最難掌控的一環，加上修復匠師、工人觀念傳承不確實，常在灰作中添加不當材料、更改配比，以及縮短養灰時間，導致修復品質不佳，無法有效抵禦環境外力，進而演變成3年一小修、5年一大修的惡性循環。

為提升修復水準，2009年5月，國立雲林科技大學以「灰作修復工程」為主題舉辦研討會，特別邀請廖枝德針對灰作實務，提供個人經驗，並與其他學者專家交流意見。事實上，早在2008年，廖枝德即應該校文化資產維護系之邀，講授如何「落丈篙」。

老師傅的鄉土教學得到師生們極高評價，兒子廖志祥於是鼓勵父親，試著將他的技術表現在「模型屋」上。廖志祥表示，「對父親來說，那是凝聚他半世紀來的建築智慧，應該會帶給他無比的成就感。」「他們知道我愛到處活動、閒不下來，就說不如來做『小間厝』，動腦又動手，既可消磨時間，也能防止老年痴呆症。尤其，子孫把這些當作廖家未來的傳家寶，我覺得很有意義，就開始做。誰知一做就停不下手，完成一幢之後，接著蓋第二幢、第三幢。」

未繼承父業，但以父業為榮的廖志祥，特別將父親起造模型屋的過程，一一照相、錄影存記，並上載於網站部落格，與國人一同見證父親投注半世紀心力的大木作生涯。

｜ 重要紀事 ｜

年	紀事
1950	・拜師余燦學做木工。
1952	・出師。
2000	・退休。
2008	・受邀國立雲林科技大學「傳統建築大木作技術傳習班」講授「落丈篙」。
2009	・完成三間式民間出步厝1：10模型。 ・擴展上述三間式模型，完成五間式民間出步厝。 ・完成廟宇式後殿1：10模型。 ・完成竹籠厝（以龍眼樹枝為材料）。 ・受邀國立雲林科技大學「古蹟及歷史建築修復傳統灰作實務研討會」擔任主講人。
2010	・以「大木作技術」獲行政院文化建設委員會列冊為文化資產保存技術及其保存者。

interview > ｜廖枝德｜

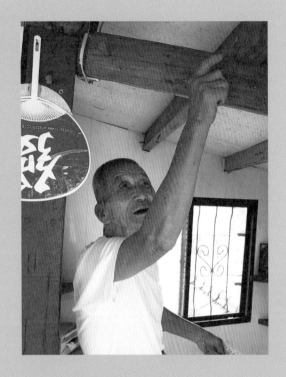

「上樑不正下樑歪」這句成語，
用在做木匠的我身上特別有意義。
以身作則，比什麼都重要。

師匠語錄

（一）請您回想一下，當初追隨余燦師傅，四處興建民宅的範圍，以及房子的基本蓋法。

余燦師傅營建民宅的範圍，包括如今的臺南市白河區崁頭里土庫，後壁區後壁村、長短樹（頂長村），東山區枋子林、北勢寮、頂窩等區域。後期我隨他在南部蓋了不少「民式仔」，也就是「臺灣出步厝」，蓋法又稱「架扇」，建材主要是採用當地的竹篙、土墼、磚仔或木材等混合，至於民宅的大小，則是依據厝主的經濟情況，決定起造規模。

（二）您擁有約半世紀承攬建造傳統建築的經歷，尤其擅長「養灰」工法，在國內殊為難得；請問您是否常以這門技術現身說法？

2年多前（2009年5月），國立雲林科技大學曾以「灰作修復工程」為主題舉辦研討會，邀請我去參加；還有西螺藝術兵營，也有20幾位建築系師生，請我去示範如何養灰。我的標準養灰時間是1年，期間每天早晚各攪動一次，但有的人只養半年或3個月，我也沒意見。

（三）大木師傅在興建房屋之前，一定要先確定房屋的規模與尺寸，據說匠師施作時，都要先參考一套「建築吉利尺寸」，請您簡單說明定尺寸的方法。

主要有「步法」及「尺白寸白法」兩種。所謂步法，是以步數為吉凶的關鍵，1步約為4尺5寸，以12步為一循環，每步有一特別名稱。尺白寸白法，則是根據八卦九星而定的尺寸，每一尺有九星之星名（貪狼、巨門、祿存、文曲、廉貞、武曲、破軍、左輔、右弼），與顏色（一白、二黑、三碧、四綠、五黃、六白、七赤、八白、九紫），每一寸亦相同，大體上逢白則大吉，遇紫、綠為小吉。而民間常有「論寸不論尺」的說法。

　　臺灣的漢人社會，主要為福佬與客家兩大族群，移殖來臺的建築式樣，均屬中國閩粵一帶風格，並因應臺灣特有的自然及人文環境，實地運用本地建材，以及平埔族人之部分營建技術，而建立起具臺灣特色的漢式建築，直到1950年代以後，才完全被現代建築所取代。

　　漢人移民來臺定居，建築物涵蓋官府與民宅各種類型，其中以厝、店及廟為主。早期常透過倫常、風水、鬼神、禁忌等觀念，建立一套剛性的形式、空間及營建體系。一般而言，臺灣漢式建築之特徵包括：斜屋頂、具有對稱的配置、注重空間位階、封閉式的院落、以土木磚瓦石為建材等。

　　臺灣農村大都稱傳統厝屋為「民式仔」（即民宅），係以擱檁式（承重牆構造）及穿鬥式（柱樑構造）兩種構架為主要做法。穿鬥式構造是以柱子來支稱桁木，柱子之間再以橫向木料（稱為「穿」）串聯，以增加其穩固性，此種形式與作法，常見於臺灣中南部民宅。

　　「傳統厝屋」係指經過歷史延續與傳承，具有地域性風貌與持久性民俗品味之住宅建築。建築格局為院落式，中央為主要房屋，稱為「正身」或「正堂」，正身兩側加蓋的耳房叫「落峨」，與正身或落峨垂直延伸出去的護龍，則叫「橫屋」；至於一條龍的房屋，則稱「竹籠仔厝（竹篙厝）」。此外，於廳與房前增加檐廊，叫做「出步」（又分三間式與五間式），「臺灣出步厝」的名稱，即由此而來。

臺灣中南部農村的傳統民宅常見「穿鬥式」構造，運用木料交疊，穩固性佳。

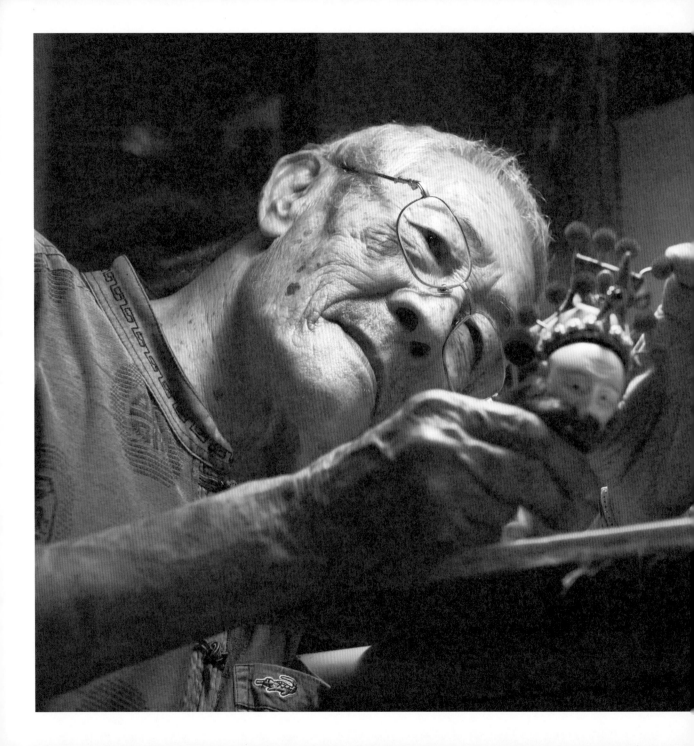

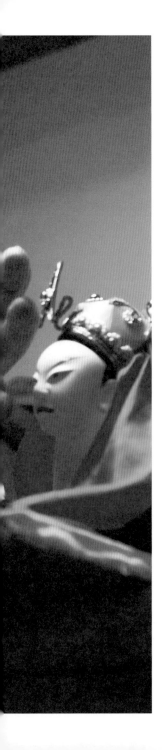

一針一線傳承掌中藝術

陳錫煌

古典布袋戲偶
衣飾盔帽道具製作技術

作者／陳玲芳　攝影／曾千倚

陳錫煌，1931年生。除了布袋戲的表演栩栩如生，對於
戲偶的衣飾、盔帽、刀槍劍戟和各種舞台道具製作，更
是專精。觀眾可從各種唯妙唯肖的細膩操作中，看見一
舉一動的專注；也在各類精緻小巧的道具上，看見一針
一線的執著。由老師傅雙手傳遞出的情感與溫暖觸感，
讓戲偶的生命得以延續。

來到臺北市延平北路5段的「陳錫煌傳統掌中劇團」，步入工作室，只見桌面擺滿綢緞、珠玉飾片、繡線、紙板、鐵絲、小熨斗等材料與工具，以及縫製盔帽用的大小「帽仔箍」。坐在一旁、已經高齡81的陳錫煌正專心拿著針線，手不抖、眼不花的在約5～10公分、略呈方型的戲服上，縫綴著不及半顆米粒大的小珠子。陳列架上展示的戲偶衣飾與盔帽，工藝繁複細緻、配色華麗，足堪與傳統京劇服飾相媲美！

老師傅請徒弟取出專為傳習計畫製作的「盔帽展示板」，一邊指著板子，一邊說明俗稱「尪仔衫」的布袋戲服飾，大多選用綢緞、手工縫製，加上刺繡、盤金蔥線及綴珠等。至於冠、盔、帽、巾，演師們統稱「頭盔」或「頭戴」，一般分為軟、硬兩種，軟的稱為「巾」；硬的稱為「盔」，分為冠、盔、帽等。其中的戲服與頭戴，是用來表現尪仔的身分及地位。

表演兼控場　還能巧手做戲服

出身布袋戲世家，又是家喻戶曉的李天祿藝師長子，陳錫煌深諳布袋戲齣與戲偶的角色扮演，對戲偶的內外衣飾、盔帽、刀槍、道具製作，講究造型、尺寸，尤其擅長材料組合與繡工，手法細膩、精湛，且能依操偶的流暢度及動作的需要改良盔帽、戲服的穿戴方式及結構，甚至自製輔助工具，讓演出時更能達到「人偶一體」的境界。

當年，「亦宛然」掌中劇團的服飾、頭戴及刀劍、坐騎、桌椅等小道具，幾乎皆由身兼二手演師的陳錫煌親手製作。「因為有錢也買不到！」青年時期即因什麼都會做，而有「萬能ㄟ」綽號的陳錫煌說，以前沒有專人製作這些配件，若有急用，都是自己做來應急。不料卻愈做愈有心得，熟能生巧後，又懂得在傳統中尋求創新與改良，加上自身的藝術天分，讓陳錫煌成為能演前場、能控後場，又是手藝絕佳的戲偶穿戴專家。

陳錫煌在布袋戲偶衣飾盔帽製作上，以配色、款式、繡工見長。他說，「我差不多天天都在『請尪仔』，最了解尪仔的構造，親手做尪仔衫及頭戴，演起來會更順手。」再說戲偶的衣帽磨破或用舊了，總是要更換。「這些物件，外面就算有也可能不合用，因為一般裁縫師不曉得怎麼『請尪仔』，做不出真正合身的褲腳與衣袖。」老師傅隨即拿出戲偶解釋道，一般戲偶的衣袖與手掌都成直角，手握刀劍或其他道具時，姿勢總顯得僵硬，於是他根據自己實際的操偶經驗，在縫製手袖時試著調整角度，幾經模擬，讓手握道具的姿態看起來更自然，也更容易操作。

還有，一般戲偶的褲腳都以米糠填塞，每次做前踢或翻滾動作，老覺得腳力過輕、欠缺力道。陳錫煌靈機一動，改以碎布填滿，結果耍弄

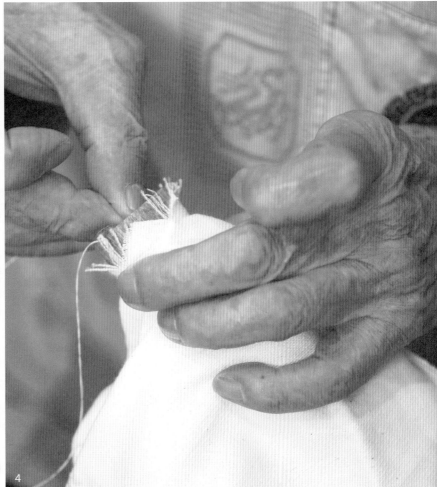

1. 工作室陳列架上展示配色醒目的戲偶盔帽，看起來與眾不同。

2. 珠玉飾片、繡線、紙板等材料與工具，用來妝點戲偶衣飾的細緻華美。

3. 陳錫煌為了教學，特別為傳習計畫製作「盔帽展示板」。

4. 陳錫煌與生俱來的藝術天分，各種戲偶的衣飾及盔帽縫製都難不倒他。

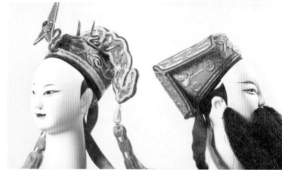

1. 在工作室裏，可見陳錫煌珍藏的舊時代戲偶。
2.3. 戲偶的頭戴造型各異，全出自於陳錫煌的一雙巧手。
4. 高齡81歲的陳錫煌拿著針線，手不抖、眼不花，細心地在
　　戲服上縫綴著小珠子。

起來不但俐落許多，動作也變得勁道十足。

嚴父兼嚴師　習藝路上多艱辛

　　從小跟著戲班長大的陳錫煌，其實不曾跟父親正式「拜師學藝」，卻在耳濡目染的環境中，憑藉自我揣摩，習得一身「請尪仔」的好工夫。16歲從搭布景開始，跟著父親四處演出；隔年（1947）父親請吳天來老師教他漢文並編寫《天褒樓》劇本。父親阿祿師遵循老一輩打罵教育，嚴父兼嚴師，充當二手的陳錫煌在演出時稍有閃失，輕者用戲偶敲頭，重者怒斥外加棍棒齊飛。

　　20歲那年，陳錫煌在助演《羅定良》時遞錯戲偶，阿祿師又狠狠地修理他一頓、並轟他下台。在自尊心嚴重受損下，陳錫煌憤而理光頭、改行賣水果，2個月後本錢賠光，對做生意死了心，索性偕新婚妻子跑到雲林西螺的新興閣，投靠父親結拜兄弟「祥叔」（鍾任祥），在團內幫忙排戲、做戲服與頭戴。因為少了一分壓力，陳錫煌重拾對布袋戲的信心，同時對掌中戲偶有了更細微的觀察。

　　1984年，他跟弟弟李傳燦合組「亦勵軒木偶工藝號」自製戲偶與戲服時，這段出走的經歷給了他們頗多助益。例如，他讓小旦梳長髮，左手插一支「彎通」（以細鐵條或竹條彎折而成的輔助工具），藉以增添女性柔美身段。還有，當陳錫煌發現南部戲偶為因應武打翻滾動作較多，

而將內胎作成前短後長，與北部剛好相反時，立刻動手改良北部戲偶；結果引來其他劇團相繼跟進。陳錫煌與李傳燦兄弟曾聯手研發、改良彩樓型制，設計出以木條和黑色絨布仿製、頗具現代感的新式戲臺。其體積較小、便於收納及運輸，不但解決職業劇團出訪的難題，現更被國內校園劇團採用，成了老師傅無心插柳的一大貢獻。

繡裡藏乾坤　做工扎實不馬虎

　　陳錫煌縫製尪仔衫褲所使用的材料，並無特殊之處，大部分是在臺北永樂市場選購合適的布料，少部分來自以前留存的備料，但透過醒目的配色，讓戲服看起來與眾不同。然而，奠定陳錫煌藝師地位的技藝，則在於繡工精密。徒弟吳榮昌比喻，如果用畫作來比擬，師父擅長的是「工筆畫」，因為他的繡線，絕不漏縫，一有漏縫一定重做，尤其講究收邊，每個「針腳」都收得整整齊齊，真的是一板一眼，毫不馬虎。

　　以頭戴為例，每一頂帽子需多達30個繁複工序才能組裝完成。光是一頂金蔥笠的帽緣，就需花費8小時慢慢縫上金蔥。如此費時費工，對現代人來說根本不敷成本，是傻瓜才會做的事。

學戲半世紀　菁華盡在指掌間

　　說到「請尪仔」的好工夫，青壯時期的陳錫煌，操作戲偶駕輕就熟，角色口白流利生動，

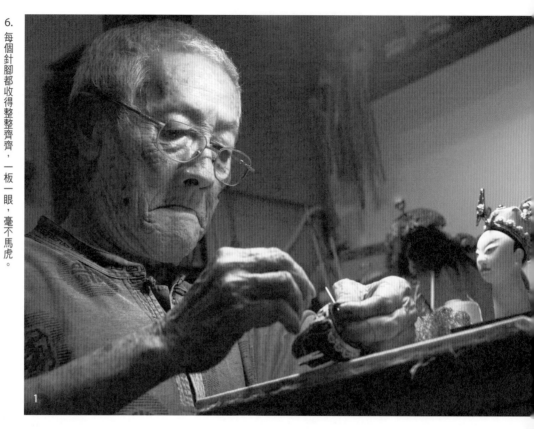

1. 手藝絕佳的陳錫煌是戲偶穿戴專家。

2. 利用各種材料組合，製作出逼真的刀槍道具。

3. 陳錫煌講究細節，連戲偶的三寸金蓮鞋也能如實的呈現。

4. 不僅外觀講求精細，陳錫煌連頭盔的內裡也要處理整齊。

5. 奠定陳錫煌藝師級地位的技藝，在於其精密的繡工。

6. 每個針腳都收得整整齊齊，一板一眼，毫不馬虎。

無論生、旦、丑、花任何角色，在他掌中操演起來，總是靈活有度；對於木頭戲偶動作，都表演得栩栩如生，宛若真人。這些都來自他長年認真聽戲、看戲，默記劇情與分析戲套的累積。「他能使小旦輕移蓮步，嫵媚可愛；小丑詼諧調皮，讓外國朋友誤以為戲偶中裝有機器才能如此。」

1991年「亦宛然」創立60週年，李天祿在一篇憶往的文章中，特別稱許長子為劇團台柱，擅演文戲，尤以旦角、丑角為佳。父子同台，精彩的戲齣，常令觀眾拍案叫絕。

而從23歲自組「新宛然」，到40歲結束劇團，重回「亦宛然」當二手，陳錫煌除了在48～54歲期間，曾受聘「小西園」擔任二手演師外，其他時間均長年隱身父親劇團中；60歲時，還受父命到泉州和黃奕缺大師學傀儡戲，直到68歲那年，父親過世，陳錫煌才開始「單飛」、巡迴表演（71歲入「台原木偶戲團」），打出知名度，先以布袋戲演藝獲行政院文化建設委員會頒發

5

6

陳錫煌（操偶）師承表

李天祿（亦宛然）

李傳燦

陳錫煌（新宛然）

- 路婉伶 Lucie Kelche（法國）
- 賴世安（台原木偶劇團）
- 梁勇勝
- 黃僑偉（台北木偶劇團）
- 黃武山（山宛然）
- 吳榮昌（弘宛然）
- 劉金松
- 張勛

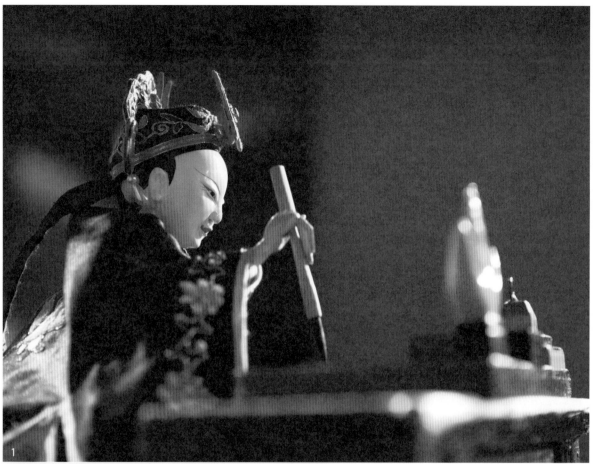

1. 2. 3. 各式刀槍、紙傘、甚至是毛筆等小道具，陳錫煌同樣講究做工細緻與外型考究。

「重要傳統藝術保存者」証書，繼而以「古典布袋戲偶衣飾盔帽道具製作技術」成為國家指定之文化資產保存技術保存者。

面對青年時期父親的「打罵教育」，陳錫煌以「嚴師出高徒」的古訓看待。他說，若非早年歷經父親「學藝不可不精」的嚴格要求，就沒有今日被奉為「國家級藝師」的本錢與資格。

有心就能學　氣量寬宏不藏私

臺北偶戲館暑期課堂上，操偶班與工藝班學生加總不過10來個，老師傅依然興味不減，看著助教吳榮昌代師傳授的同時，對細節極其要求的他，手也沒閒著。

當他發現偶戲館訂做的戲偶，舞弄起來不順手，問題就出在下半身衣裙中央，隨即拿剪刀一件件剪開，「這樣才不會卡卡的」。又唯恐約1公分開口的布邊脫線，馬上囑咐一旁初學的小徒弟陳冠霖仔細塗以白膠收口。銜接操偶班之後的工藝班學員，從小五生到碩士生，乃至於留法回國的藝術愛好者、喜歡布袋戲的家庭主婦。

在戲服製作中，見學生用最小的10號針，在師傅提供的製圖打版上，繡縫得有些吃力；經陳錫煌提點，左右手如何一上一下、保持節奏感，拿針線的手，瞬間變得靈活起來。一名媽媽學員突然頓悟到：「這就是師傅常講的『江湖一點訣』啦！」

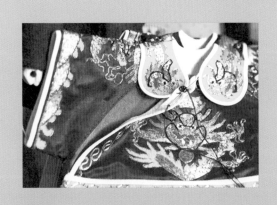

| 重要紀事 |

1946	・從搭布景工作踏入布袋戲行業。
1950	・投靠新興閣鍾任祥，幫忙排戲，做頭戴、服飾。
1984	・與弟弟李傳燦合夥成立「亦勵軒木偶工藝號」。
2007	・榮獲第14屆全球中華文化藝術薪傳獎。
2009	・獲行政院文化建設委員會頒發之「重要傳統藝術保存者」證書。 ・進駐臺北偶戲館教學，開設工藝班，教授戲服與盔帽縫製。
2010	・榮獲臺北市傳統藝術藝師獎。
2011	・以「古典布袋戲偶衣飾盔帽道具製作技術」獲行政院文化建設委員會指定為文化資產保存技術及其保存者。

interview > ｜陳錫煌｜

> 藝術是萬底深坑，既然鑽進坑裡，
> 就不能怠惰，要不斷鑽研、繼續挖寶，
> 才不會辜負藝術，也才對得起自己。
>
> 匠師語錄

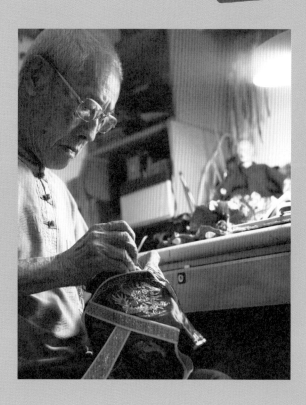

（一）您長年製作布袋戲服、盔帽與道具，大約是從什麼時候開始進行較多的改良與變化？

1984年，奉老父之命，與二弟李傳燦到板橋莒光國小，為布袋戲播種。因為「宛然家族」的校園傳承，需要教小朋友操偶，訂做的戲偶都很規格化，為了讓孩子的手較好耍弄，我只好做一番改良；也是在當時，我開始研究、調整尪仔的上下身比例，讓戲偶變得好看也好弄。

（二）您在布袋戲演藝及戲偶衣飾盔帽道具製作上，得到行政院文化建設委員會的雙重肯定，請問您個人比較偏好或重視哪一項？

我製作傳統布袋戲的衣飾盔帽，為的是讓手中的「尪仔」能有好扮相。說穿了，一切都是為了上臺演出做準備，所以也沒有特別偏好哪一項。如果要說重視，布袋戲演師要能聽懂「後場」音樂（文武場演奏配樂），才能「請尪仔」上台。而今，因為後場人才（樂師）缺乏培養，使得布袋戲傳承面臨「有前場，無後場」的窘境，我認為這是很大的危機，今日要特別講出來才行。

（三）官方愈來愈重視「文化資產保存」與傳統技藝傳習計畫，師傅對此有何期許？

文化資產如果光靠我「保存」，我能保存多久？這是需要大家一起來想的問題。任何的技術或技藝，都希望「後繼有人」，所以需要有人教、有人學，才傳得下去。今天的問題是出在我肯教，但有多少人肯學？為什麼布袋戲不能像京劇與歌仔戲，在學校裡設立專門科系來教學生呢？還有學藝者出路的問題，這些都需要政府與民間一起來關心才行。

認識布袋
戲偶行頭

傳統布袋戲偶的行頭，包括頭戴（盔帽）與服飾，都和京劇真人相仿。只是8寸到1尺的戲偶，雖然符合演師手掌、指、腕運轉操作的人體工學，但戲臺下的觀眾，該如何判別角色類型呢？除了來自頭手口白的「聽」，大都得靠頭戴與服飾，才能「看」出端倪。所謂外行看熱鬧，內行看門道，布袋戲偶的穿戴也須謹守京劇所謂「寧穿破，不穿錯」的原則。常見的服飾種類如下：

服飾名稱	身分	服飾名稱	身分
蟒	皇帝	八卦衣	軍師台道人
繡補	文官	宮衣	皇后嬪妃
線衮	生	女帔	小旦
袍仔	習武者	袈裟	和尚
戰甲	將帥		

服飾再搭配上頭戴，就可以完整呈現人偶的身分地位。硬頭戴製作時多先用厚紙板剪下紙型經折疊黏貼，牽粉線安金再綴珠飾絨球完成，軟頭戴是將事先繡好圖案的綢布，熨貼在貼有白底的厚紙板上剪下，經過折縫完成帽型，再依式樣綴上絨球珠飾即可。常見的頭戴種類如下：

頭戴名稱	身分	頭戴名稱	身分
冕旒	皇帝	七星巾	道家
太子冠	太子	五佛帽	高僧
黑貂	宰相	合掌	和尚
金貂	天官	文生巾	小生
三塊拼	王侯	武生巾	武生仔
帥盔	元帥	暢舍巾	笑生
番帥盔	番將	斜邊巾	練武者
四角匙	文官	南戰	俠客或將軍
清朝帽	清朝官吏	蝴蝶巾	員外

青大花戴金蔥笠

笑生戴暢舍巾

文生戴武生巾

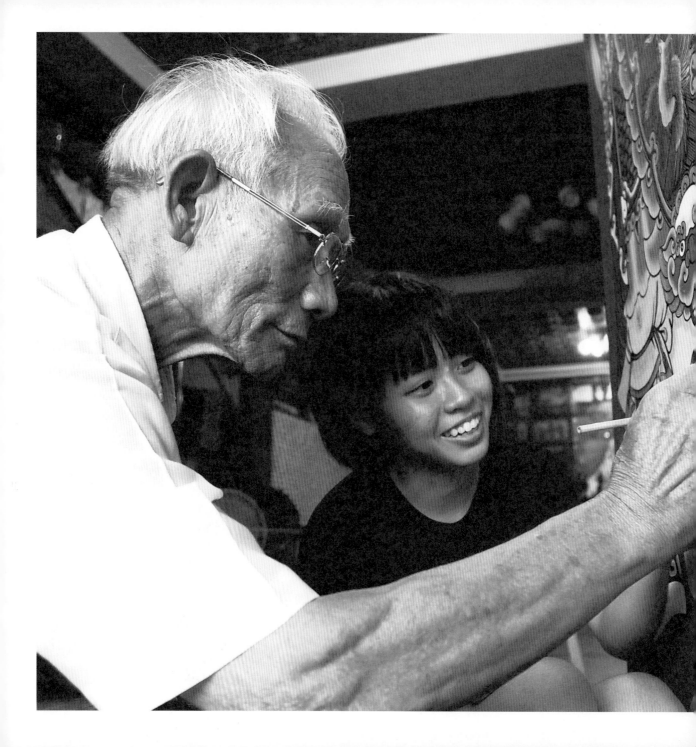

黃友謙

引西潤中的在地廟宇裝飾

澎湖傳統彩繪

作者／李月華　攝影／侯聰慧

黃友謙，1932年生。擅長傳統宮廟和南北式建築的彩繪及書畫裝飾；嫻熟傳統典故、齣頭題材及媒材的運用。其中門神彩繪尤為獨到，不但秉持傳統精神與手法，並適時融入西畫技巧，作品色彩華麗而不俗豔，表情生動、炯炯有神。在承襲父親黃文華傳統規矩與裝飾元素之餘，開闢出個人溫雅華麗兼細膩的風格。

黃友謙拜父親為師，16歲開始跟著父親習藝，展開他的彩繪人生。

「我開始當學徒、做彩繪，就是從這間廟開始，結束可能也在這裡，始終都在這裡，也算是這一生最大的紀念！」黃友謙撫今追昔，既感慨又欣慰地說。

2008年，馬公市東甲北極殿進行60年一次的大整修，77歲的彩繪大師黃友謙應邀重畫門神和拜殿6道屏風。時間往前推一甲子，北極殿上一次整修時，負責彩繪和鑿花工程的藝師，正是黃友謙的父親黃文華。那一年，16歲的少年黃友謙正式開始跟著父親習藝，從此踏上他的彩繪人生。東甲北極殿也成為黃家兩代技藝傳承與父子之情的最佳見證者。

掙脫藩籬　並融中西技法

父親黃文華為澎湖第一代彩繪師傅，人稱「文華師」，10名子女中僅長子黃友謙繼承彩繪事業。在澎湖各家彩繪系統中，黃氏父子所承接的工作量最大、最穩定，也畫出了澎湖的地方特色。黃友謙除了拜父親為師外，22歲曾追隨臺灣來的廣告看板師傅顏後學油畫，後來與朋友合開「得友美術工程社」，一邊從事廣告與電影看板的繪製，一邊和父親承作廟宇工作。直到1968年父親過世，才逐漸專注於寺廟彩繪。

黃友謙早期的彩繪風格承襲父親，以花草圖案的堵頭為特色，構圖緊密，層次豐富，尤其擅長門神及龍的主題。後來從與潘麗水、陳壽彝等

臺灣藝師對場的經驗中，慢慢轉變用筆的方式。學習廣告看板畫的經驗，更拓展了他的視野，將西方透視觀念與人物表現技巧融入傳統彩繪中，樹立了個人特色。

後期作品以北式彩繪的堵頭圖案為主，添加形成立體效果的瀝粉技術，色彩更為華麗。50歲左右自行研習北式的「和璽彩繪」和「旋子彩繪」技法，1984年完工的馬公北甲北辰宮，是黃友謙第一座融合南北樣式的作品。

聳立於寺廟大門門板，用來辟邪鎮殿的門神，是廟宇彩繪中難度高、同時也是彩繪師表現技藝的重點。門神種類繁多，搭配廟的主神而有不同的門神，常見的是秦叔寶和尉遲恭，以及神荼和鬱壘。黃友謙說，師傅如果放心把門神交給徒弟畫，就表示這個徒弟出師了。1966年，他跟隨父親去做尖山顯濟殿的彩繪，父親畫門神的盔甲、身體和相關裝飾，黃友謙畫臉和手部，之後黃文華就把門神都交給兒子去畫，黃友謙的彩繪學習，至此算是正式出師，距離他開始習藝相隔18個年頭之久。

修復舊作　重溫孺慕之情

在畫完望安鄉西安村天后宮（1995年）後，黃友謙不再承包廟宇彩繪工程。退休後他常騎著摩托車在馬公市內巡逡，看到自己或父親的廟宇作品有損壞的，若廟方也想保存，就主動幫忙整

黃友謙融合中西方的彩繪技巧，樹立個人的彩繪風格。

修。他認為，舊的東西有歷史價值，應該盡量加以保存。

年屆80的黃友謙，每每談及父親的種種，臉上總是寫滿孺慕之情。他說少年時分兩次當兵，第一次是22歲時當4個月補充兵，父親敲鑼打鼓歡送他，說家有壯丁可以當兵是光榮的事；但24歲第二次入伍、補1年又8個月兵役時，父親表現得很傷心，那時他已經畫得很不錯，是父親工作上的得力助手，父親口頭上雖然說，「你走了，就沒人幫我，」但黃友謙看到的是不捨兒子遠離的父親心情。所以後來父親以工作上少不了他為由，阻止他接受臺灣廟宇彩繪工作的邀約，他都默默聽從，留在父親身邊當一個最稱職的幫手。

研究澎湖廟宇藝術的文史工作者王文良，將

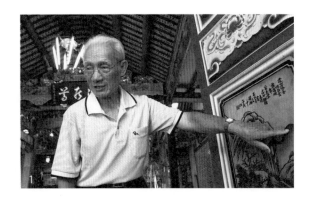

黃友謙過去所有廟宇彩繪的作品以採訪記錄方式蒐集，於2009年提報澎湖縣政府文化局列入傳統匠師名冊，之後並發行《彩繪一甲子—探索大師黃友謙》的DVD，將黃友謙的彩繪人生縮影呈現在世人面前。對此，黃友謙的家人欣慰地說：「天公疼憨人！艱苦一世人，到老總算享到名，算來也值得了。」

但原本早已宣告退休的黃友謙卻意外受「盛名之累」，又變得異常忙碌了起來。不少廟宇彩繪的修補工作，尤其是早期出自父親黃文華之手的都指名要他修補，所幸可以順道一償讓父親手筆持續流傳的夙願。

退而不休　半做半寄付

澎湖生活博物館在2010年特別情商黃友謙彩繪兩片壁畫，他選中兩個主題，一片畫媽祖海上顯靈及澎湖天后宮舉辦媽祖海巡活動的故事；另一片則畫上帝公神蹟，是他17歲與父親一起參與東甲宮（即東甲北極殿）重建工程時的親身經歷。他說，修廟期間碰上建材不足問題，廟方

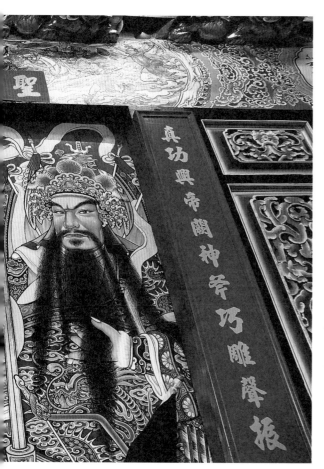

黃文華 ─── 黃友謙 ─── 洪俊瑋等約10人

顏後（學油畫）

1. 門神是廟宇彩繪難度極高的部分，秦叔寶和尉遲恭是常見的門神之一。

2. 對於廟裡舊有的作品，黃友謙認為舊的東西有歷史價值，應該保存下來。

透過乩童請示上帝公，得到的答覆是：「時機一到，中樑自然運到。」有一天，乩童要廟方至碼頭載運中樑，大家半信半疑往碼頭，果然看到貨船載著來自福建東山島的建材。回廟中一比，所

黃友謙退休後，若看見廟宇作品損壞，他就會主動幫忙整修保存。

有建材尺寸完全符合。原來是東山島上帝殿的老乩童也就建材量、尺寸、何時出發運往臺灣等細節發出清楚指示。此事令眾人嘖嘖稱奇，認為這是兩邊神明早已談好、共同完成的神蹟。

為澎湖生活博物館畫這兩堵壁畫，議定酬勞是含材料在內1天1萬元，原本預計10天完工。但實際上從打稿開始一共做了超過20天，黃友謙卻堅持：「我跟王文良老師說好了只領10萬。」他的太太好氣又好笑說：「從年輕到老就是這樣，半做半『寄付』（捐獻）。算了，反正老了，他

歡喜就好！」一席話把黃友謙的行事風格刻畫得淋漓盡致。

壁畫完成1年後，他有時回頭去看，自己又開始挑剔起來，覺得畫面不夠豐富、不夠精彩，發願說：「找時間還要來補一補。」對於這個投注一輩子心力的工作，黃友謙始終以嚴謹的態度要求自己。

指導後進　延續在地廟宇文化

近10幾年來，澎湖新建廟宇幾乎都改用浮

雕式門神，彩繪師的舞台快速流失，黃友謙退休了，原先跟隨他的一班門徒也多因廟畫謀生不易而轉業，其中只有洪俊瑋較常從事寺廟工程。

幾年前，黃友謙在城隍廟幫一大群國中以下的學生上課外教學，有個同學問他：「老師，你要再收徒弟嗎？」黃友謙回答：「我年紀這麼大了，還沒教到你出師，可能就要回去報到了（意指不在人世）。」黃友謙雖有心，卻唯恐歲月逼人，不及傾囊相授而誤人子弟。

雖然不再正式授徒，但黃友謙十分樂於將所學所知提供給後輩。根據與他互動最頻繁的王文良表示，拿專業上的問題向黃友謙請益，他都極盡所能回答、不藏私。

例如國家一級古蹟澎湖馬公天后宮整修時，他曾建議加裝一層玻璃罩以保護天后宮的擂金畫，事後大家才發現，臺灣地區最成功的擂金畫作品，就在澎湖天后宮裡。

澎湖縣政府文化局從2010年起辦理「傳統彩繪傳習」課程，黃友謙是文化局一開始即鎖定的擔綱講師。次年暑假有一整個月時間，他每天下午冒著酷熱前往北甲北辰宮，一筆一畫指導學生修復門神，持續好幾個鐘頭仍然神采奕奕。

有時候，學生難免因為打工或其他個人因素而請假缺課，唯有這位老師天天準時到場上課，從不缺席。正是這種認真專注的態度，成就他在彩繪藝術上的卓越地位。

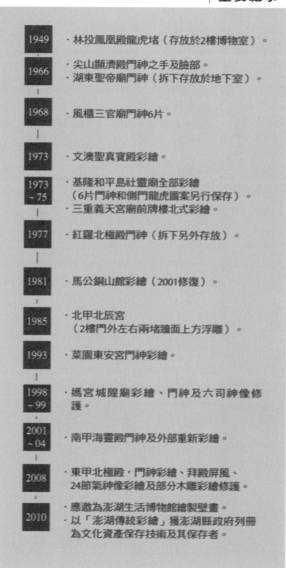

| 重要紀事 |

1949	· 林投鳳凰殿龍虎堵（存放於2樓博物室）。
1966	· 尖山顯清殿門神之手及臉部。 · 湖東聖帝廟門神（拆下存放於地下室）。
1968	· 風櫃三官廟門神6片。
1973	· 文澳聖真寶殿彩繪。
1973 ~ 75	· 基隆和平島社靈廟全部彩繪 　（6片門神和側門龍虎圖案另行保存）。 · 三重義天宮廟前牌樓北式彩繪。
1977	· 紅羅北極殿門神（拆下另外存放）。
1981	· 馬公銅山館彩繪（2001修復）。
1985	· 北甲北辰宮 　（2樓門外左右兩堵牆面上方浮雕）。
1993	· 菜園東安宮門神彩繪。
1998 ~ 99	· 媽宮城隍廟彩繪、門神及六司神像修護。
2001 ~ 04	· 南甲海靈殿門神及外部重新彩繪。
2008	· 東甲北極殿，門神彩繪、拜殿屏風、 　24節氣神像彩繪及部分木雕彩繪修護。
2010	· 應邀為澎湖生活博物館繪製壁畫。 · 以「澎湖傳統彩繪」獲澎湖縣政府列冊 　為文化資產保存技術及其保存者。

interview > ｜黃友謙｜

（一）請您談一下最初接觸彩繪的緣由？

我從小就是一個很好奇的小孩，看見什麼新東西都想學。例如看到建廟作醮時道士做法事，回到家裡就自己跟著比劃，弄得父母啼笑皆非。讀小學時有畫圖課，我的成績比別人都好，開始肯定自己在繪畫方面的能力，加上常常看到長輩做彩繪，覺得這個工作很有趣，所以後來爸爸叫我跟他學，我也就自然而然接受了。

（二）運用西畫技法做寺廟彩繪，是您個人特色所在，請問是文華師引導您這樣做，還是另有緣由？

其實爸爸是很開明的老師，總是放手讓學生開創畫法。我想學油畫，他說好；我用西畫技法做彩繪，他也沒有干涉。在東甲北極殿開始學彩繪的時候，我只是做雕刻的收尾工作，沒摸到油漆。之後做林投鳳凰殿，爸爸就叫我自己畫畫看，我用油畫方式畫了龍虎堵，他說還不錯，我第一次的創作就是這樣來的。

（三）據說您剛學彩繪就經歷寺廟對場作，可曾發生什麼有趣的故事？

做完北極殿和鳳凰殿，我比較有基礎了，跟著爸爸去吉貝觀音廟做油漆。那時有兩班人在競爭，我們起廟在西邊，另一班做東邊。對方畫師認定我爸爸年紀大、不會現代的東西，就畫了一棟現代房子和兩個女人準備要考倒他。我那時對油畫有一點概念，覺得自己可以畫得比爸爸好，於是要求爸爸讓我畫。起先所有人都對我沒信心，但看到我畫好的類似愛河街景和兩個少女，有明暗也有遠近，就有人轉而諷刺對方「那乁差這麼多？」讓我們這邊很有面子！

不管有沒有賺到錢，
我一定要把工作做到自己滿意為止
才會停手，也才算完工

匠師語錄

　　表情生動、眼神栩栩如生，是黃友謙畫的門神最為人稱道的地方。大家都說黃友謙彩繪的門神「眼睛會看人」，無論從哪一個角度，都像在跟人四目對望。黃友謙解釋說，父親畫門神，用的是國畫的畫法，臉型畫出來後直接用黑墨描出邊線，沒有陰影變化的修飾，尤其「兩顆眼睛直接畫上去，就死掉了（意指很死板）。」他根據自己學西畫的經驗，用明暗和陰影做出立體感，又參考臺灣傑出畫師的畫法，找出畫眼珠最適當的位置，所以他的門神眼睛格外靈活。

　　除了臉部和眼睛，黃友謙的門神服飾以用色華麗、畫工細膩見長。傳統彩繪師畫服飾的線條粗細一致，他則以不同粗細的線條表現衣服的皺褶和層次感。他做彩繪的工序是先貼金箔再上色，門神衣服的主色固定，秦叔寶一定穿紅色，尉遲恭穿綠色，但顏色可以自由搭配，以鮮艷明亮和對比強烈為原則。

　　門神盔甲上的圖案變化多，有時單畫麒麟，有時畫麒麟童子、旗球戟磬（音同祈求吉慶）、天官賜福、祥獅、八仙等等，沒有固定的格式。其他彩繪師畫的麒麟通常是靜態的坐姿或站姿，黃友謙格外擅長畫奔跑中的麒麟，動感十足。

　　鬍子，是畫門神的最後一道工序。黃文華那一輩的彩繪師畫鬍子，是一直線一直線的畫，沒有彎曲；黃友謙則刻意畫出鬍子的鬈曲度，「看起來比較自然」。在歷年畫過的門神當中，黃友謙原本最滿意的是馬公城隍廟大門上的秦叔寶與尉遲恭，但東甲北極殿重修之後，這裡的兩尊門神躍升為最新的得意之作。

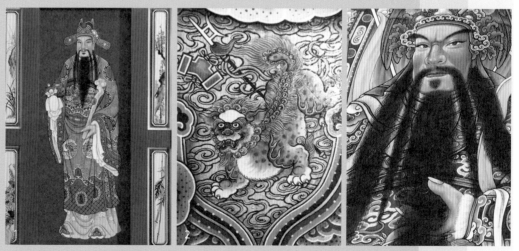

1. 黃友謙以不同粗細的線條表現服飾皺褶，呈現層次感，一身紅衣服是門神秦叔寶的標誌。
2. 奔跑中的麒麟是黃友謙特有的畫法。
3. 為了讓鬍子看起來自然，黃友謙特別畫出鬍子的鬈曲度。

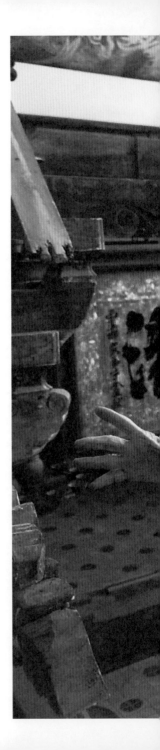

葉根壯

澎湖宮廟營造代表人物

大木作技術

作者／李月華　攝影／侯聰慧

葉根壯，1932年生。澎湖著名大木師傅，業界尊稱「壯師」，大木作技藝精湛，擅長設計擘畫，細木與鑿花也能通。作品繼承澎湖匠師的空間及形式特色，再隨時代工法及材料的遷演，與時俱進的從傳統木造過度到現代R.C.結構，且是傳統南式建築、北式建築，以及與南北混合形式宮廟的重要見證者。

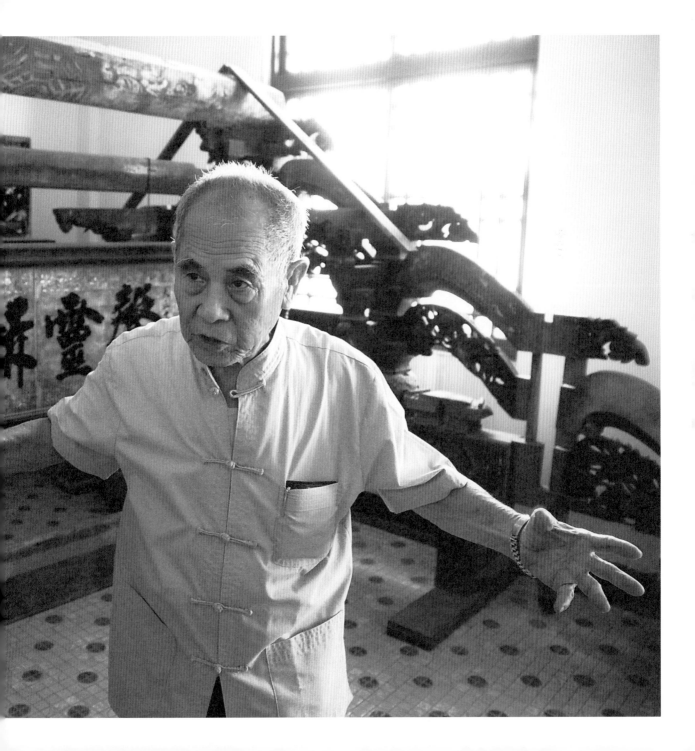

一根長木條，上面刻滿各種尺度：天父、地母、門寬、窗高、門第高、地面退水……，這是早期傳統大木師傅為每一營造對象量身打造的「篙尺」，它的作用如同現代建築師的設計圖，業界曾有「一把篙尺定全局」的說法。時至今日，這項技藝幾乎失傳，80歲的大木師傅葉根壯家中還保存了3支，老師傅手撫篙尺細訴：「這支是做安宅周府廟用的、這支是做龍門觀音宮，還有一支記號褪色看不清楚了，忘了是做哪座廟時落的。」

60幾年來，葉根壯參與營造的廟宇無數，很多目前都已經拆除或重建，當初手繪的設計圖則仍完好的存放在書房內。其中最特別的是一件未能完成的作品。1977年，澎湖天后宮計畫原地改建，葉根壯本已畫好設計圖，但隨著天后宮被列入國家第一級古蹟，改建工程胎死腹中，改建圖紙因此成為珍貴的紀念。另外，葉根壯親手寫下的幾十本建廟工程筆記，裡頭有關材料單及尺寸都記載得詳詳細細；工具間內堆放的各式各樣刨刀、斧鋸、墨斗等大小工具，在在見證著老師傅的一身好工夫及豐厚作品。

家學淵源　名師真傳

傳統大木師傅，是建廟的主要人物，依據業主的構想與預算，設計建築物、統籌所有建材及各種師傅（師傅班）的組合、擬定工程進度、

1

1. 「篙尺」是傳統大木師傅，為每一個建築物所量身打造的設計圖。
2. 泛黃的通書，是葉根壯建廟看風水的重要參考書。
3. 珍貴的手繪設計圖被保存的完好無缺。
4. 葉根壯親手寫下10幾本建廟工程筆記本，見證其豐富的經歷。
5. 工具箱裡堆放各式各樣起廟施工時的工具。

指揮、調度與驗收。此外，相地堪輿也能通。以傳統廟宇的興建為例，大木師傅負責的部分為繪製地盤圖（平面圖）及側樣圖（剖面圖）、算料估價、打地基、挖柱洞、打現寸、畫墨線、放石柱、通樑、架屋頂。葉根壯說，早年澎湖地區的廟宇裝飾性較低，細木、鑿花等細作大抵由大木師傅一手包辦，所以起廟的師傅通常需要兼備細木、鑿花的技藝。

澎湖主要大木師傅有葉系、謝系和藍系，其中以葉系的歷史最悠久，自清末定居澎湖從事大木工作，傳到葉根壯已經是第四代。

葉系第一代師傅葉媽利（1820～1890），13歲就參與廟宇營造，師承已不可考，作品遍布全澎湖，據說只有3處廟宇是他未曾參與新建或修建的，可惜因為修復或改建頻繁，如今皆已不存在。謝系第一代謝江是葉媽利的正式門徒，葉得令雖是葉媽利之孫，但因8歲就喪父，故拜謝江為師。葉根壯的祖父葉元和父親葉東也是大木師

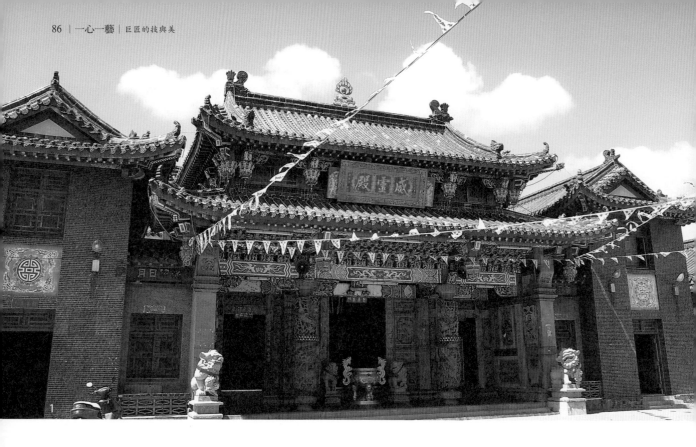

傅，但並未從事廟宇營造。葉根壯18歲正式拜叔父葉得令為師，同門習藝者尚有葉得令之子葉銀河，後者入門時間早了2年，兩人後來均為澎湖廟宇營造的知名大木師傅。

有膽有識　勇於任事

　　葉根壯小學畢業後，念了幾個月書，就因空襲頻繁而中斷，加上不久後臺灣政權易幟，念書一事就這樣不了了之。他曾與姊夫合夥開雜貨店，17歲時到望安幫叔父葉得令建廟，隔年正式拜葉得令為師。不過他看尺白、寸白的工夫卻是向父親葉東學來的。所謂尺白是核對尺之吉凶，寸白則是核對寸之吉凶，大宅與寺廟通常兩者都要核對，民宅則只核對寸白。葉東有一套早年購自中國大陸的《增版象吉備要通書》，可查看風水與起廟的規制等等，是葉根壯從業以來重要的參考用書之一。

　　外人眼中的葉根壯，「聰敏強記，加上家

1. 葉根壯繪製的平面圖清楚詳細，讓工班可以按圖施作。
2. 澎湖馬公市重光里威靈殿是葉根壯的作品之一。

| 葉根壯師承表 |

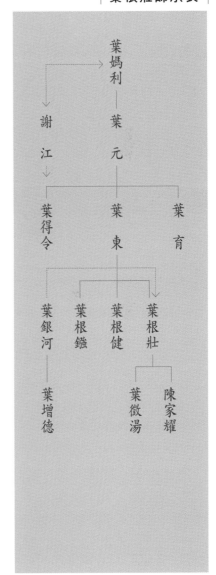

學淵源，習藝不到1年即可獨立作業」。他本人坦承，技藝的學習對他而言並不困難，真正難的地方在於責任的承擔。他說，開始拜叔父為師時，正是宮廟營造的興盛期，叔父接的工作多，經常是這裡的廟剛開工，叔父又去趕做別處的廟宇，且一離開就是好幾天、甚至10天到半個月，這段期間，他必須硬著頭皮上場，根據叔父的設計「放樣」給師傅班做（打樣給師傅們鋸木並施工），否則工程進度就會趕不上廟方要求的

澎湖龍門觀音宮的神龕底座，由葉根壯設計繪圖並向中國大陸方面訂做，然後再組裝完成。

期限，「若不是這樣好膽、敢死，哪有可能這麼快出師？」出師後的葉根壯，也曾經歷一段低潮期，時間大約在1957～1959年之間，由於接不到廟宇工程，為了謀生一度轉做民宅和細木，並遠赴臺灣從事造船業，曾經獨自完成一艘小船。直到廟宇業務大增之後，他才逐漸專做廟宇營造。

敬篤不苟　守護尊嚴

　　許家港元寺（1959年）是葉根壯獨立承作的首件工程，目前已拆除，葉根壯的大木作品在空間及形式上承襲澎湖匠師的特色，但又能在傳統中求新求變，式樣複雜且富變化。以尖山顯濟殿

（指1965年完工的舊廟）為例，空間分配為澎湖最常見的「三落連續」式，分為前落、中落、後落，各落以水槽分界，下方置水槽柱，三落的空間採5：3：7的配比，葉根壯說，這樣的比例最具美感。葉根壯晚近作品的樣式與早期差異頗大，2006年落成的龍門觀音宮是近期代表作。

　　新廟採R.C.柱樑式高樓設計，北方宮殿式外觀，屋頂為重檐歇山式，形式脫離了傳統的範圍，屬改良式現代宮廟。觀音宮的藻井為八卦形，但組合的斗拱採米字型，三川殿十分壯觀，門前兩對浮雕龍柱、殿內連續圓弧形神龕座臺及各種構件繁複而華麗，都是葉根壯設計繪圖，之後向中國大陸方面訂製，再運回來組裝完成的。

　　葉根壯堅持身為「工夫人」，應該有一份自信與責任，對於自己承接的作品，要有敬篤不苟的要求。攤開他歷年所繪製的設計圖，無論剖面圖或立面圖，所有構件尺寸、樣式均註記得一清二楚，連帶鋼筋水泥結構的配筋圖都一應俱全，按圖施作，不容許半點偷工減料或混水摸魚。

全心教學　戮力傳承

　　由於傳統木構建築為R.C.建材所取代，中國大陸低廉的材料與工資也對臺灣傳統建築相關工藝的發展造成影響。大木師傅在設計完成後，所需的裝飾材料大多由中國大陸訂製，再運來現場組裝，本地木工的工作機會嚴重流失，師傅養成

愈來愈困難。葉根壯感嘆地說，外甥陳家耀是正式的徒弟，兒子葉徵湯也跟隨他學習，兩人手藝有相當水準，但葉徵湯現在還不會設計無法獨力承包工程，陳家耀則已轉到臺灣從事古蹟修復。

年屆80卻仍在執業，葉根壯最大的遺憾是，未能培養出可以幫自己扶場的得力助手。他說，早期的師傅們都把記載材料單和尺寸的工程記事本當成最高機密，用包袱隨身揹著，生怕工夫太快被徒弟學走。

他則老早就把所有本子交給徒弟陳家耀，跟他說：「免驚！拿出氣魄來做！母舅乎你靠。」盼其早日出師。他的觀念是：徒弟有成就，做師傅的人才有面子。只可惜時移勢易，工作機會的流失讓新一代師傅愈來愈少磨練的機會，技藝傳承遠比他想像中困難許多。

2008年，澎湖縣政府文化局辦理「傳統建築工法人才培育計畫」，聘請葉根壯擔任講師，以鳳凰殿保存的舊廟樑柱架構為例，用以講授大木工事技法。

前幾年他也曾應私立東海大學之邀，向古蹟修復工程工地主任培訓班的學員們講解傳統大木工法。葉根壯很珍惜這樣的機會，一打開話匣子就滔滔不絕，彷彿急於在最短時間內將畢生所學與經驗傾囊相授。他說：「我學了60幾年，要說的事情太多，給我3天3夜也說不完。」老師傅擔心大木技藝失傳、亟欲傳承的心意，溢於言表。

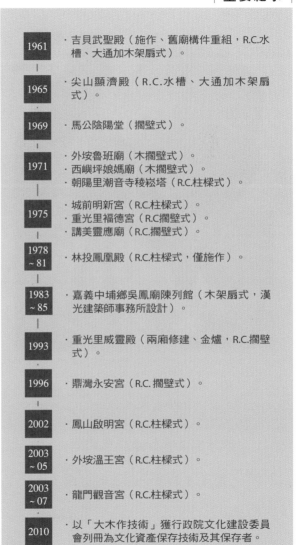

重要紀事

1961	・吉貝武聖殿（施作、舊廟構件重組，R.C.水槽、大通加木架扇式）。
1965	・尖山顯濟殿（R.C.水槽、大通加木架扇式）。
1969	・馬公陰陽堂（攔壁式）。
1971	・外垵魯班廟（木攔壁式）。 ・西嶼坪娘媽廟（木攔壁式）。 ・朝陽里潮音寺稜崧塔（R.C.柱樑式）。
1975	・城前明新宮（R.C.柱樑式）。 ・重光里福德宮（R.C攔壁式）。 ・講美靈應廟（R.C.攔壁式）。
1978～81	・林投鳳凰殿（R.C.柱樑式，僅施作）。
1983～85	・嘉義中埔鄉吳鳳廟陳列館（木架扇式，漢光建築師事務所設計）。
1993	・重光里威靈殿（兩廂修建、金爐，R.C.攔壁式）。
1996	・鼎灣永安宮（R.C.攔壁式）。
2002	・鳳山啟明宮（R.C.柱樑式）。
2003～05	・外垵溫王宮（R.C.柱樑式）。
2003～07	・龍門觀音宮（R.C.柱樑式）。
2010	・以「大木作技術」獲行政院文化建設委員會列冊為文化資產保存技術及其保存者。

Interview > ｜葉根壯｜

從事大木工作，
除了天分、興趣，還要有膽識、
勇於承擔責任並接受挑戰，
不然做得再久，
還是沒本事「扛大樑」

匠師語錄

（一）落篙尺的技術是大木師傅都會的嗎？現在寺廟建築還用篙尺嗎？

篙尺是古早技術，以前做木構架才用得到，老師傅多半只會落篙尺，畫圖面（設計圖）是光復以後才有的事，現在幾乎沒有人在用篙尺了。圖面比較容易懂，篙尺是一種「暗」的技術，師傅若是「蓋步」（藏私）不說明，徒弟也看不懂。可是我才剛學幾個月，阿叔畫的篙尺就都看得懂。我親耳聽到阿叔對一位經常合作的土水師傅「德意叔」說：「這個（指葉根壯）免教，自己看一看就會。」

（二）據說您學習大木作技藝不到1年就出師，除了天生資質聰穎之外，還有什麼撇步嗎？

其實我也下過一番苦功，我讀書時的算術成績很不錯，出了社會才發現，學校教的跟實際生活用的差距很大。幸好我有遇到貴人，我跟姊夫合夥開店時，店面是向一位王禮先生租的，我叫他「禮伯仔」。禮伯仔當過掌櫃，見多識廣，看我什麼都不懂就熱心教我打算盤、算斤兩，連建築用料怎麼算的口訣都一一教我。我就是靠著不斷在生活中學習，後來學起廟才會這麼順利。

（三）學藝過程中碰過最辛苦的事情是什麼？

阮師傅教學很嚴格，很會罵人。我們做的如果不合他的意，他會一把抓起我們的工具丟出去，罵說「做成這樣，不如不要做。」有時候別人做不好，他也罵我，理由是「你明明就會，為什麼不教他？」現在回想起來，當時真的叫做眼淚往肚子裡吞。

因應材料使用、空間構架及構件形式的不同，澎湖匠師作品的構架形式大致可分為四期，無論哪一期，葉根壯皆能變通自如。

澎湖廟宇建築分期

■ 全木架扇

1960年以前為澎湖廟宇建築的「全木架扇期」，採全木之疊斗式或豎筒式作法，現存最早作品為澎湖天后宮，葉根壯學藝初期跟隨師傅葉得令到湖西興建的林投鳳凰殿即屬全木架扇之疊斗式建築。

■ R.C.通樑、木架扇

1960年代起，澎湖廟宇建築進入「R.C.通樑、木架扇期」，這是因為水槽部位最容易浸水損壞，故率先改用R.C.材料，上部則保留木架扇，接著，柱和載樑也改用R.C.，成為一體之設計。1965年，葉根壯設計施作的尖山顯濟殿就是其中代表。

■ R.C.架扇式

1970年代的「R.C.架扇式」：全棟R.C.材料搭配簡單的豎筒式設計，構件材料有簡化趨勢，龍柱、結網做法開始出現。

■ R.C.柱樑式

1980年之後的「R.C.柱樑式」。到了最後這一時期，由於澎湖匠師對於R.C.材料有一定熟悉程度，加上旅臺返澎的匠師以及至澎湖發展的臺灣匠師加入，廟宇多採高樓式設計，外觀形式引入北方式樣，為目前最普遍的一種，占澎湖現存廟宇比例達72%。

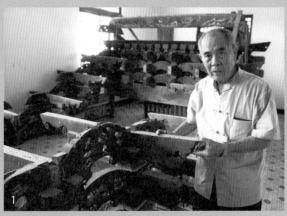
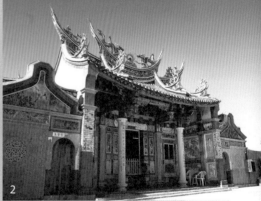

1. 澎湖湖西鄉林投鳳凰殿屬全木架扇之疊斗式建築，現已拆解保存。
2. 葉根壯施作的澎湖尖山顯濟殿是R.C.通樑、木架扇的代表之一。

徐柄垣

活眼活嘴皺眉縮鼻巧成真

布袋戲偶頭製作技術

作者／李月華　攝影／曾千倚

徐柄垣，1935年生。出身佛像與戲偶雕刻世家，耳濡目染下深諳雕偶巧妙，16歲正式投身家業，雕偶近一甲子。其雕刻技藝隨著臺灣布袋戲的演進不斷推陳出新，從傳統戲偶、劍俠及金光戲偶乃至電視戲偶，皆可見其戮力之痕跡，為布袋戲表演擴展更多空間。布袋戲偶收藏蔚為風潮後，作品成為戲迷珍藏的瑰寶。

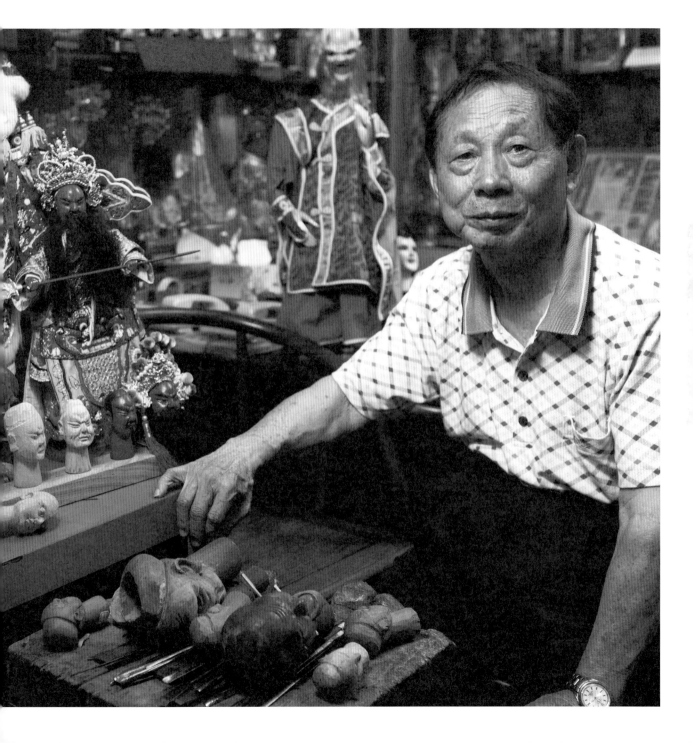

「順我者生，逆我者亡。」此乃黃俊雄布袋戲《雲州大儒俠─史艷文》裡大反派「藏鏡人」的經典臺詞。這個曾經「轟動武林，驚動萬教」的萬惡罪魁，以及劇中風靡大街小巷的明星戲偶史艷文、劉三、怪老子、哈嘜兩齒等，都出自彰化市長興街上，一家夾在眾多商店之間的小店「巧成真木偶之家」主人徐柄垣之手。

隨著布袋戲熱播一炮而紅，徐柄垣也因此聲名大噪，承製的戲偶一路從黃俊雄電視布袋戲到霹靂電視布袋戲，再做到布袋戲電影《聖石傳說》，在臺灣雕偶界寫下燦爛的一頁。

家傳技藝　刀刀見真工夫

說到布袋戲偶頭雕刻，不能不提徐柄垣的父親即本土知名專業戲偶雕刻師徐析森，而祖父徐阿爐也是以製作神明及布袋戲尪仔盔帽為業。徐析森16歲喪父，另拜福州雕佛師傅鄭孔善為師，習得一身好手藝，擅長神像雕刻、神明及布袋戲尪仔盔帽製作、神明漆仔及肖像畫等。

徐析森既會雕刻又會粉修尪仔，作品以雕工精美、繪臉講究、粉底厚實不落漆見長，在業界口耳相傳，有「阿森（三）仔頭」美譽。李天祿、黃海岱等知名布袋戲操偶師傅皆曾委託他製作尪仔。

當年徐析森將舊厝改建成樓仔厝，隔壁一位有學問的鹿港老先生為其店取名「巧成真」，意

指他的偶頭刻得栩栩如生、巧妙如真。老先生並為巧成真寫了一副對聯：「巧雕神像人奉敬，成刻木偶震世界」，橫幅「巧刻尪頭目鼻成」。徐家至今年年春節都會請人重寫這副對聯，張貼於門楣上。

青出於藍　擦亮雕偶老字號

布袋戲偶的製作過程繁瑣而費工，徐柄垣從小就必須在課餘幫忙工作，跟在父親身邊一點一滴學習。「幾歲開始幫忙刻尪仔，實在是記不清楚了。」他只記得，很小就要跑腿打雜，之後學磨刀，開始接觸雕刻刀，「常常磨到雙手起水泡，很痛！」學會磨刀，再練習刻尪仔的手腳，熟悉木頭的質地和紋路，然後才能學刻尪仔頭，充當父親的「下手」。

如同所有傳統工藝的傳承，學習與生活是結合的。徐柄垣跟隨父親，日復一日的實作、模仿，經年累月下，自然而然就學會了。初中畢業後未再升學，與2位哥哥一起幫忙家業，16歲時刻尪仔出師。

徐家三兄弟在1963年第一次分家，徐柄垣與大哥合作，他刻尪仔，大哥做頭盔、跑外務，賺的錢平分，直到1967年結束合作關係。10年後，三人正式分家。大哥徐炳根繼承舊店，取名「根記巧成真」，賣神像外兼做戲偶頭盔；二哥徐炳標開設「巧成真佛店」，以經營佛具為主。

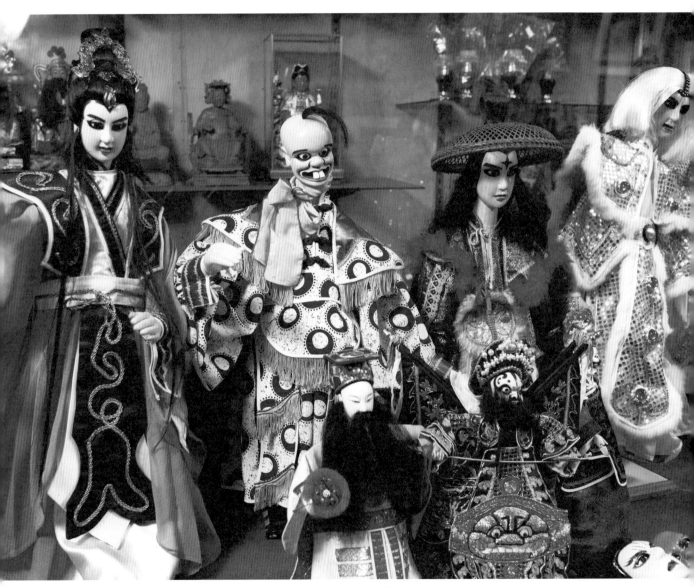

哈嘜兩齒、藏鏡人、亂世狂刀及各種自創人物都是徐柄垣精心雕刻出的布袋戲偶。

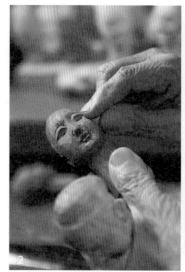

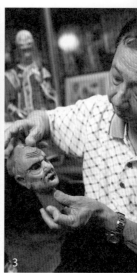

至於徐柄垣，則成立「巧成真木偶雕刻工藝社」，傳承父親的技法，更不斷自我鞭策，改進研發，讓木偶臉部五官活動起來更自然、樣貌特異多變，不但奠定個人特色，並以電視木偶為巧成真的招牌再添亮眼表現。

取材生活　臉部造型鮮明特異

誠如徐柄垣所言，承製臺視黃俊雄布袋戲《雲州大儒俠─史艷文》戲偶，是他時來運轉的開始。為配合電視演出需要，徐柄垣不斷改良，研發出眼、嘴、耳皆可活動控制的「活眼活嘴」戲偶。該劇一炮而紅，在電視連演583集、創下超

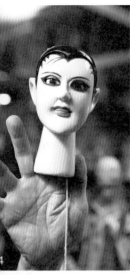
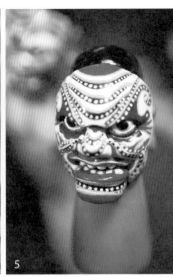

4

5

1. 徐柄垣自創的戲偶，靈感多來自生活周遭的人事物。
2. 熟悉木頭的質地和紋路後，才能學刻尪仔頭。
3. 早期傳統戲偶就有臉、嘴、舌會動的「三塊合」，呈現皺眉、縮鼻、張口等動作。
4. 為配合演出需要而研發出眼皮可閉合的戲偶，看起來更像真人。
5. 創作樣式多樣化，也包括奇頭怪面造型的戲偶。

高收視率，甚至以影響工商活動為由遭禁演。徐柄垣也因此聲名大噪，陸續承製了許多電視或電影的布袋戲偶，雕刻出不少著名角色。

能夠順利在電視布袋戲偶上尋求突破，徐柄垣歸功於早年協助父親製作布袋戲電影《西遊記》以及三尺三活動木偶的經驗。早期傳統戲偶中，就有臉、嘴、舌會動的「三塊合」（三塊接），將戲偶的臉雕成前額、眼鼻連上唇齒及面頰、下巴等三塊，可以呈現皺眉、縮鼻、眨眼、張口等動作，正如「怪老子」的角色。

徐柄垣研發的電視木偶活目，則是加上眼皮，使眼睛可以閉合，讓木偶看起來更像真人；

│ 徐柄垣師承表 │

徐阿爐
│
徐析森（巧成真）
│
┌─────┬─────┬─────┐
徐炳根（根記巧成真）　徐炳標（巧成真佛店）　徐柄垣（巧成真木偶雕刻工藝社）──徐世河（三子）

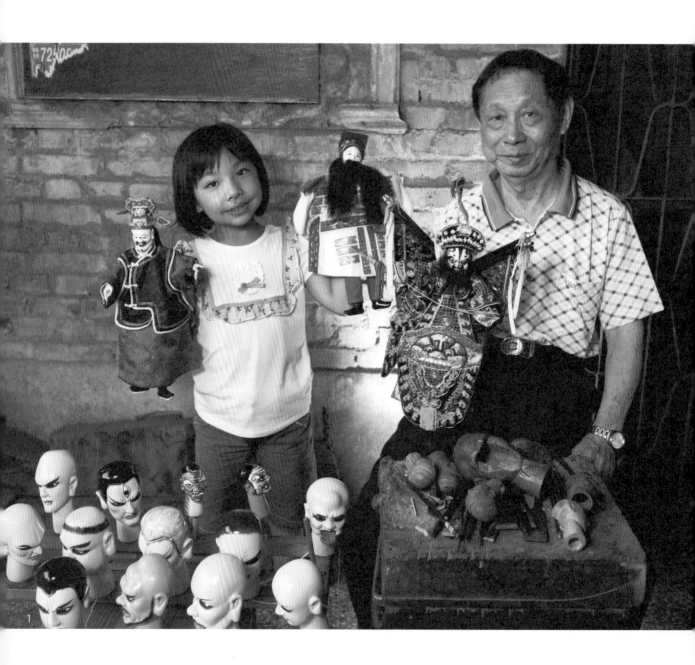

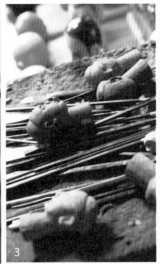
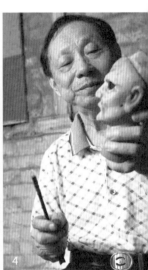

1. 工作重心由「為戲創作」轉成「為收藏而作」，徐柄垣帶著孫女一起舞動著精心打造的戲偶。
2. 徐柄垣刻偶事前不畫圖稿，總是木頭拿在手上邊想邊刻。
3. 構思造型時，必須依角色、年齡、個性選擇適當的木頭。
4. 尪仔有神，演的人才會入神。

至於活嘴的部分，金光戲偶的嘴唇與下巴相連，整塊一起動，電視木偶則改良為僅有上下唇活動，由操偶師以食指勾動使其閉合，讓木偶的臉部更為完整。

除了活眼活嘴戲偶，徐柄垣的另一個特色是：創作出許多各具性格的新造型戲偶，有親切的市井小人物，也有奇頭怪面造型。他大量從報章、雜誌、電影及生活周遭人物擷取靈感，創作樣式多樣化，數量多到連他自己都數不清。一般

認為，徐柄垣對布袋戲最大的貢獻，在於以寫實風格創造出有別於傳統的「電視戲偶美學」，在多元發展的布袋戲藝術中舉足輕重。

尪仔有神　演者觀者都入戲

徐柄垣十分用心於戲偶形象的創造，當初塑造史艷文，黃俊雄給他一個簡單構想：小生、20歲出頭、相貌英俊，勇將的體型，不是瘦弱書生。徐柄垣思索良久，以10歲的大兒子為模特

兒，塑造出一個英俊瀟灑、文武兼備、正直勇敢的小生形象。他刻偶事先不畫圖稿，總是木頭拿在手上再邊想邊刻。他說，雕刻工作需要安靜，才能刻的精緻。多年以來，他習慣晚上待在樓上工作室，一個人專心工作到半夜，就怕人來人往打擾工作的專注。

《雲州大儒俠—史艷文》播出後的4年多，是臺灣電視布袋戲的第一個黃金時期，為了與臺視黃俊雄布袋戲抗衡，中視先後延攬5位知名布袋戲演師：鍾任壁、黃秋藤、黃順仁、許王、廖英啟推出新戲，每檔戲的主要角色都由徐柄垣操刀，奠定他「電視布袋戲偶雕刻第一刀手」地位。

「尪仔有神，演的人才會『入神』」，以長篇連續劍俠劇掀起臺灣布袋戲旋風的「新興閣掌中劇團」掌門人鍾任壁如此形容布袋戲偶頭雕刻的重要性。他表示，彰化巧成真在阿森伯（徐析森）當家時，以品質好、信用好、交貨準時聞名，徐柄垣的手藝和風格盡得阿森伯真傳。到了電視布袋戲大行其道後，戲偶表情格外講究，徐柄垣的尪仔，活嘴活眼做得就是比別人好，即使價錢比別家貴一倍以上，但為了上電視，還是跟他買尪仔最放心。新興閣在中視演出的《李三保小神童救世記》，所有戲偶都出自徐柄垣之手。

收藏而作　玩出另一片天

1993年起，徐柄垣的戲偶作品大量出現在霹靂布袋戲《霹靂狂刀》中，尤以《霹靂王朝》為最高峰。這個時期的霹靂衛星電視臺戲齣中，一

1. 命裡缺木，徐柄垣卻與木頭結下此生不解之緣。
2. 霹靂布袋戲搬上大螢幕的《聖石傳說》一線主角偶頭，多為徐柄垣所創作。

線主角的偶頭大多是徐柄垣所創作。3年後，霹靂衛星電視臺舉辦「掌中風雷動，戲偶舞春秋」活動，徐柄垣配合在高雄、臺中、臺北三地示範戲偶雕刻，透過大量媒體報導，戲偶雕刻大師的名氣再度響亮，他的戲偶更吸引霹靂迷蒐購。

2000年後，徐柄垣不再為霹靂衛星電視臺雕偶，但在戲迷心中，他的雕刻、做工和粉彩都遠遠超越其他後學者，很多戲迷從對角色的喜愛轉而欣賞他的雕刻技藝之美，他們以他的偶頭為根據，自創角色，自己做造型、編故事，玩出一片天。由於這批粉絲的支持，徐柄垣近年的工作重心已由「為戲創作」轉向「為收藏而創作」，慕名而來的訂購者不曾中斷過。

徐柄垣出生時，父親請人替他算命，說他命裡缺「木」，所以幫他取了木部的「柄」為名，與兩位兄長的「炳」不同。些微的差異，冥冥中卻注定他與木頭結下不解之緣的刻偶人生。

刻偶家業傳承到第三代，巧合的是，只有徐柄垣的三子徐世河繼承。徐世河從小也在幫忙家業中學習。不同的是，徐柄垣數十年來不曾偏離刻偶的道路，徐世河在美工科雕塑組畢業後曾經出外想闖出自己的一片天。10幾年前，徐世河下定決心回家繼承父親的志業。他說，雕偶技術將來一定要往藝術的方向發展，父親的工夫他先學起來，但是未來該如何走下去？一切就待將來再慢慢琢磨吧。

| 重要紀事 |

1970	‧臺視《雲州大儒俠—史艷文》戲偶及中視電視布袋戲主要角色戲偶。
1982~93	‧黃俊雄電視布袋戲《大唐五虎將》及洪連生電視布袋戲《新西遊記》、《新濟公傳》、《白馬英雄傳》、《風雷童子》等9檔戲中的絕大多數戲偶。
1992	‧宜蘭縣政府文化局收藏徐柄垣為《三國志》布袋戲所雕刻的戲偶。
1993	‧作品開始出現在霹靂布袋戲《霹靂狂刀》系列。
1996	‧參加霹靂衛星電視臺舉辦的全國布袋戲偶觀摩巡迴展。
1998	‧為霹靂衛星電視臺在國家戲劇院演出的《狼城疑雲》刻偶。
2000	‧《聖石傳說》上映，《火爆球王》推出。 ‧專心接受戲迷訂單雕刻戲偶。
2010	‧以「布袋戲偶頭製作技術」獲行政院文化建設委員會列冊為文化資產保存技術及其保存者。

interview > ｜徐柄垣｜

工作要「頂真」。
人家等著要用尪仔，我們允了人家，
就不可以誤事。

匠師語錄

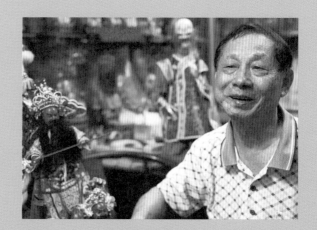

（一）您學習刻偶的過程是典型的家族傳承，請問您的父親在傳授技藝時會不會很嚴格？

爸爸刻尪仔的時候，我就在旁邊看、學他刻，有時我刻了他沒講什麼，有時他會告訴我哪裡刻不好，要怎麼改，就這樣慢慢學。爸爸話不多，但很有威嚴，不必罵人，小孩子就都很害怕，這就是人家說的「不怒而威」吧！我們其實很少挨罵，我印象最深的一次，他把刻好的尪仔頭讓我磨，我那時剛開始學、不懂，把他刻得「眉角秋秋」（指刀法，線條分明之意）的眼皮磨平了，爸爸很生氣，狠狠罵了我一頓，然後才告訴我要領在哪裡。

（二）您後來在戲偶雕刻上成就極大，尤其「史艷文」造成轟動，您的技藝受到外界肯定，父親有表示讚許嗎？

（靦腆的笑）哪有呀！爸爸對阮所做的一切，最大的肯定就是說：「安呢可以了。」我們知道他的個性，只求不要被罵就好。史艷文紅了，爸爸沒說什麼，不過我看得出來，他心裡其實真歡喜。

（三）「巧成真」歷經兩次分家，兄弟三人才各自獨立門戶發展。據說您因為年紀最小、出道最晚，一開始發展很不順利，請問後來如何突破困境？

分家之前，巧成真對外接洽生意的事都由大哥處理，所以大哥人面最熟；而二哥出道早，已經有「尪仔標」稱號，我則是「沒人面、沒生意」，尤其剛與大哥結束合作關係時，日子過得很艱苦。為了生計，只要有工作機會，即使再困難，我都不會拒絕。好在天無絕人之路，黃海岱從以前就經常出入我家，黃俊雄便常跟著來，對我家的情形很清楚，知道我會刻，所以他做電視布袋戲時就來找我做戲偶。《雲州大儒俠—史艷文》推出後，大家才開始認識我，我的生意也跟著好起來。我比較愛變竅（求變化之意），生意先接下來再想怎麼做，沒做過的我也敢接。

**看徐柄垣
雕刻戲偶**

徐柄垣說，早期傳統布袋戲（古冊戲）尪仔有固定名稱、臉譜和尺寸，金光布袋戲開始流行之後，刻偶師可以天馬行空、發揮想像力而刻，「嘸『掠包』ㄟ（臺語，意指挑錯）」。傳統戲偶不重視顏面肌肉和骨骼的描繪，劍俠戲時期，他的父親開始注意肌肉的變化，「那時的法令紋、皺紋攏是用畫的。」他承襲父親的手法，但更強調寫實，「該掠（凹）的掠，該削下去就要削下去，皺紋也要一條一條刻出來，比較像真人。」他的刻偶風格直接影響了往後電視布袋戲和外臺布袋戲的戲偶造型。

徐柄垣製作布袋戲尪仔，大致包含以下幾個步驟：

1. 構思造型，依角色、年齡、個性選擇適當的木頭；早年多採用質輕耐演的梧桐木，近年則多採用樟木，因為樟木材質堅硬、紋理細緻、不易龜裂，刻出來的木偶五官更細膩、表情更生動。

2. 在木頭上劃出中心線，定中心點（戲偶的鼻子），以雕刻刀刻修出初步外型，此即為「粗胚」。

3. 決定戲偶是否有活動五官，有則在頭頂挖一小洞，挖空內部，以裝置眼、舌及嘴等活動五官與裝鬚髮之用（五官另外刻製），全部裝置完成後再密封頭頂空洞；無則將頸部挖空即可。

4. 整顏面，細雕、磨光、打土底、陰乾。

5. 上粉底、開眉眼、上保護漆。

除了以雕刻戲偶聞名，徐柄垣的神像雕刻亦馳名於彰化地區。他還有另一項專長：真人的木像雕作，只要提供照片，他就可以雕出樣貌神似的頭像，政治人物、影視明星等等，都在他的刀下顯現唯妙唯肖的神韻。

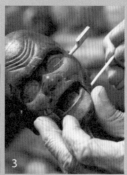

1. 先將雕刻好的臉部放入戲偶的臉部位置。
2. 若確定有活動五官，從頭頂打一個小洞，再挖空內部，以裝置臉部器官。
3. 再用竹條固定眼睛及嘴巴部分，使其可以上下活動。
4. 最後將整修好的顏面上粉底、開眼眉，再塗上一層保護漆即大功告成。

劉興星

以現代工法傳承百年文化

糊紙藝術

作者／吳秋瓊　攝影／曾千倚

劉興星，1945年生，新竹縣新埔鎮人。7歲起隨父親劉家坤師傅學糊紙，17歲起，即以分工作業改變傳統工序，擴大量產。隨著時代轉變，劉興星更整合臺灣及中國大陸各門派工法，透過現代科技加以量產。

　　1975年，劉家第四代傳人劉興星接手經營「新埔民俗手藝店」，隨即改變生產模式，家傳糊紙業也隨之轉型；1990年更成立「築樟實業有限公司」，跨足生產與開發民俗慶典商品，包括廟會活動、醮壇搭建、糊紙藝術、燈籠、大型花燈、戶外燈飾布置、面具創作等，作品遍及全臺。從當年糊紙小店老闆到中小企業經營者，儘管事業有成，劉興星師傅仍不忘家傳技藝，「新埔民俗手藝店」持續接單，以傳統工法製作成品，劉興星認為，祖先留下來的還是要保持住。

手眼要巧　技藝學得牢

　　「新埔民俗手藝店」是由劉家第二代劉守松師傅成立於1900年，後由次子劉家坤、即劉興星的父親接手。劉興星說，童年記憶總與年節有關，每逢農曆春節、元宵節、中元節這種大節日，父親與兄長們總是忙進忙出，滿屋子堆著小房子、小人偶像及水燈，當時劉興星小小的心靈總是想著，難道沒有更快速的方法嗎？

　　劉興星有10個兄弟姐妹，他排行第八，一家12口靠著小店生活，父親雖然能書、善畫，但靠賣字、賣畫、糊紙、刺繡做神明衣裳仍然入不敷出，一忙起來就不可開交，但工作一旦結束就又沒了收入。劉興星說，小時候家貧，常連上學時都沒便當可帶，因此很小就立定志向，要把父親傳下來的行業發揚光大，增加收入以改善家境。

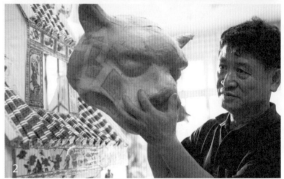

1. 以鐵線綁好的龍頭骨架，會因龍的年紀不同而略有差異，這就是劉興星擅於查資料的知識累積。

2. 唯妙唯肖的豹頭糊紙，連美國唐人街都有人下訂單。

談到童年，往事隨之一一浮現，劉興星抓起手邊龍頭骨架，隨口就說起龍的故事。原來一隻龍有5種年齡，分為幼、少、中、老、應（最古老），年紀越大的龍下巴鬆弛、鬍鬚長、頭角長，最古老的龍則連臉頰都下垂了，而劉家出品的都是老龍，劉興星喜歡它造型看起來威嚴吉祥。現在做一隻龍頭，得先以鐵線綁好結構，再加以糊紙，只是這一次不是為了交貨，而是為了開發新產品所做的「胚模」，但是有關造型的這些學問又是從哪裡來？劉興星說，是買了很多古籍查資料得來的。

平常忙於新產品的設計開發工作，劉興星現今已經很少親手參與傳統工序，手藝店業務交給妻子執掌，眼前店裡陳列了幾件水燈和大士爺的半成品，是為了遠赴中國大陸展覽而做。水燈骨架是用竹條做成房舍結構，連結竹條之間使用的玻璃紙則是使用工廠廢料，先搓條索，再緊緊纏繞使其固定。劉興星雙手忙著綁竹架，漿糊塗在左手背上，一個轉手塗上漿糊，手法俐落，轉眼間就完成一道工序。現在做的這一批展品，是以實體等比例縮小，光是算尺寸就花了很多時間，劉興星說：「我們不能漏氣啊！外行人只是看熱鬧，但內行人一看就知道對不對，可不能貪圖省事，卻砸了招牌。」

雖說從7歲學糊紙，劉興星真正開始投入則是17歲，從小就是兄姊的小幫手，不知不覺中已

經學會了每一種工序。初中畢業他考上高中，卻只讀了一學期就沒錢繳學費，加上家裡缺人手趕工，只好休學在家幫忙。

想法改變　手工變企業

劉興星說自己還好沒讀完高中，在那個上大學幾乎比登天還難的1970年代，高中畢業就不可能回家來工作，高不成低不就的情況可能會更慘。當時他決心不讀書，一心想改善家庭生活，除了幫忙家裡工作，又和二哥做輪胎廠生意，問他青春少年怎麼熬得住重複性這麼高的工作？劉興星笑著說，自己沒有叛逆期，只想著要脫離貧窮。讀初中時就常看雜誌，知道美國工業化相關訊息，他一天到晚掛在嘴上的，就是想要開工廠，將作業一貫化，鄰居都知道劉家這小孩有遠大志向，但也有人笑他，連吃飯都有問題，還想開工廠，難道是瘋了嗎？

一心嚮往一貫化作業，劉興星真的從17歲就開始付諸行動，他和二哥一起做輪胎翻修廠，也灌輸工廠一貫化作業的觀念，包括家中的手藝店也是。他把傳統工法拆解分工，產能一下子就提高很多，不僅兩邊都要參與，每天出主意，研發很多東西讓大家去改良。他很早就知道要靠腦子賺錢，不能只靠傳統手藝，劉興星說：「我比別人厲害的是早就有企業經營的概念。」

31歲那年兄弟分家，輪胎廠讓二哥接，劉興

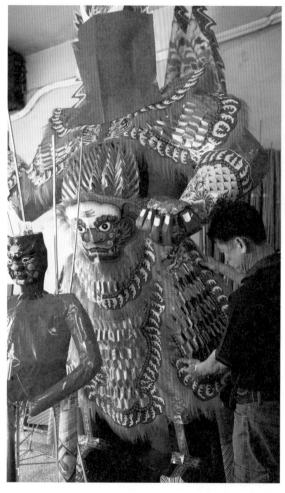

1. 在普度或建醮活動中，立在門口的糊紙人物就是大士爺。
2.3.4. 劉興星手腳俐落，製作大士爺的步驟與動作快得讓人目不暇給。
5. 使用珍珠做材料，強化糊紙作品的細緻度。
6. 近60年的經驗累積，劉興星手中沒有完成不了的作品。

星硬著頭皮接手父親的糊紙業。之前因為是大家庭，沒有領薪水的觀念，他身上沒有存款，等於是白手起家。還好他點子多，平時就先把各種配件備妥，一旦旺季到來，當別家店都還在作業，劉家已有成品可賣。以「大士爺」來說，工人各自負責不同零件，不僅備料容易，速度也快，半成品還可以堆放，最後組裝在一起，不僅節省許多時間成本，交貨迅速更能贏得市場先機。

劉興星說傳統糊紙業賺不到錢的原因很多，很多人以為市場沒落，但其實不然，應該是可以量產多少，客戶就可以增加多少。「我採取分工作業的概念，就是把最便宜的淡季工時所生產的成品，放到最貴的旺季來出售。」「服務可以賣

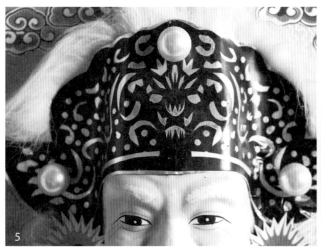

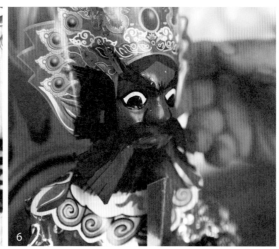

「錢」的觀念，是17歲的劉興星就知道的事。

技法創新　文化不失傳

　　企業講求產能，糊紙業也能實行工序分類，劉興星說，工分得細，就做得愈好。為了增加產能，舉凡人偶面具、動物頭形，現在大多使用開模製作，透過一致的工法量產開發，才能企業化經營，也才能生存下去。目前劉家外銷的市場都是華人社會，包括越南、韓國，就連美國唐人街都會來訂貨。

　　劉興星的工廠裡，依開發、生產、製作等流程設有化學部、設計組、鐵工部、木工部、化妝部、紙紮部、彩繪部等，各部門各擁專業、各

司其職。應用現代科技材質開發生產的成品，包括傳統禮俗與節慶活動的道具，多數成品都以翻模製作而成。模型是指先用鐵線綁成骨架，覆上黏土修平表面再翻成模型，最後經過開模手續完成。劉興星說，開發模型的用意是為了量產，工人操作單一工作會比較熟練，產能也更高。以製作豹頭來說，身體是以竹條和鐵絲綁成骨架，組裝成一隻豹，長度就有一米七、八左右，頭部則是以漿糊和白膠混合，把甲紙（拜拜使用的金紙材質）層層貼黏模型，待紙張乾燥即可脫模，再將紙模修飾成光滑的輪廓，最後著色就算完成。

　　捨棄傳統工序，主要是因為動物頭形製作困難，多數人無法獨立完成，而使用模具不僅增加

1.2. 先人留下的手稿至今仍未褪色，是劉興星尋找靈感的創意來源。

產能，也不失糊紙精神，仍然可以全軀焚化。而其他慶典活動使用的牌樓和立體雕花柱面，已經是灌漿形成的F.R.P（玻璃纖維強化塑膠）材質，材質輕、易搬運，且可重覆使用，收納時堆疊也不易損壞，這些都是傳統材料所缺少的優點。

劉興星從不諱言自己是「常敗將軍」，意指被打敗而不是失敗，但是他又如何立於市場不敗之地？原來是不斷去學習別人打敗自己的方法，不斷增強自己的功力。他常跑去廟會觀看各家門派的產品，一旦發現新開發產品的優勢，就會回來修正自家產品，唯有不斷和別人學習，四處去觀摩增加視野，產品才能符合市場需求。雖然造型仍是依據經典，但是必須以生存為準則，所以要克服許多工序困難，提高產能與產值。

身為劉家第四代傳人，一味創新，難道不擔心傳統技藝會失傳嗎？劉興星說，除非是作為藝術創作收藏之途，才有可能遵循古法做到非常細膩。就像武術有武當、少林之分，糊紙也有派別之分，技藝落在哪裡就自成一格，都只是依當年創始人的美感而形成。創新是為了保存好的，把不好的淘汰，重要的是，文化不會失傳就好。

藏書千冊　用在此一時

趁著生意往來的機會，劉興星收藏了上千本古書重印的畫譜，尤其是黑龍江人民出版社重印1929年的《封神演義》更顯得意義非凡。原來小時候劉興星的父親曾有一套，他帶到學校和同學一起看卻遺失了一本，回家後被父親痛罵，因為

那可是父親自繪圖的參考書。劉家不僅有買來的畫譜，也有百年之前先人的手稿流傳，以礦物顏料著色的畫譜至今仍未褪色。劉興星並非從小就知道這些畫譜，而是在父親過世後整理遺物才發現，他因而知道很多紙糊人物都是從中國廣東省開始的，畫譜上詳載各種人物的尺寸及作法，解答了他兒時好奇，父親何以能夠準確做出糊紙人物的比例的疑問。原來劉家流傳百年的糊紙業，可不是隨隨便便就樹立名號的，光看這些手稿的詳實記載，就知道先人投注的寶貴心血。

　　儘管已鮮少應用傳統工法，劉興星仍保有「花燈達人」的封號，元宵節時他製作的花燈可是遍布全臺，50年功力讓他練就一雙巧手，能將平面的2D圖樣轉化為3D立體花燈。時代雖不斷變遷，傳統習俗的文化仍保留延續，為做出獨一無二的花燈，每年造型皆不同，比創意還要比巧思，家中「藏經閣」收藏了上千本圖庫（畫冊），有空時就翻書找靈感，稱這個書房為「藏金閣」也不為過！

　　劉興星說，糊紙不易學，小時候雖然跟父親學到不少真工夫，但是久不操作也會生疏，後來看到先人留下來的手稿畫譜，反而成了現在開發產品的靈感來源，這些畫譜總共有20幾本，詳細記載了各種圖案、製作過程和使用的原料、顏料等，雖然現代都採用電腦繪圖，看到這些珍貴的文獻，就像為糊紙技藝留下了歷史見證。

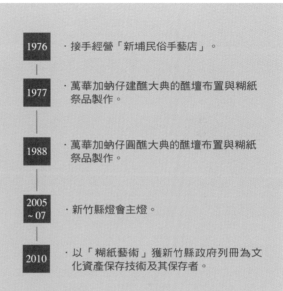

| 重要紀事 |

1976　・接手經營「新埔民俗手藝店」。

1977　・萬華加蚋仔建醮大典的醮壇布置與糊紙祭品製作。

1988　・萬華加蚋仔圓醮大典的醮壇布置與糊紙祭品製作。

2005~07　・新竹縣燈會主燈。

2010　・以「糊紙藝術」獲新竹縣政府列冊為文化資產保存技術及其保存者。

歷年的廟宇祭典活動牌樓、醮壇、燈飾布置：
・新竹市長和宮、城隍廟、內天后宮、東寧宮、天公壇、觀音亭、五府千歲、富美宮等。
・新竹縣義民廟、廣和宮、新埔天后宮、關西太和宮、湖口三元宮、湖口五穀宮、枋寮五穀廟、芎林文昌祠、廣福宮、五指山灶君壇。
・桃園縣虎頭山三聖宮、景福宮、慈護宮、正福宮、紫雲宮、仁海宮、宋屋義民廟、龍潭南天宮、龍源宮、福仁宮、東興宮等。
・每年度基隆中元祭水燈裝置。
・臺北市行天宮水燈裝置藝術。
・臺北市保安宮－福德壇李乾朗教授設計之「仿新埔義民廟」裝置。
・新竹縣「兔、龍、猴年」與新竹市「龍、羊、猴年」元宵節主燈製作及外圍裝置藝術。
・桃園縣「羊年」主燈製作及外圍裝置。

interview >｜劉興星｜

（一）成為一名優秀的師傅和經營者要有哪些條件？

要耐得住刁、盹、餓，意思是說，工夫好就不怕顧客刁難，自己有本事就不怕員工刁難，工作忙起來的時候不怕睡不飽，趕工的時候耐得住饑餓；再來就是不要怕失敗，失敗了才會有成功的機會。我從17歲就開始聘請員工，有一個跟我48年之久，做30幾年的也有17、18個，這些人現在都退休了，目前維持在16位，雖然員工人數一樣多，但是產能更大，主要是因為工法改變可以量產了。

（二）創新固然很好，傳統糊紙該如何傳承下去？

傳統技藝要不要傳給下一代，決定權不在我，但是，只要我的事業可以存活，我的孩子就會想接手，現在是培養他們做中學的觀念。我家有個「藏經閣」，收藏很多書，一時看不了，但是要用就有，爾後孩子覺得有需要就會來學，這是資源活用的觀念，而不是學了一身工夫卻無用武之地。

（三）您的兩個兒子已經在公司上班，這表示將來接班有人了嗎？

大兒子劉保志負責做業務和行銷，小兒子劉邦彥負責執行和管理，雖然還是領公司薪水，但已經懂得存錢再投資到公司來，這也表示家族企業的模式真的建立了。成立「糊紙博物館」也是大兒子的想法，陳列了從父親下來三代的創作，未來還會展示家傳手抄本及草稿，就是希望後代更了解糊紙的奧妙，年輕人有想法就去執行，我就是保持樂觀其成的態度。

> 活用資源，工夫隨處可學。

匠師語錄

醮壇設施

糊紙祭品，常見於民俗節日祭典，尤其應用於醮壇最為普遍，一般來說，在道場科儀中，有一部分必須出巡外場，或者帶領隊伍到河邊放水燈，為了增加出巡隊伍的威儀，會準備儀仗，如幡頭、虎牌、字牌。器物中的「亭」和「所」則是代表房舍，提供神與鬼更衣沐浴之用，依接待對象不同，亭所名稱也不同，例如「同歸所」是作為一般好兄弟來參加普度的暫時住所，「寒林院」則是招待有功名的亡靈。

仿照人類世界，家中設浴室作為盥洗之所，沐浴亭（室）則是供眾孤魂野鬼淨身之用。沐浴亭的功能特殊，一般都放置在廟或祭場的入口處，就是因應遠道而來的好兄弟能先行清洗，再好好享受祭品，這種習俗也反映了傳統臺灣人的待客之道。

糊紙神器則是為了表示眾多器物，皆以「山」為名，如金山、銀山、大士山、經衣山、六獸山、六畜山都屬於此類。金山、銀山是指金紙、銀紙供奉堆積成山，主要的功能是敬神；經衣山則是由經衣錢組成，每張錢都印有許多衣服、褲子、剪刀、尺等等，象徵供給好兄弟的換洗衣物。

1. 金光閃閃的摺紙是大士爺服飾上的裝飾配件。

2. 寒林院及同歸所是普度時，提供給有功名的亡靈及一般好兄弟的住所。

擊出人生甘甜滋味

王錫坤

製鼓技術

作者／吳秋瓊　攝影／曾千倚

王錫坤，1950年生，為「响仁和」創始人王阿塗
（1907～1973）長子，由於父親驟逝，退伍後接手經
營「响仁和」，摸索傳統製作技術，並積極開拓新產
品。王阿塗製鼓工藝承襲自蔡心匏老師傅，1927年設
廠經營，遵循傳統以純手工處理牛皮，鼓桶以燻烤達
到乾燥，可成功預防蟲蛀和受潮腐壞，特有的繃鼓調
音技術，作品音質佳，深受表演團體喜愛。

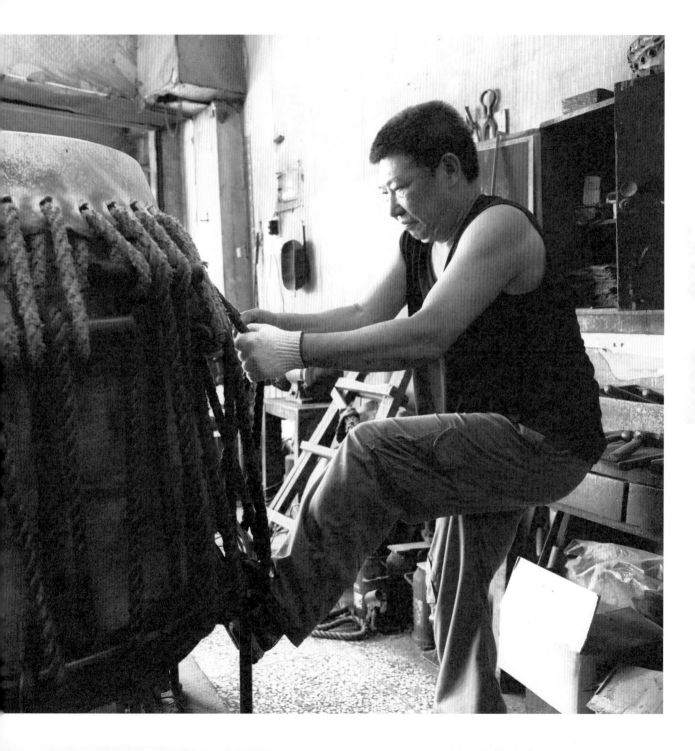

「沒有王師傅，就不會有優人神鼓！」2011年新北市政府舉辦的「新莊國際鼓藝節」，不僅以「响仁和鐘鼓廠」為歷史背景，還藉由「响仁和鼓」做為活動主軸，推廣製鼓技藝與擊鼓樂趣。究竟「响仁和」的鼓有多出名？從優人神鼓藝術總監劉若瑀這句話，不難想像其重要地位。而她口中的「王師傅」，便是「响仁和」第二代掌門人王錫坤。

子承父業，在傳統工藝師家庭看來順理成章，但王錫坤用「宿命」來形容自己從事製鼓業的因緣。父親王阿塗雖是傳統製鼓名家，卻非常反對兒子學藝，希望他專心求學，「萬般皆下品，唯有讀書高」，是這個靠傳統工藝養家，也深知這行業有多辛苦的平凡父親的平凡心願。1973年，王阿塗師傅因心肌梗塞驟逝，當時王錫坤正在服役，軍中怕他承受不了打擊會逃兵而不准放假，直到父親出殯當日才放行……。雖然事隔近40年，回想起來還是萬般難忍。

徒手當家　一切從頭學起

退伍後的王錫坤，一方面想重考大學，一方面也想接手鼓廠，但遭到舅舅反對，認為他是白面書生吃不了苦，製鼓可是耗費體力又講求專業技術，哪裡是半路出家的毛頭小子做得來的事？王錫坤聽了很不服氣，加上生怕父親一生辛苦建立的名聲無以維繫，便堅持要接下「响仁和」的

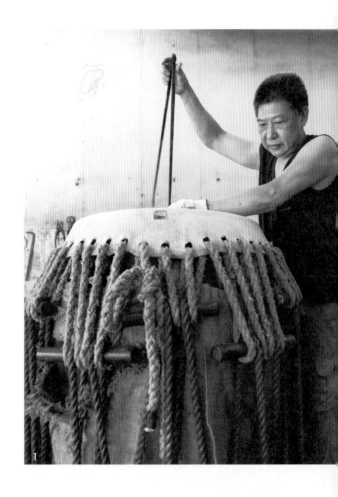

招牌，專心投入製鼓業。甥、舅拆了夥，成了各自營業的競爭對手。王錫坤平淡的說，當時年輕氣盛，一心只想著不要讓人看笑話，其實也沒有深思熟慮，剛接手的前2年便吃了很多苦。

1. 王錫坤因父親驟逝而接手經營「响仁和」，從事製鼓生涯長達40年。
2. 木頭製造的鼓桶，桶口必須反覆進行磨平整理。

很多人以為王錫坤從小看父親製鼓，看都看會了吧！其實不然，全程以手工處理牛皮的技術，不僅工序繁多，光看根本學不來。更重要的是，父親要他專心求學，哪怕只是簡單雜活，也絕不讓王錫坤接觸，因此，當他真正投入製鼓工作，儘管知道工序步驟，卻不知其中要訣。

舉例來說，生牛皮要先以溫開水燙去除牛毛，王錫坤光是水溫要多高才合適這樣一個看來簡單的步驟，就反覆練習了一整天。正所謂「萬事起頭難」，自己摸索的過程很長、很孤單，但是他心裡想著父親，無論如何，就是要把「响仁和」的好名聲延續下去。

若以結果來論，王錫坤承父業接手經營「响仁和」，顯然是把父親的招牌發揚光大了，但是說起當初的困難，就像磨刀，磨了半天也不鋒利的刀，哪怕再用力削在牛皮上，只會弄破牛皮而已。「工欲善其事，必先利其器」，原來凡事就是要一個巧勁，那個巧就是工具，工具可以是刀、是繩、是千斤頂，但少了「心」，一切都成不了事，「專心」和「態度」是王錫坤成功的關鍵，也是他教育學徒時最重視的人格特質。

虔敬努力　真心就能成就

「响仁和吹鼓廠」創立於1927年，據說創辦人王阿塗師傅當初會取這個名號，是希望製作的吹（嗩吶）和鼓都要响（響），「仁和」則代表得到眾人的喜愛。識字不多的父親取了這個寄予厚望的店名，幾十年後，王錫坤讀到佛經《漸備一切智德經》中所寫「佛響仁和，棄散惡塵」，心中不免感觸萬千。

他想起，每當父親完成寺廟委製的鼓，就會進行「淨香」儀式，先在小香爐內點上沉香，讓煙霧環繞整個鼓身，藉以除穢、祈福；也相信只要虔敬努力，就能獲得佛菩薩庇祐，諸事平安、事業順利。王錫坤認為，父親也許沒有親手教授製鼓技藝，但是凡事虔誠的態度，正是人生中最受用不盡的傳承。

若不是因為父親驟逝，王錫坤的人生應該大

大不同。根據母親敘述，王錫坤在7歲前都不曾
光著腳踩過地板，家裡把人參擺在抽屜裡讓他當
零食吃，一有感冒，父親也要等他病癒才能放心
工作。儘管家庭並不富有，但父親珍愛兒子的心
情，「寵」字還不足以形容！

他還記得上小學時與父親相處的時光，當時
父親租了一間10幾坪的小店面，每逢寒暑假他
就會到店裡幫忙。父親白天製鼓、晚上做嗩吶，
挖孔的工作很細緻，得等到晚上沒人干擾時才能
做。嗩吶吹口要裝上銅片，得先起炭爐的火，把
烙鐵加熱沾錫黏銅片，他看父親一人要顧著爐子
不能熄火，又要黏銅片，忙得分身乏術，於是主
動幫忙照顧爐火。寒冷的冬夜裡，守著炭爐並忍
住不打瞌睡的孩童，內心小小的心願就是想陪在
辛苦工作的父親身邊。清晨5點多，父親總會牽著
他的小手，父子前往新莊媽祖宮前面吃麵茶當早
餐，那是他每回想起便會熱了眼眶的溫暖回憶。

父親總是熬夜做嗩吶，天亮後才去小睡一會
兒，馬上又得起身製鼓，原因是訂單不多，得兼
兩種差才養得起孩子。也因為知道這行太辛苦，
父親連打孔、穿線這些雜活，都不要他參與，沒
想到繞了一大圈，他最後還是接下父親的事業。

大量學習　化被動為主動

1983年「响仁和」開始為表演團體和各公
私立單位鼓隊製鼓，這也是王錫坤製鼓生涯的轉

1. 王錫坤來回將鼓面踩平均，
　使鼓皮與鼓身緊密結合。
2. 鼓皮繃緊的程度，是決定音
　質好壞的重要關鍵。
3. 從另一個鼓桶看王錫坤製
　鼓，形成一幅有趣的畫面。

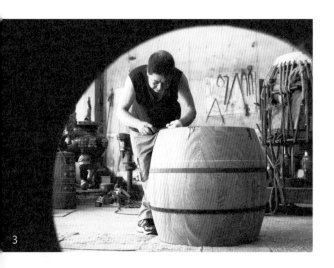

3

型期，他從一個傳統「被動」的製鼓師傅，變成主動幫客戶「解決問題」的設計者，創新思維其實也是「從做中學」，更可貴的是，經由表演團體的溝通交流，開啟了王錫坤內在對藝術的求知慾。他開始大量閱讀書籍，四處看表演和展覽，不斷累積美感經驗和設計視野，王錫坤形容自己是從此刻才深刻認知到，原來製鼓是他的「宿命」，也才從中找到歸屬感。

一般人也許沒機會接觸「响仁和」的鼓，但從優人神鼓的表演中便可感受到，鼓樂撼動人心的能量。王錫坤自豪地說：「原本表演是先把鼓就定位，然後人再出場擊打，我向劉總監建議，要有個『請鼓儀式』，不但可以表現人鼓合一的

精神，也表達對鼓的敬重，觀眾也可以從這個儀式中，體會到更深刻的藝術意涵和美感。」

王錫坤喜歡嘗試新事物，曾為中央研究院製作一個可調整音質和定音裝置的鼓，但是他也強調，求新之前要先有傳統底蘊。傳統鼓是圓型，王錫坤想嘗試八角鼓製作，光是克服牛皮繃在銳角上的問題，就是一個大工程，但他樂此不疲。

想做的事還不只這些，2001年王錫坤在舊址上蓋了新建築，接著成立「响仁和鼓文化館」，希望可以蒐羅到世界上各民族使用的鼓，並開放參觀，增加民眾對鼓文化演變的知識。「這麼做是為了彰顯父親，」王錫坤感性地說，他希望把父親以前散置各寺廟的作品慢慢收回來珍藏。鼓文化館建築外觀與室內裝修，都是出自於他的設計，喜歡看書及看藝術展覽，看到商周時代的銅器、明清時期的家具，王錫坤都感嘆工藝之美，不僅可以培養藝術品味，也激勵自己向上提升，向先民學習工藝精神。

身為「响仁和」掌門人，王錫坤並沒有停頓學習的腳步，無非是希望可在製鼓技術上加入新元素。強調「態度非常重要」，王錫坤認為，傳統工藝需要很多養分，掌門人不僅要想、要看，還要帶頭做，才能源源不絕發展出屬於自己的創意和特色。有買主形容「响仁和」的鼓聲有甜味、有活力、有靈動力，這就是最大的讚美！

「响仁和」的鼓名氣大，國內外佛寺及廟

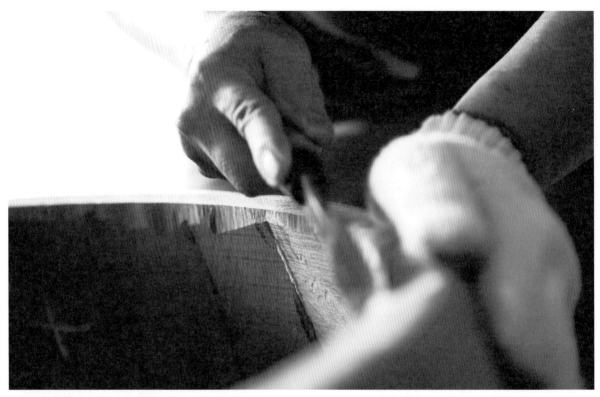

鼓身經過初步削平後，比較細膩的修圓工作，還是要靠師傅用小刨刀一刀一刀地慢慢修圓。

宇，如佛光山、法鼓山、保安宮、孔廟等，甚至日本、馬來西亞、印度、歐美、紐澳等地的佛寺，都指名使用響仁和製作的鼓。

保持領先　為同業立標竿

　　有些同業也會模仿，但也僅止於外觀上的

相似度，內在的鼓聲需要時間才能被凸顯出來，這就是鼓的特性。究竟王錫坤「繃鼓調音」的過人技術是怎麼練出來的？王錫坤謙稱只是專心一意，不厭其詳地做就是了。

　　每一面鼓出去就是品牌，送回來的鼓就負責維修，這是對自己品牌的承諾；好工夫不怕別人

學，也不怕被模仿，隨時砥礪自己要保持領先的速度，就算別人跟上來，自己也已經更上層樓。

製鼓當然辛苦，王錫坤把工作當運動，送貨當旅行，他說全省都有訂貨，每一次送貨出去，順道看風景當小旅行；但是一面鼓可以用數十年，到現在還會收到父親當年做的鼓，顧客送回來換皮，王錫坤就將它買下，慢慢地把「鼓文化館」的館藏增多。而這個館也算是彰顯製鼓行業的尊嚴，越多人對這個行業有認同感，就可以振奮同業，哪怕讓外行人看熱鬧也好，只要內行人懂得看門道，「響仁和」的努力就有價值了。

平日喜歡讀老莊、念哲學，王錫坤強調天理運行，該留、該去，萬般都是緣分。未來他希望讓一般人更有機會與鼓做近身的接觸，把鼓帶入新的境界。早期只有在廟會節慶才聽得到鼓聲，慢慢發展到像如今有朱宗慶打擊樂團、優人神鼓及各大鼓樂表演團體等等。目前更已證實，鼓還有醫學治療成效，鼓聲可促進人腦散發 γ 波，足以安定心神，王錫坤這2、3年都在研究這個領域，希望讓鼓發揮出有助於人的功能。

年屆耳順之齡，也許再3、4年後就想退休的他，萬一將來還是沒人可接手「響仁和」，王錫坤說：「製鼓廠就收掉吧。」生意收掉難道不覺得可惜？他笑說，緣生不滅，不必惋惜！好比櫻花一樣，寧可結束在最好的時刻，把最美的形象留在人間！

重要紀事

1927	·王阿塗創立「響仁和吹鼓店」。
1973	·王阿塗驟逝，長子王錫坤接手經營。
1983	·開始為專業表演團體、各公私立單位鼓隊製鼓。
1988	·為中央研究院製作一個可調整音質定音裝置的鼓。
2001	·「響仁和鼓文化館」開幕。
2003	·發表創新作品八卦鼓。
2008	·發表五音階鼓。 ·榮獲臺北縣工藝藝師獎。
2010	·發表藝術小鼓。 ·以「製鼓技術」獲行政院文化建設委員會列冊為文化資產保存技術及其保存者。

interview > ｜王錫坤｜

做中學，學中做，
態度是決定學習成果的關鍵。

匠師
語錄

（一）再喜歡的工作，總有遇到瓶頸時，該怎麼辦？

找資料、找靈感，四處去看展覽，想辦法突破。例如看到敦煌壁畫裡的飛天女神手裡拿著陶鼓，我就想可以找陶藝家合作，試試可行性；陶製鼓身可以上釉色，也可以彩繪，可以使用，也可以觀賞，光是一項陶鼓，就有很多變化了！

（二）「响仁和」名氣大，慕名來學藝的人需要何種特質？

工夫不怕人來學，工夫都學會了，就不用擔心後繼無人，但是學徒資質都不一樣，不是「聰明」就好，有些人會耍小聰明，不願意每一項步驟都仔細做，因此就會發生問題。而這種單調且重複性高的工作，耐不住性子就做不好，所以要有專注沉穩的人格特質才行。再加上學習態度也很重要，因為態度可以決定人的視野和格局。

（三）請問您如何看待傳統工藝的傳承問題？

傳統工藝想要繼續傳承，首先要讓人看得到行業的未來，總不能叫人投入一輩子，卻連養家活口都有困難吧。製鼓這個行業究竟會不會沒落？我認為「技術到位」了，接下來就是產品開發的問題，現代人誰想到鼓可以做成家具？其實古時候就有鼓凳，開發各種生活器具，光是設計上就有很大的想像空間，製鼓技術可以開發實用產品，也可以精緻化成為藝術收藏，只要用心，就不會有沒落的問題。

「响仁和」出品的鼓，深受各界肯定與讚賞，多家國內知名表演團體，例如朱宗慶打擊樂團、優人神鼓、明華園歌仔戲團、蘭陽舞蹈團及漢唐樂府等都是忠實客戶；究其原因，就是王錫坤比別人更用心，在接下訂單前，他會事先進行評估，了解客戶的用途及想要達到的效果，然後給予專業的建議。

例如朱宗慶打擊樂團所使用的鼓，有中國大鼓、日本太鼓與各種大小的堂鼓，根據作曲家所安排的音色來搭配使用，王錫坤依據需要的音色來調音定律，配合度很高。鼓皮耐用，鼓身也非常堅固，以燻烤乾燥的作法，可成功預防蟲蛀和受潮腐壞，即便如優人神鼓於山上練鼓的潮濕環境，也不必擔心會有提早受損的問題。

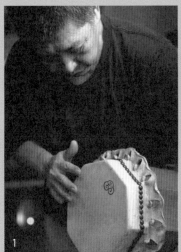

1. 王錫坤嘗試製作的八角鼓。
2. 鼓文化館內收藏父親王阿塗的作品。
3. 「苦無」是王錫坤與雕塑家談獻華共同完成的作品。

近幾年來，王錫坤進入創作階段，他與雕塑家談獻華共同完成的「苦無」，就是一件難得的得意之作。原意是做為雕塑基座的鼓，是以紅木製作單面封皮的廣東獅鼓，鼓身進行肌理雕刻，老水牛皮做鼓面，刻意留下穿孔表現粗獷感，並以生鐵方釘收尾，與銅雕表現的陽剛氣息甚為契合，被視為是一件相當完整的作品。

除此之外，王錫坤還有火燄杯型鼓、利用金箔貼鼓皮的藝術小堂鼓等創作品，未來還會開發陶製鼓身或以生漆技術製作的鼓身等等，希望其原有的實用性轉換成藝術收藏，提升製鼓工藝的美學價值。

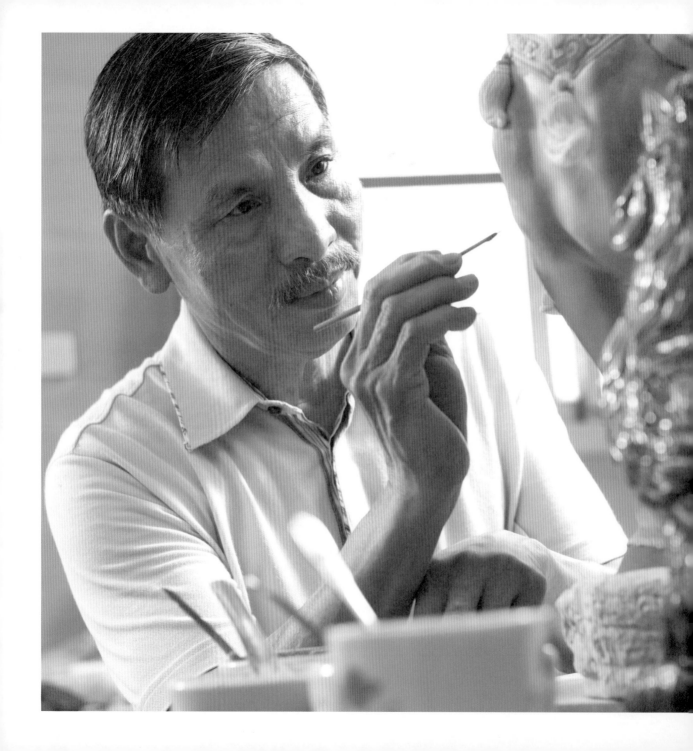

巧捏廟尪仔成精品

林洸沂

交趾陶保存修復技術

作者／陳玲芳　攝影／曾千倚

林洸沂，1951年生。14歲入新港林萬有師父門下，29歲拜交趾陶名匠林添木為師，學習交趾釉藥調配與煉製技巧。從傳統寺廟裝飾到創作，經驗實在道地，人物題材考究、構圖精心，並傾力於交趾陶藝的製作改良，勇於創新，多次榮獲民族工藝獎與全球中華文化藝術薪傳獎肯定，對於交趾陶藝的推廣貢獻良多。

1980年冬天，當時的臺南學甲慈濟宮葉王交趾陶作品遭竊，震驚各大廟宇與工藝界。竊賊一共盜走廟頂及壁堵等56件大師真蹟，廟方雖然以重金懸賞，但仍一無所獲。事發後第3年，葉王第三代傳人林添木師傅受邀負責修護，但添木師以年事已高、身體抱恙為由婉拒，轉而推薦弟子林洸沂主其事。

當年，林洸沂才33歲，許多人都睜大眼睛看這個從傳統寺廟剪黏轉到交趾陶創作，跟著添木師學釉藥不過3年多的小伙子，真有能耐挑起此一重任嗎？「剛開始心裡會怕，畢竟這是很大的挑戰；但機會來了我就做，也不問酬勞，一心只想好好修復文物。」60歲的林洸沂回憶這段往事，欣慰的表示，「從修復工作中，不只可以欣賞到交趾陶大師葉王的作品之美，還有機會反覆比較葉王、添木師和自己作品的差異，並從中學習、摸索，找到克服問題的方法，這種收穫比什麼都還要珍貴！」

歡喜學藝　吃苦就當吃補

其實林洸沂早在14歲那年就已經正式拜師學藝。讀初中二年級時，適逢住家附近的「光天宮」在翻修整建，林洸沂每天放學都好奇停下腳步觀看，「就這樣看出了興趣，忍不住開口跟師傅們說自己想要學。但誰敢答應？直推說等你阿公點頭再說。」林洸沂的阿公出身中醫世家，曾

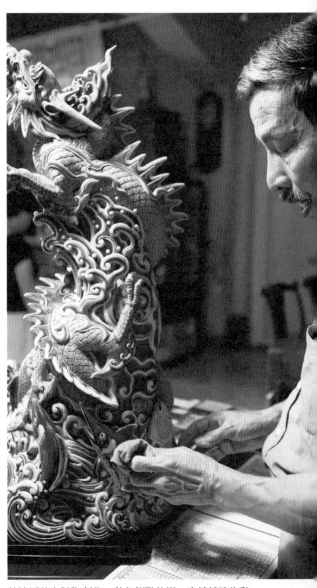

林洸沂的交趾陶創作，釉色鮮艷飽滿，表情精確生動。

任鄉民代表主席，同時也是此項整修工程的統籌者。心疼孫子的阿公勸他至少要念完初中，但林洸沂堅持休學，甚至還引用古人「賜子千金，不如教子一藝」的話來回勸阿公。

拗不過孫兒的哀求，阿公騎著腳踏車，將他載到新港福德村知名的起廟師傅林萬有家。林萬有承襲前輩匠師洪坤福，精通剪黏與交趾燒工藝，在嘉義地區頗負盛名。林洸沂就此展開懵懂又充滿嚮往的學徒生活。

「當學徒第一天是跟著師兄上市場學買菜，第二天起就交由我來張羅眾人的伙食。」林洸沂說，這是學習獨立的第一課，剛開始雖然手忙腳亂，但他勇於嘗試、喜歡挑戰新事物；在學會控制人數與食材，煮出讓工班稱讚的飯菜時，覺得特別有成就感。但出糗的事也不是沒有，林洸沂在河邊看到歐巴桑用木棒搥衣服，聽說這樣可以洗得又白又乾淨，於是借來用力搥打，沒想到晚上卻被師傅叫去罵了一頓，原來他把師傅衣服上一整排扣子都搥掉了！

林洸沂強調，做學徒並非「實習」，而是「實作」。當師傅叫你做，你就要有膽識，「驚驚未得等（指膽怯不易拔得頭籌），做了再說！」當然，這也要平時多注意、多觀察，「目頭要巧，腳手要勤快，這樣，當師傅給你機會上場時，你才不會做得稀稀落落的。」通常，學徒會被分派到廟的背面工作，「如果師傅敢讓你做正面的工作，表示能力已經得到肯定，差不多可以出師了。」

年少藝高　団仔師嶄露鋒芒

林洸沂一路跟隨萬有師，學習剪黏、浮雕等各項起廟技巧，經過3年4個月的磨練，當他完成臺南玉井的施作，萬有師把他叫到跟前說：「從今天起，你可以到西邊的東石、布袋走走了。」意味他已「出師」（音同出西），聽不懂弦外之音的林洸沂，還一頭霧水地問師傅：「去東石、布袋要作啥？」引來師兄們一陣大笑。

學成後，萬有師留林洸沂一起工作，此時他還未滿18歲，卻已出師，領有較高薪水，讓林洸沂對前途充滿自信。對廟宇藝術熱情不減的他，當完兵回來，決定繼續跟著啟蒙師傅學習。可惜沒多久，萬有師提前退休，林洸沂只好自立門戶。在獨立接案之前，他利用空檔，騎著摩托車前往新竹以南的知名廟宇觀摩。不久，林洸沂代替結婚的師兄負責扶場，有了發揮專長的機會，之後獨立接案的能力逐漸受到肯定，許多業主都知道，「叫団仔師來做就對了。」

大約在自立門戶後的第六年，隨著年齡與經驗的增長，林洸沂開始認真思考自己的未來。加上當時已娶妻，由於獨立承包廟宇工程，經常需要過著以廟宇為家的漂泊生活。起初太太總是盡量跟隨，但陸續有了孩子，為了兼顧家庭，林洸

沂認為已經到了必須調整方向的時候。

二次拜師　人生彎處見新象

　　林洸沂回憶，當年起廟包工程雖然很順利，但總覺得廟裡的剪黏、浮雕等工藝品淘汰得太快，因為廟宇的翻修率會隨著經濟成長而提高，「今天師傅的作品被我敲掉重做，以後我的作品也一樣會被後人敲掉。」加上當時承包一座廟宇，扣掉材料費，能夠支配的工資非常有限。如果還要講求做工精細，只有賠錢的分。為求養家及讓妻小不再四處遷移，林洸沂轉型開陶藝工作室，另闢創作蹊徑。

　　林洸沂還在林萬有身邊當副手時，曾表示自己對交趾陶很有興趣，想跟著師傅學燒陶，

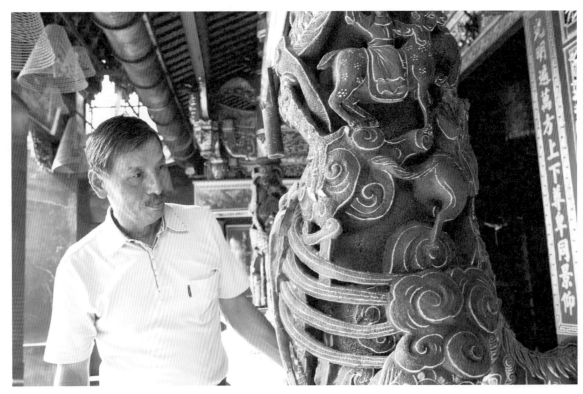

林洸沂從小學習剪黏、浮雕等起廟技巧，出師後主要以承包廟宇工程為生。

但師傅回答他：「我又沒窯，要怎麼教？」也因此決定轉型時，林洸沂到鶯歌買了一座瓦斯窯，想請師傅指導，只可惜他已抱病在身，林洸沂只能自行摸索，勉強完成第一次窯燒。之後，憑著一股「非做到好不可」的研究改良精神，林洸沂從釉下彩、釉上彩到加金彩，總算克服困難，累積了燒製交趾陶的基本工夫。

對創作充滿熱情的林洸沂，因為愈做愈有興趣，又覺得「自己怎麼都燒不出前人作品的形色味道」？於是開車四處參訪舊廟，尋求再度「拜師學藝」的機會。1980年，林洸沂偶然得知嘉義市內有位間接承襲葉王系統的交趾陶大師林添木，他雀躍不已，帶著一顆無比虔敬的心，前去拜師。「因為先前摸索過無數次，心中有太多疑問，我私底下先做了許多筆記，一到添木師那兒就一一提問，他的提點解開我不少疑惑，真是受益匪淺。」

汲古創新　從實用走向收藏

備受推崇的葉王交趾陶釉色神奇之處，關鍵就在他所燒的「胭脂紅」和「翡翠綠」相當具有美感。林洸沂作品在釉色的表現上，也被譽為「紅如胭脂、綠似翡翠、黃如琥珀、紫賽水晶，傳統中不失時代感」。林洸沂傾全力於交趾陶的藝術表現，一方面汲古自葉王、林添木等大師，另一方面勇於創新，如不斷改良釉色，讓寶石釉

｜林洸沂師承表｜

葉王

蔡文董

柯訓 — 洪坤福 — 梅菁雲 — 林萬有

林添木

林洸沂

鄭明展　吳明照　洪慶堯　林洸淳　林碧堂　王國東　鄭明晃

（即交趾釉）的色彩更加瑰麗動人；同時嘗試提高窯燒溫度，使交趾陶由「軟陶」變成「硬陶」，改善了交趾陶易碎、不易保存的缺點。

2001～2002年間，臺南學甲慈濟宮修建，葉王馬作六匹移入文化館典藏展覽；廟方委請林洸沂仿製原作，置於原位。林洸沂強調，他在修復葉王作品之前，已先行從造型的領會、陶土的選用與釉色的調配等3個方向，切實掌握葉王作品的特點。林洸沂的修復技藝，不但表現在能精確掌握配土比例外，也擅長使用毛筆，在素燒器物上，以「點釉」方式塗點。尤其在造型的領會上，葉王交趾陶作品罕見誇張動態，可是臉部表情張力十足，帶出作品動感；林洸沂也頗能如實以臉部表情達意，不論天真童子或滄桑老者，皆韻味無窮。

談起修復葉王作品所下的苦功，以及創作時不足為外人道的艱辛，林洸沂說，除了要配土、練土，掌握土質的特性與溫濕度，釉料的膨脹係數也要考慮在內，尤其交趾陶的釉藥是多彩的，要調到完全穩定，非要有3、5年工夫不可。林洸沂一直在強光下試釉藥（超過攝氏1,000度），連續試了2、3個月。有一天突然發覺眼睛被一點黑影籠罩，去看眼科後發現是眼底灼傷。醫師問他怎麼不戴墨鏡？林洸沂說，戴上墨鏡就看不準顏色了，所幸視力後來以雷射方式治癒。

林洸沂的交趾陶構圖圓滿、造型多變，人物表情與線條掌握皆相當生動，尤其在交趾陶的尺寸上力求突破，成為可以獨立欣賞的藝術品。例如他別出心裁的將不同角色的人、物、造型連成一體，看似一齣戲的描繪，卻能呈現出一件作品的完整感，如代表作「五路財神」。

藝評家宋龍飛曾如此評價林洸沂的作品：「不僅維繫了交趾陶原有的精神面貌，更重要的是，他將交趾陶變成為一種時代的產品，在民間

1. 修復交趾陶之前，先描繪作品的整體構圖。
2. 刻畫臉部表情，生動有張力的線條可以帶出作品的動感。
3. 家裡牆上掛著的是林洸沂模仿葉王的作品。
4. 釉色經過不斷的改良後，色彩明艷動人。
5. 林洸沂從模仿葉王的交趾陶作品中不斷學習。
6. 對於動物的觀察入微，讓局部表情更顯細緻。

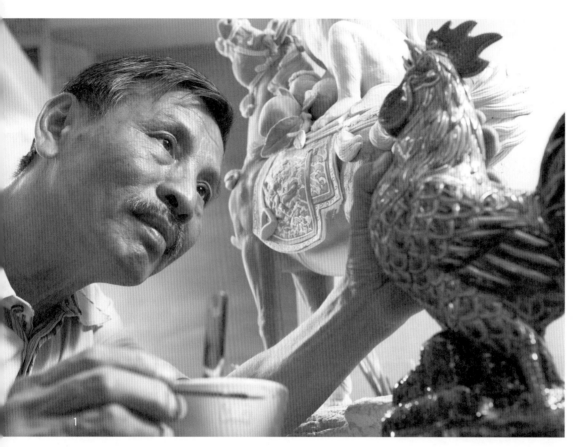

1. 林洸沂的交趾陶構圖圓滿，造型多變，完整的作品呈現，宛如一件精緻的藝術品。

2. 製作交趾陶時，首先要進行胚土的丈量。

3. 在林洸沂的創新之下，他研發出各種顏色的釉料。

4. 交趾陶製作工序繁複，胚土經過素燒膨脹之後，接著就要進行上釉的步驟。

藝術創作路途上，無疑地，他已領先同儕，成為現代交趾陶的重要作家之一。」國內從事交趾陶的業者大多集中在嘉南一帶，嘉義縣新港鄉因後起之秀雲集，素享「交趾巢」盛名。林洸沂的陶藝工作室「陶然居」也坐落於此。

創作修復　是藝術也是修行

林洸沂在研究交趾陶的過程中，除了一邊授徒，也一邊落實終身學習，像是回到母校，從初中補校念到高中補校，並利用週末，遠赴臺南學習人體素描。林洸沂的4名子女中，有3名就讀美術系，但他不強迫孩子學習交趾陶，而是鼓勵他們自由創作。目前他也在國立嘉義大學美術系兼課，他對學生說：「交趾陶不好學，因為牽涉技術面很廣。從雕塑開始，燒窯後，還要上顏色，製作釉藥。但也不要輕易放棄，因為只要學到裡面的一點點，就能成為日後創作成長的養分。」

60歲就成為匠師級大師，林洸沂始終保有一顆年輕的心，他說：「我是一個很好奇的人，喜歡看東看西，閒不下來。除了常想著下一階段的交趾陶該怎樣表現較好，對於行政院文化建設委員會近期委託的傳習計畫，也抱持一種使命感，就像當年首度修復葉王作品時的心情。」林洸沂表示，創作是「依自不依他」，修復則是「依他不依自」，如何在兩者之間取得平衡？他語帶玄機地說：「這就是藝術，也是我的修行。」

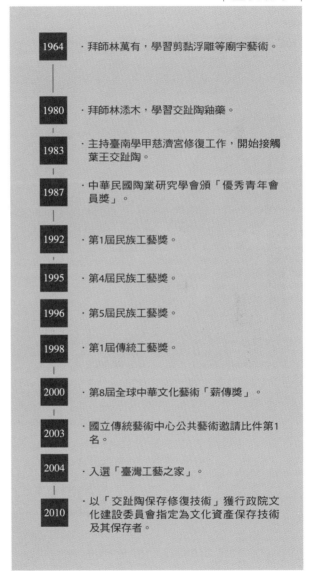

｜ 重要紀事 ｜

1964	・拜師林萬有，學習剪黏浮雕等廟宇藝術。
1980	・拜師林添木，學習交趾陶釉藥。
1983	・主持臺南學甲慈濟宮修復工作，開始接觸葉王交趾陶。
1987	・中華民國陶業研究學會頒「優秀青年會員獎」。
1992	・第1屆民族工藝獎。
1995	・第4屆民族工藝獎。
1996	・第5屆民族工藝獎。
1998	・第1屆傳統工藝獎。
2000	・第8屆全球中華文化藝術「薪傳獎」。
2003	・國立傳統藝術中心公共藝術邀請比件第1名。
2004	・入選「臺灣工藝之家」。
2010	・以「交趾陶保存修復技術」獲行政院文化建設委員會指定為文化資產保存技術及其保存者。

interview > |林洸沂|

創作也好，修復也好，
都是我人生中重要的藝術修行。

匠師語錄

（一）您兩度拜師學藝，請問第一位教您剪黏與浮雕等廟宇藝術的林萬有，以及後來教您交趾陶釉藥的林添木，影響您最深的是什麼？

萬有師時常掛在嘴邊的一句話：「得主人意才是真工夫！」因為承接廟宇工程有很多「楣楣角角」，其中最重要的是與案主多溝通，如彼此各退一步，人和了，就更能掌握天時與地利。至於添木師，他非常惜才，總是多方提拔我，如早年推薦我主持慈濟宮修復，讓我有親近葉王作品的機會，這影響我非常大。

（二）請問您在修復葉王作品時，發現的最大困難是什麼？如何克服？

創作是「依自不依他」，修復則是「依他不依自」。葉王交趾陶作品有構圖造型的藝術，同時具有生活體驗的寫實；除了可參考的作品，若作品已遺失損毀，就要參考舊照片。葉王置於廟頂遺作，歷經百餘年，臺灣天候潮濕酷熱，交趾陶上釉色大多已經消褪，新燒的釉色無法表現歲月的痕跡，所以修補的釉色都會稍作仿古處理，以免整體作品看起來不協調。

（三）您從1994年開始受邀至國內外舉辦作品展，總數已經超過30場，請問哪一次展覽讓您印象深刻？

講一個比較趣味的，是在2007年，我受邀到中國大陸西安秦始皇兵馬俑博物館展覽，主辦單位希望我用交趾陶多燒製一些兵馬俑，帶去「相互輝映」，但我不以為然，就四兩撥千斤地說：「你們已經有太多兵馬俑，獨缺一尊秦始皇」，結果，他們答應了，我就用我這尊「秦始皇」去跟他們進行文化交流。

林洸沂
作品賞析

■ 武財神 〈五路財神〉左 98×40×69公分

　　武財神趙公明是民間普遍供奉的財神爺，可招來富貴財運。在現實生活中，財神廟間間香火鼎盛，林洸沂取材於民間信仰，以象徵意味的寫實造型，從型態中輻射內涵的精神意象，表現民間自然和諧的溫情面貌。

　　整體構圖造型上，氣勢與美學的張力，是作者亟欲傳達的；趙公明騎在黑虎之上，下有招寶納珍推寶車，後有招財與利市隨侍，多種角色連成一體，一氣呵成，已跳出陶瓷單一作品成型的窠臼，更克服了陶瓷器多件一體成型，在燒造上所承受的熱脹冷縮，泥胚厚薄不均所產生推擠、扭曲、龜裂與變形的艱難度。整體而言，武財神這尊近100公分長的大作品，從構圖造型，經過陰乾素燒、上釉、釉燒的漫長過程，卻能完美無瑕，實屬不易。

■ 月宮五瑞圖（兔盤）右 49.5×49.5×12公分

　　歲逢巳卯兔年，林洸沂嘗試以兔為題，塑一圓盤。傳說中的月宮，有富麗堂皇的宮殿、月宮仙子嫦娥的神話故事，充滿著藝術性聯想。圓盤中塑有玉兔搗藥，婀娜多姿作飛奔神態的嫦娥，與玉兔嬉戲追逐的優閒情境，表達了人與動物和睦相處的祥和意境，而嫦娥的披巾彩帶，飄成盤面的圓滿，添補了作品空間的平衡，是一件圓融滿足的吉祥作品。

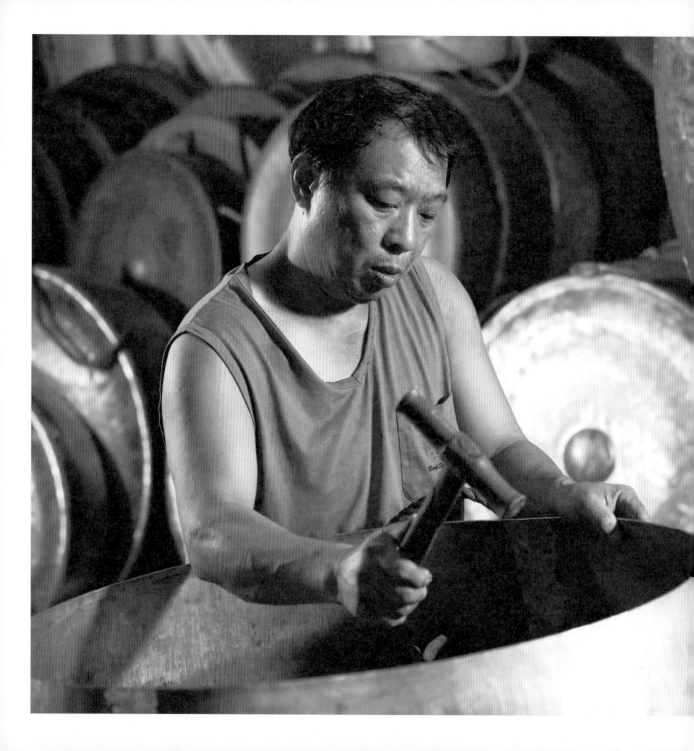

掌舵臺灣第一銅鑼世家

林烈旗

銅鑼製作技術

作者／李月華　攝影／曾千倚

林烈旗，1955年生，為堪稱銅鑼代名詞的老字號「林午鐵工廠」的第二代傳人。林午銅鑼完全以手工鍛造，鑼面有手工敲打的細密圈痕，音色圓潤、宏亮，展現精湛工藝技術。林烈旗除打破父親林午的紀錄，打造出直徑8尺的大銅鑼外，更成功開發出26音階銅鑼，大大拓展鑼的藝術表演空間。

膾炙人口的民歌《廟會》，一開始是這麼唱的：「歡鑼喜鼓咚得隆咚鏘，鈸鐃穿雲霄……。」在一般人印象裡，敲鑼打鼓只有節奏而沒有旋律，跟鈸鐃一樣，給人一種吵鬧的感覺。然而，已經傳承兩代的林午鐵工廠卻讓鑼聲有了不一樣的表情。

走進位在宜蘭市區的林午鐵工廠，觸目所及都是車床、銲槍、鐵板、鎚子、斧鋸等機械加工所需的工具和材料，工廠負責人林烈旗笑臉迎人，沾了油污的雙手和衣物，乍看像從事打鐵、鈑金、焊接等工作的「黑手」。可是當他拿起鑼槌、信手敲打工廠一隅高掛成4排的16音階銅鑼時，黑手瞬間化身成音樂家，銅鑼在他手下流洩出一串美妙悅耳的音符。原來，單單是銅鑼，就可以演奏出完整而動聽的樂曲。

用心鑽研　敲出事業新樂章

鑼，是臺灣傳統社會的重要樂器以及儀杖性物件，從北管音樂戲曲、迎神賽會陣頭、宗教儀式，到庶民生活中打更報時、街頭叫賣，都會用到各式各樣的鑼。時至今日，凡是大型活動或典禮的開始，都可稱為「開鑼」。

林午鐵工廠由林午創立，為臺灣現存約6家銅類樂器製造廠中，專門以製造大型銅鑼的工廠，技術獨到，創業以來製作多面直徑達2尺2（66公分）以上的銅鑼，各地廟宇、陣頭、戲曲後場所使用的銅鑼，大多為林午鐵工廠所打造出廠。

在林午（1924～1989）之前，臺灣本地較少製鑼師父，臺灣用的鑼大多為鐵製，主要自中國大陸及東南亞地區進口。林午出生於羅東，羅東公學畢業後曾做過麵店夥計，後來到鐵工廠當學徒，學成後與其兄林錦水及三弟林平埔合力經營「新錦興」鐵工廠。除了鐵工廠的工作，林午又依著自己的興趣自行研究製鑼技術，終至敲打出一片事業新天地，其間的過程與辛酸，由於林午本人和同輩親朋好友均已過世，兒孫們只能從昔時所聽聞的往事中拼湊出梗概。

第二次世界大戰爆發、臺灣總督府推行皇民化運動、頒布禁止鼓樂令，當時各大劇團被迫紛紛解散或停演，有些劇團索性拋售整團樂器及配件，林午趁機買下2面中國大陸製小鑼，並且加以研究。林午究竟在哪一年做出鐵鑼？又是在哪一年打造出第一面銅鑼？先前的說法是臺灣光復後，林烈旗卻說，早在1936年前後，父親已經在研究製鑼，但礙於日本殖民政府的禁止鼓樂令，只能偷偷做，做好了也不能賣。唯一肯定的是，林午製鑼絕對是無師指點、自行摸索的成果。

打磨調音　美聲傳千里

臺灣光復後，民間廟會恢復生機，陸續有人向林午購買鐵鑼。林午於是脫離兄弟獨立創業，於宜蘭市中山路（新生綜合醫院旁）開設「林午

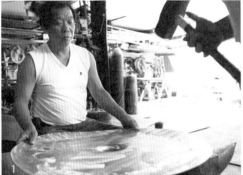

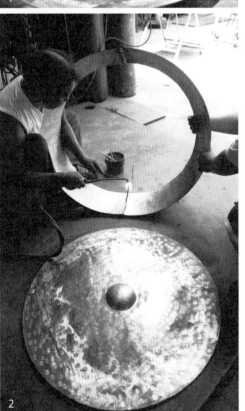

1. 2. 3.

林烈旗信手敲打16音階銅鑼，美妙悅耳的音符，讓他頓時化身為音樂家。

承襲父親林午的製鑼天分，林烈旗維繫臺灣銅鑼世家光輝。

手工鍛造的鑼面，呈現敲打的細密痕圈。

鐵工廠」，全力投入鑼的生產與改良，進而製作出音色較鐵鑼更佳的銅鑼。

從當時林午的銅鑼一推出，基隆聚樂社及臺北金天社便搶先以1,200元高價各買下一面，不難想見林午銅鑼的品質及受歡迎的程度。在那個年代，這筆錢足足可以買到3輛日本知名品牌的腳踏車。

從直徑2尺、2尺4到2尺8，林午銅鑼的面積加大了，但音色及音量卻無法隨之俱進。直到某一天，宜蘭市敬樂軒子弟班送了一面舊鑼來維修，林烈旗記得送舊鑼來的是父親的舊識。林午在修理舊鑼的過程中發現了突破音障的訣竅，他將鑼面與鑼邊銜接處磨圓，增加鑼邊寬度，讓鑼邊呈現向內包的斜度。如此一來，銅鑼的共鳴更

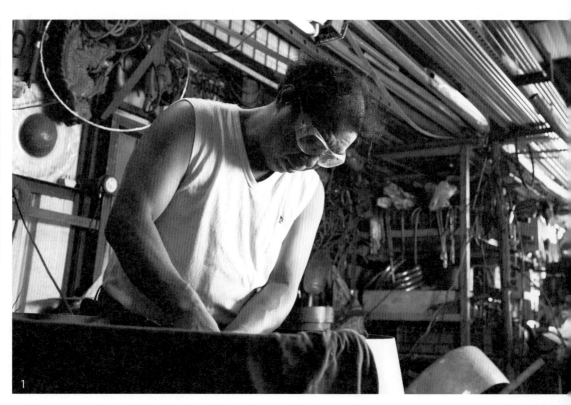

1. 2. 3.
鐵工廠裡掛滿鐵板、鎚子、斧鋸等鐵工具，林烈旗乍看就像是位黑手。
林烈旗仔細將鑼面磨整平滑。
林午鐵工廠的銅鑼製造技術獨到，廣受客戶喜愛。

好，聲音具備長、遠、沉、穩的特色。此後，林午銅鑼越做越大，成為遠近馳名的銅鑼大師。

1985年，北港朝天宮為慶祝媽祖得道千年，舉辦全省遶境活動，金聲順鑼鼓隊依照媽祖指示的尺寸，向林午鐵工廠訂製一面直徑5尺6寸半（約170公分）、重約160公斤的大銅鑼，作為媽祖遶境時駕前的開路鑼。篤信宗教的林午召集兒

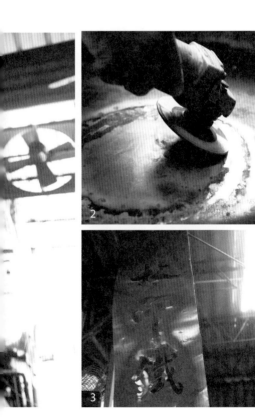

｜林烈旗師承表｜

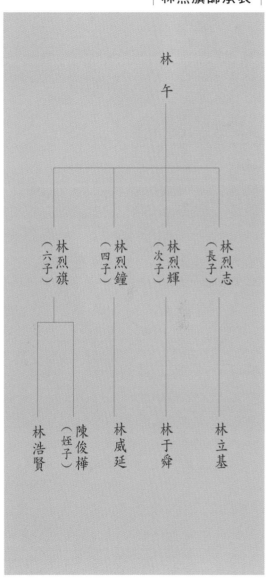

林午
├ 林烈志（長子）── 林立基
├ 林烈輝（次子）── 林于舜
├ 林烈鐘（四子）── 林威延
└ 林烈旗（六子）
　　├ 陳俊樺（姪子）
　　└ 林浩賢

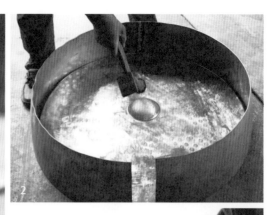

1. 2. 3.

鑼面與鑼邊的焊接工序，需要投入非常大的專注力。

林午鐵工廠出製作的好音色銅鑼，獲得民間管樂社和曲藝界的一致推崇。

鑼邊由長方形敲打成扇形，接著再將每一個鑼邊焊接起來。

子、女婿、孫子多人，費時1個多月完成，大鑼平放宛若一座游泳池，可供2、3個小朋友同時戲水，雄渾的共鳴聲可達1公里外，這面銅鑼寫下當時臺灣第一大的紀錄。1987年，林午榮獲第3屆民族藝術薪傳獎，成為臺灣現存傳統樂器製造業界中，首位獲教育部頒贈薪傳獎的業者。

林午的6個兒子打從娘胎就開始接受敲敲打打的「震撼」教育，也從小跟著父親學習手工製鑼，其中尤以老六林烈旗，對銅鑼製造特別有興趣及天分，28歲接手父親的製鑼事業，目前他和二哥林烈輝、四哥林烈鐘一起率領第三代子姪繼續守護這項不外傳的家族事業，維繫臺灣銅鑼世家的光輝。

林烈旗（左）與四哥林烈鐘率領第三代子姪齊心守護父親傳承下的製鑼事業。

從廟會陣頭　走入藝術殿堂

林午製作出的好音色銅鑼，獲得傳統民間北管社團和曲藝界一致的推崇，也讓「林午銅鑼」成為臺灣銅鑼的代名詞。然而隨著廟會減少，銅鑼的市場需求下降，加上機器製鑼興起，生意難免受影響。林烈旗說，銅鑼市場的高峰期約在1990年之前的10年，每個月可以賣出10～20面大鑼，現在銷量不及當年1/3。所幸，鑼的好壞用過就知道，不少樂團在用了機器鑼後，都會回頭向他購買手工鑼，倒不擔心機器生產的威脅。林午過世後，林烈旗嘗試將製鑼技術轉型，開發出面積只有50元硬幣大小的迷你銅鑼讓民眾DIY，雖

不能發聲但模樣精巧，搭配上中國結就成了極具特色的紀念品，也算打開鑼的另一個通路。

當全球音樂紛紛向古老傳統找尋源頭，不少現代音樂、舞蹈界人士也開始注意到銅鑼的特殊音色，試著將銅鑼納入創作中。1986年，朱宗慶打擊樂團率先向林午鐵工廠訂作一組13音階銅鑼，林烈旗以父親製作的5個音階銅鑼為基礎，在哥哥以吉他協助定key下做出音色極佳的成品，被誇「比國外做得還要好」！

此後，林烈旗陸續挑戰更多音階，最後完成連升降調都有的26音階銅鑼，讓原本只有節拍性

1. 林烈旗開發出可讓民眾DIY、面積只有50元硬幣大小的迷你銅鑼。
2. 林烈旗的兒子林浩賢從小跟著父親學習製鑼技術，為繼承衣缽做好準備。

的銅鑼變成可以敲打出旋律的樂器，開啟鑼鼓演奏新面貌。1995年，優劇場訂製10面直徑由22寸至36寸不等的固定音階銅鑼以及30多面小鑼，配上大鼓編製《聽海之心》曲目，並於法國亞維儂藝術節首演，佳評如潮，之後數年不斷受邀巡迴世界各地演出。

加拿大環保音樂家馬修連恩，於1999年在臺北市中正紀念堂及宜蘭演藝廳演出2場音樂會，以鑼音配樂重現《海角一樂園》曲目，林烈旗應邀客串樂手，敲響終場最後一記震撼人心的大鑼。2002年，蘭陽舞蹈團以12面銅鑼作為樂器兼道具布景，創作舞蹈《聽花人》。此外，宜蘭傳統藝

術中心和氣功大師李鳳山的道場也都收藏了林烈旗的多音階銅鑼。

三代齊心　歡喜守家業

林烈旗謙稱自己「憨慢讀冊」（不會讀書），只有高工補校肄業學歷。然而，對傳統藝術的執著，讓他在製鑼的事業上一鑽研就是40多年，成為繼父親林午之後，國內銅鑼製作的頂尖藝師。

手工製鑼是十分辛苦的工作，市場面又大不如前，年輕人普遍缺乏學習意願，幸好林家第三代幾名子姪仍然抱持熱情與興趣，短期內這項手藝尚無失傳之虞。林烈旗的兒子林浩賢從小跟隨父親學製鑼，大學醫影系畢業的他希望可以就近在宜蘭工作，閒暇時繼續跟隨父親鍛練家傳技藝，為將來繼承衣缽作準備。林烈旗說，父親留給他的招牌一定要好好傳承下去，不能讓老人家的心血終結在自己這一代。

林烈旗和兄長們還有另一項共識：有朝一日，要建一座「林午銅鑼博物館」，館中最主要收藏品，當然是父親生前親手打造的銅鑼，為臺灣銅鑼文化保留珍貴史料。這些年來，他們透過直接承購或舊鑼換新鑼的方式，已經買回100多面父親手製的銅鑼，這一面面蘊藏著傳統匠師智慧與心血結晶的大鑼正靜靜躺在林午鐵工廠的角落裡，等待另一個震撼世人耳膜的日子到來。

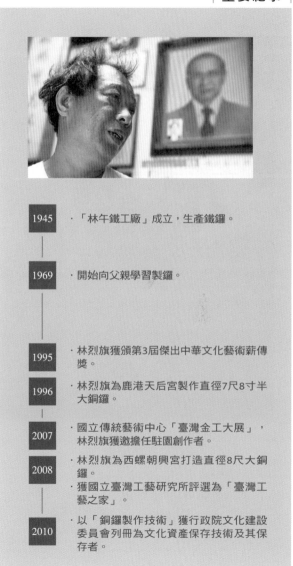

| 重要紀事 |

1945	・「林午鐵工廠」成立，生產鐵鑼。
1969	・開始向父親學習製鑼。
1995	・林烈旗獲頒第3屆傑出中華文化藝術薪傳獎。
1996	・林烈旗為鹿港天后宮製作直徑7尺8寸半大銅鑼。
2007	・國立傳統藝術中心「臺灣金工大展」，林烈旗獲邀擔任駐園創作者。
2008	・林烈旗為西螺朝興宮打造直徑8尺大銅鑼。 ・獲國立臺灣工藝研究所評選為「臺灣工藝之家」。
2010	・以「銅鑼製作技術」獲行政院文化建設委員會列冊為文化資產保存技術及其保存者。

interview > │林烈旗│

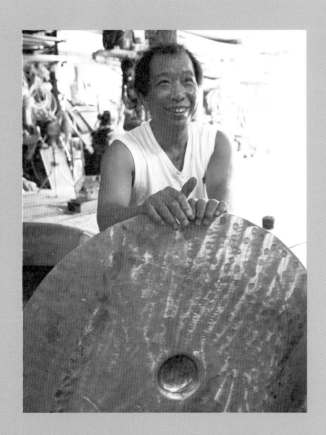

> 製作一面鑼，就像做人一樣，
> 要實實在在，每一個步驟，
> 都不能馬虎 匠師語錄

（一）製作銅鑼，據說會有相當程度的「職業傷害」，請問您覺得最辛苦的地方在哪裡？

做鑼是很辛苦的手工業，鑼面要用10磅、約4.5公斤重的鐵錘敲擊6、7百下，鑼邊更要用20磅、約9公斤重的鐵錘敲擊4、5千下，一天下來，兩隻手臂差點僵硬到無法伸直。而且整天敲敲打打，容易重聽。這樣也好，老婆念什麼我聽不到，夫妻就不容易吵架。再來就是打磨時會產生金屬粉塵，一個不小心飛進眼睛，會受傷。

（二）熟悉做銅鑼的步驟就算出師了嗎？通常學多久可以出師？

光熟悉步驟是不夠的，做形體簡單，控制聲音很難，製鑼過程中最具技巧性和困難度的部分在於調音，以錘打的技巧使音質和音高符合客人的要求，是考驗製鑼經驗成熟與否的最重要指標。我從14歲起跟著父親學做銅鑼，到現在都還持續努力學習，不敢說已經出師。

（三）製鑼過程中錘打的部分可否以機器取代？手工銅鑼是否有其他新客層？

一錘一錘打出來的銅鑼，厚度和密度可依個人所需音質和音高來進行調整，整面鑼好像「活的」，銅鑼和人一樣，可以用聲音來傳達感情，這是機器敲打無法取代的。除了傳統陣頭、社團和現代劇場外，也開始有音樂老師注意到銅鑼的音色表現，會來向我們訂製固定音階銅鑼做為教學之用。

看林烈旗
製作銅鑼

林午手工銅鑼屬有臍鑼，鑼面中央有一個圓形突起的「鑼臍」，是主要發音部位，以鑼錘平行對準鑼臍敲下，就會發出勻稱悠遠的聲音，其主要製作過程如下：

1. 選材及裁切：以純銅成分在75%～80%之間、加入一定比例「磷」的青銅為佳，因其軟硬最適中、延展性最佳，可做出聲音響亮、音質優美的銅鑼。接著依據銅鑼尺寸，剪裁出適當比例的鑼面及2片鑼邊。

2. 鑼邊製作：將鑼邊置於鐵砧上，以20磅（約9公斤）鐵錘敲打成內緣（銜接鑼面的一側）大於外緣的扇形，接著將2面鑼邊以銅條焊接起來，並彎成一個直徑與鑼相符的環形。

3. 鑼面製作：裁好的鑼面置於挖有凹洞的鑼臍砧上，以弧面鐵錘在鑼面中心錘打出鑼臍。鑼臍太厚聲音不響亮，太薄容易被敲破。林午當年經反覆測試與實作，才找出各種尺寸銅鑼最適當的鑼臍比例。錘出鑼臍後，以10磅鐵錘沿同心圓平均敲打，銅片表面會出現許多細密痕圈，視覺上更精緻，密度更高，音色更渾厚好聽。敲好鑼面的內裡，再翻面敲打邊緣，讓鑼面呈現半凸的圓形。

4. 焊接：將鑼面與鑼邊焊接起來。

5. 打磨、拋光：焊接完成後，仔細將鑼面與鑼邊銜接處磨平，再用銅油將鑼的表面拋光。

6. 鑽孔、穿繩：以電鑽在鑼邊鑽孔，穿上麻繩，供吊掛之用。

7. 調音：以鐵錘敲打鑼面的正反面及鑼臍部分，定出不同的音高。基本上如果聲音太高，就由外往內錘打，反之，如果音太低，由內往外錘打。

鑼邊製作 ——————— 鑼面製作 ——————————— 打磨、拋光 ——————— 鑽孔、穿繩

願與天地人相共鳴

梁正穎

製鼓技術

作者／吳秋瓊　攝影／曾千倚

梁正穎，1961年生。23歲開始學習製鼓，師承於黃秀邦師傅，秉承傳統手工方法，其處理赤牛皮技術，可稱是臺灣製鼓業界之獨門。1997年承接「永富製鼓」，開發原木漆鼓成為臺灣製鼓業的風氣之先。

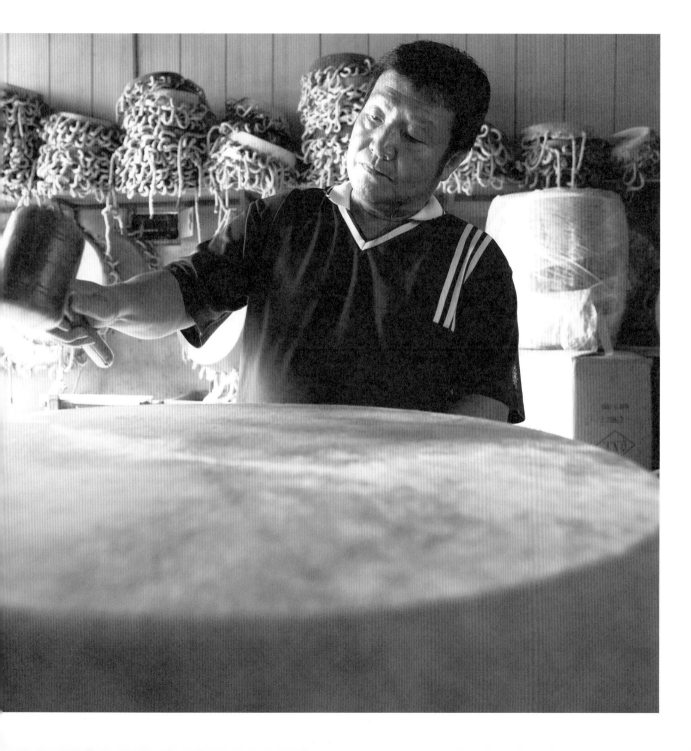

全臺最大的牛皮鼓出自「永富」梁正穎之手，目前收藏於南投縣鹿谷鄉淨律寺大殿中，長達192公分直徑鼓面，究竟要配哪一種鼓身？梁正穎說「只能是木片組合的」，主要原因當然是這麼大的原木取得太困難了。

梁正穎說製鼓需要的牛皮和實木都是自然材料，因此「最大」或「最美」都需要「天意」才能配合，屬於萬中之選；他最自豪的，其實是九天民俗技藝團和神韻藝術團，都是用「永富的鼓」。因為鼓聲不僅能把臺灣鼓之美傳遞到全世界去，更能上達天聽！

習藝趁年少，是一般人對學習傳統工藝的認知，坊間流傳一門工夫少則花費3年4個月才能「出師」，然而梁正穎學習製鼓技術時已經是23歲的「高齡」青年。

先做女婿　再當學徒

「當初學製鼓，也算是因緣際會。」梁正穎最初接觸製鼓行業，其實是娶了製鼓老闆女兒，成了黃秀邦師傅的女婿，偶而回到岳家，舉凡穿繩、打孔這種「看看就會」的活兒，梁正穎總是主動去做，但也僅止於幫忙性質，從來沒想過要真正投入製鼓這個行業。

梁正穎是家中最小的孩子，滿周歲時母親就已往故，父親實在無力照顧，於是將他出養，就這樣梁正穎跟著姑姑生活，「養子」身分讓他不

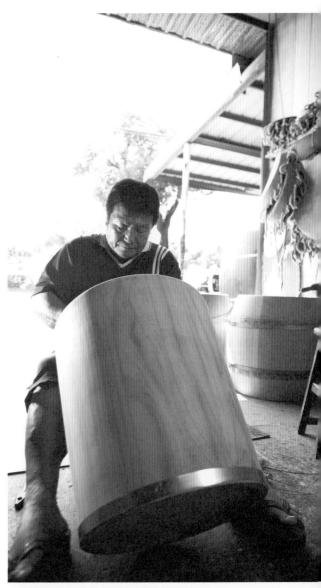

因緣際會接觸製鼓行業的梁正穎，擁有絕佳天賦。

免感到自卑，也促使他更想早日自立，小學畢業就開始跟著親族長輩學手藝。戲稱當年沒繼續升學是受了「王永慶傳奇」的影響，長輩都說念書無用，還是早早學得一技之長。

　　小學畢業就開始學徒生涯，梁正穎做過很多雜活，不僅養活自己也照顧養母生活，加上從小練柔道，年年都被推派出去參加各種比賽，好成績讓他很有成就感，而這份榮譽感也支撐他持續走在正途上，不抽菸、不喝酒，無不良嗜好。退伍之後和阿姨合夥在市場賣豬肉，生意好，收入穩定，既然立業接下來當然是成家了。原本以為人生就這樣平順地往下過，誰知他去參加一場為期7天的區運比賽回來，阿姨竟然告知要拆夥，梁正穎沒有多說，主動退出了賣豬肉這一行。

　　豬肉生意做不成了，接下來要做哪一行？他還在思考時，鼓廠剛巧有個師傅離職，岳父問他要不要「專職」來製鼓。原本有空就會跟在岳父身邊幫忙做一些雜活，梁正穎「目頭巧」學了就會的本事，岳父都看在眼裡，這一回見女婿忽然失業，也就順水推舟問他有無意願，沒想到機緣也就這樣促成了。

製鼓人生　每步都謹慎

　　一般人看著一面鼓的成品，大約很難想像其製作過程的繁瑣，從處理生牛皮算起，到成品可以出貨，所需的工序就達數10次之多，初期全

1. 製作鼓皮不僅靠雙手，身心是否投入，鼓皮都會真實呈現出結果。
2. 笑說曬鼓皮是看天吃飯的工作，梁正穎完全樂在其中。

憑雙手使力，慢慢地就要「看得懂、摸得懂、聽得懂」，意思是說，雙手只是身體力量的延伸，流程的每一個步驟，都少不了要身心全然投入，哪怕只是在牛皮上打孔的動作都不能馬虎，每一個孔都有一定距離，一錘打下去，距離錯了，這張牛皮就毀了，原因是這些孔是為了穿繩，而穿

繩是為了繃鼓皮，每一個細節環環相扣，前一步若馬虎，後一步就受影響，花再多氣力也調不回來。而打孔還不是最難的工作，處理生牛皮才更是真工夫。一大張屠宰場送來的生牛皮，得先刮除表層的脂肪層，留下均勻的真皮層之後，視牛皮的完整度取下需要的鼓面尺寸，再浸泡溫開水除去牛毛，然後鋪在有氣孔的竹篾曝曬，這些都只是牛皮的初步整理，算是初階備料而已。

梁正穎形容「曬皮」是「看老天爺臉色」，天氣不好就不能購進生牛皮來處理，因為處理完的生牛皮需要自然日照以除去牛皮臭味，這樣才能保持第一步驟的品質。只是，牛皮必須視天候、溫度、濕度反覆曝曬，每一個季節所需要的日照時間都不一樣。初步曝曬完成的牛皮，還需要再泡一次清水，使其質地變軟，再進一步清除真皮層組織，這一道工序，是決定牛皮被應用在鼓面時，會因為厚薄的差異而產生不同的音階，其困難度在於操刀人的力道必須平均，下手必須穩定，稍有不慎，這張牛皮就又毀壞了。

好不容易處理好的牛皮，接下來要準備「塑型」，先在牛皮圓周處依等距離打孔，穿上繩，再架上輔助工具（包括鼓桶、金屬撐架）使其確實定型，之後拆除繩子再經日照，直到牛皮完全成型成為「鼓皮」，這才算是「進階備料」。

「繃皮」和「調音」是決定鼓聲與音色的重要工序，「繃皮」是指鼓皮固定在桶身的步驟，

1. 製作好的鼓，必須站上去將鼓皮踩出平均韌度。
2. 鼓皮會影響鼓的音色，處理過程中每一個步驟都是關鍵。
3. 梁正穎在鼓桶邊，仔細釘上印有「永富」字樣的銅釘。

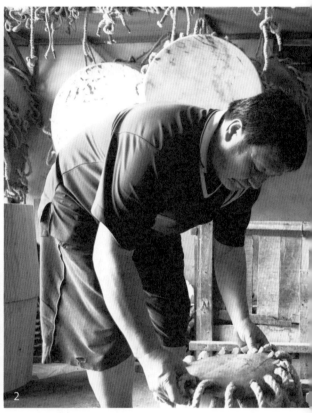

一般而言，桶身有兩種，一是依照鼓面大小而決定木片數量的「合板」，一是實木鑿空而成，兩者在繃皮作業之前，都必須細修桶身圓周，使其維持平整，以避免不平整的木頭會影響聲音的共鳴品質。像這種「就算不做也沒有人會知道」的細節，卻是影響鼓聲品質很重要的因素，也是梁

正穎從黃師傅那裡學來的道理，梁正穎說：「絕不能偷工減料！」

技術易學　態度難得

顧好每一個製鼓細節，就能得到好品質，老店就會有好名聲，這是梁正穎承襲黃師傅的真工

1. 2.
傳統的製鼓方式是以木架支撐鼓桶，近年來改良以鐵架取代木架來支撐。
顛覆習藝趁年少的印象，腦筋靈活的梁正穎開發原木漆鼓身並引發流行。

已經可以憑著天生的敏銳音感做到調音工作，連岳父都大為讚賞，認為他是不可多得的奇才。

在製鼓的過程裡，調音是非常重要的一環，也是決定鼓發出音質音色的「定調工作」，有經驗的師傅必須能夠區分獅陣、龍陣、跳鼓陣、宋江陣、花鼓、南管、北管、戰鼓等鼓聲音頻的不同，例如外出陣頭的鼓聲必須高亢振奮，廟宇的鼓聲則需沉穩而悠揚，鼓出廠之前聲音都必須「到位」才行。梁正穎認為，鼓就像鞋子，第一次穿就要合腳才算上品，不能有所謂的磨合期。

但是「調音」又必須和「踩鼓」兩相配合，「踩」的用意在於踩出牛皮的彈性，先踩鬆再繃緊，用鼓錘敲擊試聽就是「調音」，這些動作必須反覆數次直到「調音」完成；梁正穎形容，「踩鼓」是一種修練，初時會覺得單調，慢慢找到節奏感，這時就會感到趣味。鼓的形成，是由人和牛共同成就的，一切都是天然，所以也會有靈性，踩鼓人如果帶著歡喜心，鼓就能被擊打出撼動人心的聲音。

工法傳統　經營多元化

隨著年紀大了、體力也差了，岳父開始有交棒的想法，1997年梁正穎接手「永富製鼓」，但並非像外傳的「繼承家業」，而是以承購的方式取得經營權。岳家有7個女兒，梁正穎身為女婿理當照顧岳父生活，便以合情合理的方法接手事

夫。所謂「技術易得，心法難傳」指的其實就是「態度」。梁正穎不諱言，「調音」需要天分，沒學過樂器，也沒人教導，讀小學時隨手拿了棍子就能敲擊出準確的節奏，或許就是一種天分。但比天分更可貴的是「做人做事的態度」。

當年梁正穎學習製鼓技術，才經過個把月，

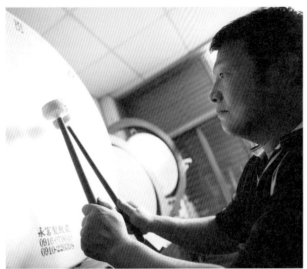

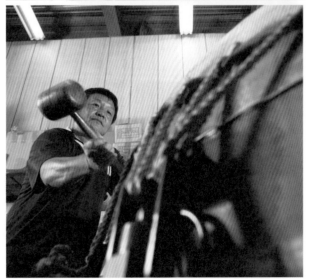

1. 天生敏銳的音感讓岳父黃秀邦師傅稱讚梁正穎是製鼓奇才。
2. 堅守「永富」行號，梁正穎謹守傳統工法，將臺灣五寶之一的製鼓行業發揚光大。

業，雖然從老丈人那裡學到一身好本領，但梁正穎畢竟還是年輕人，接手「永富」之時，一度也想改個充滿古典氣息的行號，但是岳父的一席話把他點醒，岳父說：「鼓是臺灣五寶之一，『永富』的意思是，買到的人都能招來富貴，生活永遠富足，這個意思多好！」

梁正穎明白，原來「永富」二字不只是希望製鼓的人賺到錢，也希望買鼓人和聽到鼓聲的人都永遠富足，梁正穎明白後，決定沿用這個充滿祝福的行號。

接手「永富」才過了1年好光景，1998年中國大陸鼓傾銷臺灣，市場充斥廉價的中國大陸鼓，「永富」的訂單也少了一大半，面對直接的市場衝擊，梁正穎意識到，如果還想要在市場上立足，轉型是當務之急。

40歲不到的年紀，做起事來很有衝勁，梁正穎有想法就立刻著手做。為了提升產品的辨識度，他開始生產原木漆鼓，在市場一片傳統紅漆、黑漆的成品中，梁正穎製作的鼓顯得風格獨特，同業紛紛開始競相模仿，梁正穎也成為臺灣製鼓技術的原木漆開發先驅。

名聲顧好　生意就會來

用臺灣的材料做臺灣的鼓，這是梁正穎非常堅持的信念，有錢大家賺，有想法就與配合廠商討論，尋求他人的支援，「我只要專心把我擅長

的做好！」除了梁正穎夫妻，廠裡還有幾個「半師」，已經學了5、6年了。

製鼓工作時間長，有時受天氣影響，忙起來連固定休息時間都排不出來；梁正穎堅持所有工作同仁都必須一起生活，他認為，要說動家長把孩子帶來學藝，師傅的人品就很重要，這樣才能讓家長放心。

他喜歡運動、泡茶，沒有不良嗜好，凡事以身作則，這些20幾歲的年輕人，白天做粗活，晚上還去讀佛經，因為製鼓首先要修身養性，心性若不定，光是握刀處理牛皮就容易出錯，製鼓的工序那麼多，心煩氣躁根本做不成事。

「永富」製作的毛毛鼓也是一絕，不僅外型美觀賣相好，鼓的音色圓潤，深受表演團體和寺廟的喜愛，更主要的是，梁正穎處理赤牛皮的技術一流，目前銷售對象以寺廟、陣頭、表演團體、學校為主。

製鼓雖然每一道工序都謹守傳統工法，但是產品要與時俱進、不斷注入新意，並以專業技術提供客戶更完整的服務，哪怕是別家出產的鼓需要修整，梁正穎也都願意協助。

「永富」出產的每一張鼓都有保證書，梁正穎自豪地說，一張鼓可以使用40、50年，雖然看來汰換率很低，似乎不利銷售，然而只要專心把鼓的品質顧好，做得更精緻、更美觀實用，「製鼓」這個行業就絕對不會消失！

| 重要紀事 |

| 1997 | ・接手「永富製鼓」。 |

| 1998 | ・開發「原木漆鼓」。 |

| 2006 | ・製作神韻藝術團表演用組合單面鼓至今。 |

| 2007 | ・全臺最大鼓面達192公分，收藏於南投縣鹿谷鄉淨律寺。
・高150公分，鼓面直徑150公分，臺灣牛樟實木鑿空鼓桶，收藏於南投縣鹿谷鄉淨律寺。 |

| 2008 | ・製作九天民俗技藝團表演鼓至今。 |

| 2010 | ・耗時達7年，以手工鑿空花梨木鼓桶，桶高155公分，赤牛毛鼓面直徑155公分，現收藏於屏東縣高樹鄉蓮雲寺。
・以「製鼓技術」獲行政院文化建設委員會列冊為文化資產保存技術及其保存者。 |

interview > ｜梁正穎｜

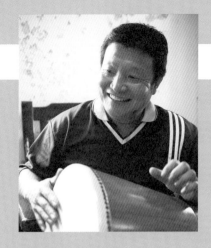

人間金錢滿滿是，認真打拼就有錢，
橫批：做事合情合理

匠師語錄

（一）原木漆的概念是怎麼來的？當時市場競爭那麼激烈，您怎麼還會有心思開發新產品？

就是被「逼到了」，既然價格不能降，產品就要更有質感才能把價格穩住。我認為美麗的木紋應該有機會表現出來，用原木漆最大的用意，其實是希望在門市銷售的時候，一眼就可以區分臺灣製與中國大陸貨的不同。

（二）坊間都在說傳統行業沒落，您自己有感受到嗎？

（手指著牆上訂單）這麼多單都還沒交貨，有些單還寫在簿子裡，如果就製鼓這個行業來說，我是認為，頭路在人做，好時機也有賠錢的，壞時機也有賺錢的，與其抱怨環境不好、競爭太多，還不如把本業品質做到最好，市場再小，還是可以賺到生活費啦！

（三）在這個行業20幾年了，有沒有想過未來交棒的問題？

我今年50歲，算是製鼓師傅裡面年紀輕的，但也還是第二代，再過10年，體力也會變差，交棒是一定要思考的，現在跟在身邊的學徒，就是用這種心情在帶，要讓他們都學到真工夫，這個行業才有機會繼續下去。

（四）當初為何要從彰化市搬到雲林縣莿桐鄉間來？主要的考慮是什麼？

鄉下地方大，空氣流通，日照也充足，主要是牛皮取得容易，可以縮短往返的交通時間，加上鄉下小孩也比較願意學手藝，找學徒也比較容易。

（五）開發原木鑿空做鼓桶的想法，又是怎麼來的？

因為想要把臺灣的珍貴奇木都留在國內，一旦製成鼓，就會被收購，也會被珍藏，如果放在公開場所，就會被更多人看到，知道原來臺灣有這麼美的東西，不然的話，再多的好木頭都會被外國人買走。

被列在傳統樂器八音之一的鼓,常見於各種熱鬧的節慶廟會,由於大小種類繁多,不僅各具特色,並且擁有豐富的表現力,除了用來合奏或伴奏,也常被作為獨奏樂器使用。然而決定一張鼓的價值在於其「聲」,而影響「聲」音品質的關鍵因素,則在於製作工序,製作者必須專注於每一個細節的完成,一點都馬虎不得。幾個重要步驟簡述如下:

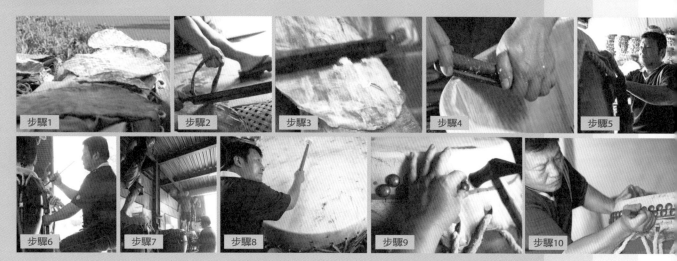

步驟1　步驟2　步驟3　步驟4　步驟5
步驟6　步驟7　步驟8　步驟9　步驟10

■步驟1～3

一大張屠宰場送來的生牛皮,視牛皮的完整度取下需要的鼓面尺寸,再浸泡熱水燙去牛毛,然後鋪在有氣孔的竹簍曝曬,除去牛皮臭味。初步曝曬完成的牛皮,進一步清除脂肪組織,這一道工序是決定牛皮被應用在鼓面時,會因為厚薄的差異而產生不同的音階。

■ 步驟4～8

繃皮作業之前,必須細修桶身弧度,使其圓周更為其平整,再將已經打孔穿繩的鼓皮固定於桶身,利用金屬器械進一步調整鼓皮各部位的鬆緊度,接著以人工踩踏出牛皮彈性,先踩鬆,再繃緊,接著用鼓錘敲擊試聽就是「調音」,這些動作必須反覆很多回,直到敲擊鼓面傾聽音頻達到標準,才算「調音」完成。

■ 步驟9～10

調音完成之後,打上印有「永富」字樣的銅釘,去除多餘鼓皮,就完成了製鼓的重要工序。

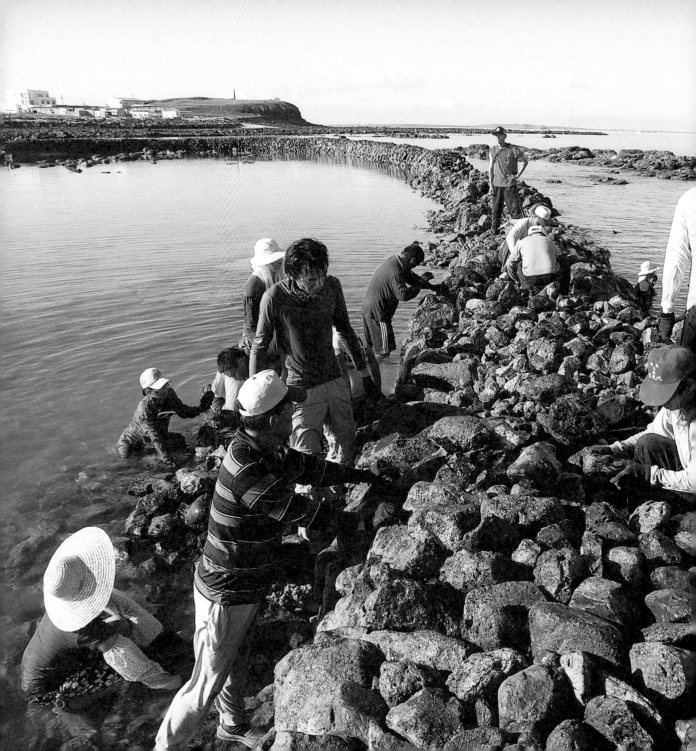

稀世海岸地景的守護者

吉貝保滬隊

澎湖海洋文化協會

石滬修造技術

作者／李月華　攝影／侯聰慧　圖片提供／澎湖海洋文化協會

1999年全澎湖縣的石滬共計558口，密度居世界之冠，是臺灣最具特色的世界文化遺產潛力點。惜因海浪經年累月摧殘，傾倒情形嚴重。在地文史工作者於2007年，成立擁有豐富石滬巡護與修造技術經驗的「吉貝保滬隊」，來傳承石滬修造技術，並推廣各項石滬文化活動，成為稀世地景的主要保存技術團體。

「這是祖先留下來的，我們能做就要做。」每當被問到：為什麼要參與保滬隊的修滬工作時，高齡80的石滬師傅陳金英總是如此回答，簡單的道出當地人珍視先民文化遺產的心情。

陳金英是擁有動力漁船的資深漁民，他領著兒子陳高教和孫子陳隆源加入吉貝保滬隊，祖孫三代以行動力挺保滬理念，只要隊上發出動員令，他們幾乎沒有缺席過。而每次修滬，三人總是早早就來報到，一直做到海水漲潮將淹過滬頂，不得不暫停手邊工作為止。接下來，阿公陳金英可以稍事休息，陳高教和陳隆源順則跳上停放在一旁的小船，出海捕魚去！

先民智慧　養活世代子孫

石滬是早年漁民為了家庭生計、就地取材所修築的捕魚陷阱，其起源目前已無從查考，但為

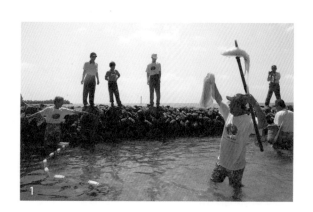

1

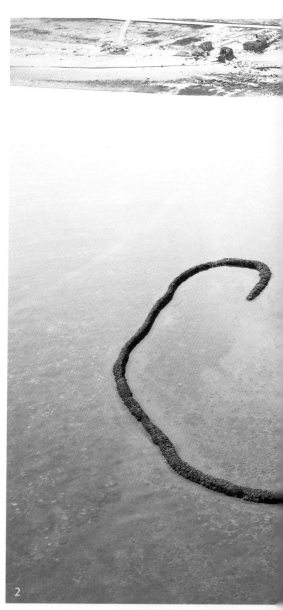

2

1. 海上的石滬展場，讓遊客體驗滬裡撈魚的樂趣。
2. 澎湖特有的石滬地景，是先民留下來的文化遺產。

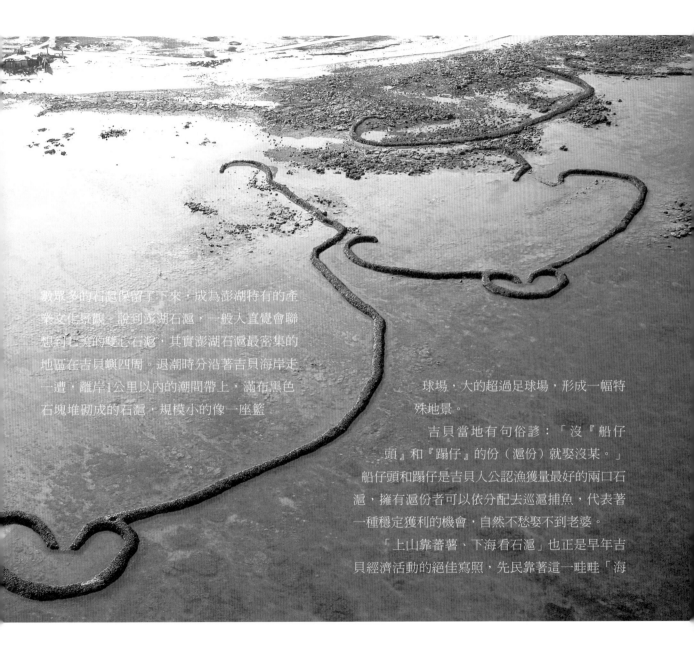

數眾多的石滬保留了下來，成為澎湖特有的產業文化景觀。說到澎湖石滬，一般人直覺會聯想到七美的雙心石滬，其實澎湖石滬最密集的地區在吉貝嶼四周。退潮時分沿著吉貝海岸走一遭，離岸1公里以內的潮間帶上，滿布黑色石塊堆砌成的石滬，規模小的像一座籃球場，大的超過足球場，形成一幅特殊地景。

吉貝當地有句俗諺：「沒『船仔頭』和『蹋仔』的份（滬份）就娶沒某。」船仔頭和蹋仔是吉貝人公認漁獲量最好的兩口石滬，擁有滬份者可以依分配去巡滬捕魚，代表著一種穩定獲利的機會，自然不愁娶不到老婆。

「上山靠蕃薯、下海看石滬」也正是早年吉貝經濟活動的絕佳寫照，先民靠著這一畦畦「海

田」養活子孫，也博得「石滬故鄉」的美名。

戀戀石滬　奔走成立保滬隊

可惜隨著機械動力漁船增加及各種新式漁具的普及，石滬漁獲量漸被漁船超越，加上滬份細分得太厲害，獲利機會減少，漁村青壯人口大量外流，許多石滬因此遭到棄置無人維修，傾倒情形愈來愈嚴重。

為了讓更多人認識吉貝石滬文化的特色與價值，在地文史工作者林文鎮等人於2004年爭取到行政院文化建設委員會的補助，以民間團體「澎湖采風文化學會」名義設立「吉貝石滬文化館」。館內有模擬的海底世界及石滬漁具與圖像，館外空間則設置許多石滬捕魚的雕塑作品，讓遊客了解石滬構造與運作；岸邊潮間帶廣達900公頃的海面，就是活生生的海上展場、石滬教

｜石滬匠師名錄｜

姓名	出生年	專長
柯進多（兼隊長）	1954	石滬施作總規劃
陳金英	1931	石滬頂層合面施作
莊再得	1945	石滬岸壁反嘴施作
莊仲祥	1950	石滬岸壁施作
謝富全	1955	石滬滬堤深水基礎施作
謝明和	1956	石滬滬堤基礎施作
陳明吉	1953	石滬滬堤基礎施作

室。來到這裡，可以近距離看石滬，還能趁退潮時走進石滬，體驗滬裡撈魚的樂趣。

後來接手吉貝石滬文化館的澎湖海洋文化協會又於2007年號召具備修滬技術的漁民組成「吉貝保滬隊」，一方面向中央爭取經費補助擁有滬份的漁民自行修補石滬，一方面由保滬隊師傅們不定期出馬，針對重點區域的石滬加以維修。

目前保滬隊成員總共23人，其中7人因技術特別精湛，於2010年度獲得行政院文化建設委員會指定為「石滬修造技術」的重要保存團體（詳見左下圖表）。

巡滬修造　政府地方一條心

就在同一年的授證典禮上，隊長柯進多自嘲：「這裡有三個人，一個呆、一個空、一個肖，一頭栽進去石滬守護工作。」柯進多口中的「呆、空、肖」三人組，是指他自己、澎湖海洋文化協會秘書長林文鎮和顧問陳阿賓。陳阿賓曾任交通部觀光局澎湖國家風景區管理處處長，林文鎮則是馬公高中退休教師，他們三人攜手先後促成石滬館和保滬隊的成立，在吉貝石滬文化的保護過程中扮演重要的角色。

林文鎮形容自己是一個夢想保存石滬文化的老人。他的夢想因為保滬隊員和眾多吉貝居民的熱情相挺而發光、發熱，然而保滬隊成員有自己的生計要照顧，為了配合修滬動員，他們必須從

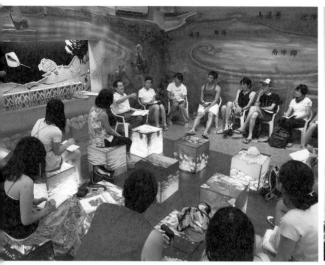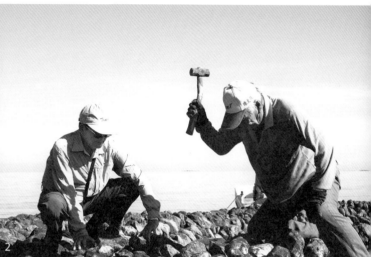

1. 吉貝石滬文化館舉辦推廣活動講座，讓遊客能夠深入了解石滬文化。
2. 吉貝保滬隊員為維護這稀有的景觀，大多犧牲閒暇時間，投入修造石滬的行列。

忙碌的工作中「擠出」時間，每少出海一次，就少了一次可觀的漁獲，然而因為對文化的熱情支撐著他們忍受犧牲、繼續付出。

吉貝保滬隊成立4年來，已陸續修復吉貝周邊多口石滬，目前常態性維持良好、仍有漁獲能力的石滬約有40口，年收入大約只有日治時代到臺灣光復初期最盛時的1/10。

2010年8月，西崁山下一口石滬，就有3個人在一夜之間撈到800斤丁香魚，以市價每斤50元計算，可以賣4萬元。可惜隨著近海漁業資源的枯竭，這種大豐收的情形愈來愈少發生。

除了維修石滬，吉貝保滬隊最近幾年暑假也配合行政院青年輔導委員會舉辦的遊學活動，讓年齡在15~30歲之間的青少年參與修滬工作，一方面讓年輕人體驗漁村生活，再者也讓他們從實作中略窺修滬技法的門道。幾乎所有參加過活動的學員都會有的共同感想是，「填造石滬技術，說起來容易、做起來不簡單。」

推廣撿石　修造體驗

首先，挑石頭就是一門大學問，學員們撿來的石塊，師傅們往往看一眼就說：「這個不能

用！」再不然就是學員們好不容易塞好一塊石頭，師傅們馬上把它拿起來、換個方向或角度重新塞進去，師傅說：「你們那樣擺，海水一沖就散掉了。」

修造石滬用到的是最基本、最簡單的「亂石砌法」，但是如何讓石塊在海浪衝擊下還能牢固的嵌砌在滬堤上，是一套很難以口頭方式傳授的知識，必須累積長年的實作經驗才能領略。從師傅們現場施作來觀察，有幾項重點原則：

第一，石塊絕對不可以平放，也不可以一塊塊直接往上堆疊；每一塊都必須採取「站姿」，嵌砌在下層的兩塊石頭之間。其次，同一層的石塊必須盡量做到有犬牙交錯、凹凸互出的效果；如果石塊的長度足夠壓到更裡面一排的石塊，效果更好。第三，石塊之間的縫隙必須逐層用小石塊填平、塞緊，才能繼續往上疊，否則一經海浪的衝擊就容易鬆垮。最後，滬堤必須逐層向內退縮，到最上面的第二層時要採取「反嘴」手法，反嘴和頂層的合面做得好，滬堤才能像拱橋結構一樣，具有由左右兩側向中間推擠的作用力，抗拒海浪的衝擊和拉扯。

問師傅什麼是「反嘴」，他們說，石頭形狀不規律，會有一端大、一端小，較大端稱為「大頭」，另一端是「小頭」，堆疊石滬時要讓石頭採取站姿，大頭向外、小頭向內，並且向內稍微傾斜15度角；到了再上面一層時，則反過來讓小

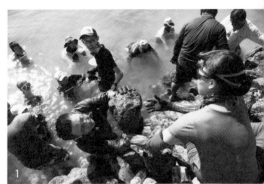

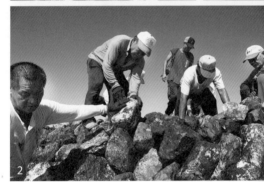

1. 學員們分工合作，從海裡挑選適當的石頭來填造石滬。
2. 師傅們填造石滬的秘訣，在於石塊相互之間的緊密堆疊。
3. 藉由保滬隊平日盡心維護，現在才能擁有完整的滬堤。

頭向外、大頭向內，這樣才能讓石頭卡得更緊。這樣的說明，乍聽之下好像有些明白，實際要操作還是難以立即掌握其中的「楣角」（臺語，指訣竅）。

石滬的施工場域在海中，不能像在陸地上那樣先釘木樁，拉好準繩，再按圖施工。每一段石堤的曲直、陡斜和高低，都要憑施作者的經驗和眼力去拿捏，還要能因地制宜。此外，滬堤必須

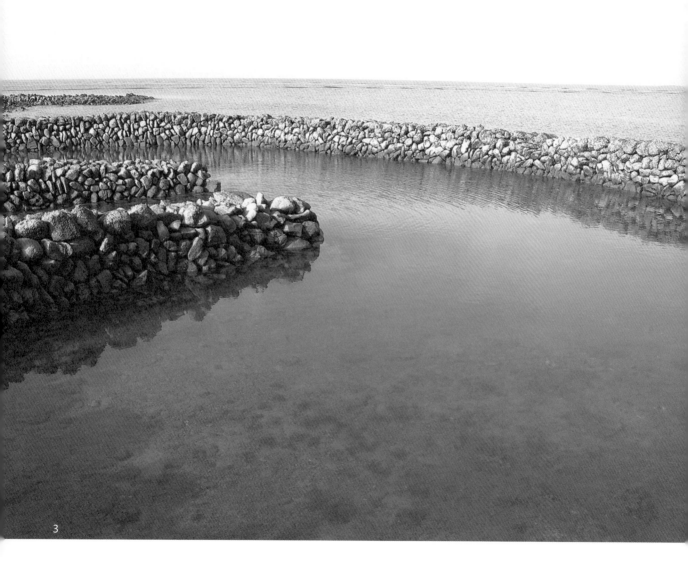

3

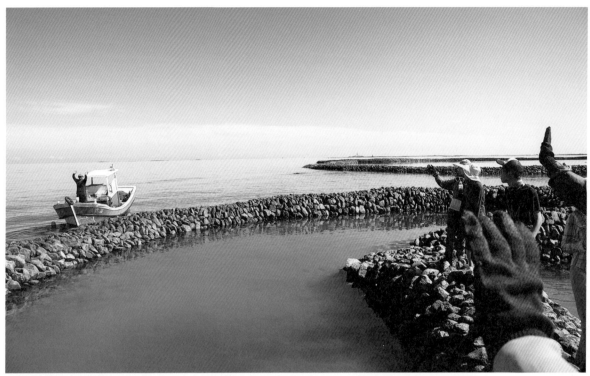

吉貝保滬隊員每次都是放下手邊的工作，投入修滬工作，直到漲潮才休息，多數隊員緊接著就出海捕魚。

修得牢固，也要注意保持堤內、堤外海水的自然交流，才會有良好的集魚功能，施工時絕對不能使用石灰、水泥等黏著劑。

「亂石砌法」或許易學，但要砌好的石滬足以抵擋10級強風，就是一門高深的技術。石滬修造技術需深諳潮間帶之潮汐、流向速度、漁汛，具備滬形、水勢及漁性的經驗與認知，才能掌握箇中修造訣竅與填滬技巧；以團隊合作方式搬動石塊、牢固的疊砌於滬堤上，使其結構能圍困魚群並承受海浪之衝擊。

無法口授　靠實作經驗累積

自古至今，澎湖並沒有專門填造石滬的師傅，如今吉貝保滬隊的7位師傅也都是過著半農半

漁生活的在地人，所有人一開始都是生手，是因為經驗的累積才擁有修滬的本事。

7位師傅之一的謝富全回憶說，自己13歲開始跟隨父親巡滬，當年巡滬的規定非常嚴格，輪值巡滬者如果發現石滬有損壞的情形，必須順手把它修補好，如果損壞嚴重到1、2個人已無法獨力完成，就必須通知其他滬主，然後擇日大家一起去修補。老一輩曾說過一句感慨話：「把你教會了又能怎樣，你早晚是要出去的。」其實，謝富全除了服兵役外，從未離開澎湖、出外闖蕩，他很慶幸自己少年時期所學，並能進一步在實作中求進步，如今才有能力維護故鄉的石滬。

年已半百的莊仲祥也是從小跟隨父親巡滬撈魚，一點一滴的累積修滬技術。他說，填滬的技術無法口頭傳授，只有多做、多嘗試才能掌握到訣竅，懂得如何把石頭塞疊緊實，足以抗拒風浪的侵蝕。

攤開吉貝保滬隊成員名冊，7名行政院文化建設委員會指定的保存者中，最年長的81歲，最年輕的也56歲了，隊長柯進多說，除了這批隊員，60歲以下的吉貝人幾乎都不會修石滬，再不積極培訓，很快就後繼無人。

過去的年輕人嫌巡滬、修滬太辛苦，寧可離鄉背井到外地工作賺錢，所幸現代人觀念轉變，知道文化資產的可貴，吉貝保滬隊終於能召募到新血輪，為文化傳承注入新希望。

| 重要紀事 |

2004	・澎湖采風文化學會籌設吉貝石滬文化館。
2005	・澎湖縣國家風景區管理處舉辦澎湖石滬文化祭。 ・吉貝石滬文化館開始舉辦石滬文化體驗營及工法研習營。
2007	・正式成立「吉貝石滬文化館保滬志工隊」，澎湖縣政府公告「吉貝石滬群」為文化景觀。
2009	・行政院文化建設委員會將「澎湖石滬群」列為世界遺產潛力點。
2010	・以「石滬修造技術」獲行政院文化建設委員會指定為文化資產保存技術及其保存者。

Interview > │吉貝保滬隊│

> 勤勞就有收穫，
> 未來的事難以預料，
> 眼前能做多少算多少，
> 但求盡力。
>
> 匠師語錄

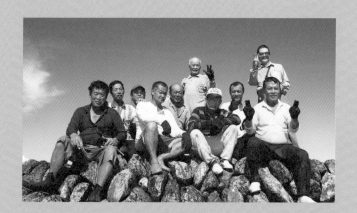

（一）請說明保滬隊成員的概況和目前運作的情形？

保滬隊成員一共23人，其中有11～12人從事沿、近海漁撈工作，這些漁民比較能夠隨時配合動員，暫時放下手邊工作參與修滬，另一半的人雖然認同保護石滬的理念，但因為有經濟壓力，需要領別人薪水過日子（指上班族），能出席的時間相對受限。每年中秋節過後，我們都會舉辦保滬隊集訓，基本上所有隊員都會參加，這是新手學習修滬技法的重要場合。

（二）以保滬隊的人力和資源，可以修復更多石滬嗎？還是只能針對某些區域進行重點維修？

吉貝西岸漂沙嚴重，一半以上石滬已經淤積到不堪使用，若要修復必須先清理泥沙，成本太高，還可能引發更重大的生態問題，所以我們目前把修復重點放在另外3個區域：從遊艇碼頭順時針方向到西崁山下的大將爺廟前、西北端魟灣仔頭涼亭以東到東崁高地前，以及從東北端垃圾場到漁港北邊的防波堤。保滬隊成立至今，分別修復了這3個區域內各20、18和6口石滬，但受限於經費和人手，往後也只能針對這些已經修復過的石滬進行「檢修保固」，沒有餘力再去修復更多坍塌的石滬。

（三）除了經費和人手問題，修理石滬還受到什麼限制？

修理石滬辛苦又費時，可以施作的時間相當有限，冬天東北季風太強、海水溫度低，並不適合下海工作。而且雖然每天都有2個「流時」（退潮），但是比較適合的時間只有上午1個流時、大約4個鐘頭左右，一旦開始漲潮就不能再工作，所以可以做的時候必須把握時間一直做，不能休息，很辛苦。

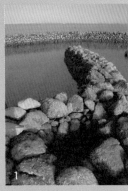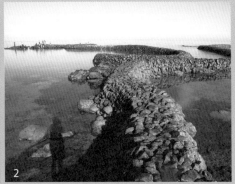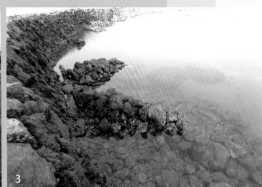

1. 有滬房型的石滬會建置漁井，來暫時存放大魚。
2. 滬房是整口石滬中的主要捕魚區。
3. 只有大退潮才會露出來的滬牙，讓滬主不用下水就可捕撈丁香魚。

石滬的類型及構造

依地理位置區分，石滬有兩種：距離海岸比較近、退潮時水深在0.5公尺以內的稱為「淺滬」或「高頂滬仔」；離海岸比較遠、退潮時水深還有1.5公尺以上的則稱為「深水滬」。無論是淺滬仔還是深水滬，都可依其構造不同而分為「簡單型」（俗稱為「籠仔圈」）和「有滬房型」兩種。

■ 簡單型

籠仔圈是吉貝石滬的原型，早期石滬都很簡單，只有一道弧形的滬堤，後來又在滬堤裡頭增建一道俗稱為「岸仔」的矮堤來縮小捕魚的水域。深水區的籠仔圈則會根據個別石滬的需要設置一些「滬牙」，滬主不用下水、站在滬牙上面即可撈捕丁香魚或白鱙仔等小魚。滬牙的長度都很短，高度也不高，只有大退潮時才會露出水面。

■ 有滬房型

有滬房的石滬大多設在海水比較深的地方，直接把滬堤中段或適當的部位改成一個向外突出的集魚區，稱為「滬房」或「滬目」。滬房開口都正對退潮時海水的流向，是整口石滬中最主要的捕魚區，而滬堤就像滬房的左右手臂，俗稱「伸腳」，其功能在於引導魚兒隨著退潮的海水游進滬房，在滬房和伸腳的交接處多會再設置1、2個俗稱「漁井」的坑洞，可暫時存放一時來不及帶走的大魚。

附錄

政府相關出版品

- 赤崁和吉貝漁撈活動的空間組織　顏秀玲◎著
 澎湖縣立文化中心，1995

- 2010澎湖縣文化資產手冊　陳英俊等四人◎著
 澎湖縣政府文化局，2010

- 匠師之美　唐振瑜◎著
 金門縣政府文化局，2009

- 金門子婿燈－董天補老師傅ㄟ絕招（紀錄片）　董振良導演
 金門縣政府文化局，2004

- 澎湖地方傳統民宅之構成與營造技術　張宇彤◎著
 澎湖縣立文化中心，1998

- 彩繪一甲子 探索大師黃友謙DVD　聚山影視傳播公司
 澎湖縣政府文化局，2010

- 印象交趾陶　林洸沂◎著
 嘉義縣政府文化局，2000

- 第一屆重要傳統藝術保存者暨保存團體專輯　江韶瑩等◎著
 行政院文化建設委員會文化資產總管理處籌備處，2009

- 99年度重要傳統藝術保存者暨保存團體專刊　林茂賢等◎著
 行政院文化建設委員會文化資產總管理處籌備處，2010

- 葉王交趾陶的特色與修復－以慈濟宮等廟宇為例　林洸沂／林燦祿◎合著
 嘉義縣政府，2010

- 銅鑼王國的巨擘─林午，《蘭陽藝術薪傳錄，下冊》　許文漢◎著
 宜蘭縣立文化中心，1994

- 掌藝游俠─陳錫煌生命史　郭端鎮◎著
 台北市文化局，2010

專書

- 吉貝石滬記憶圖像　林文鎮◎著
 澎湖采風文化學會，2006

- 交趾陶─林洸沂作品欣賞與研究　簡丹◎編著
 橘子出版社，1996

- 布袋戲筆記　呂理政◎著
 台灣風物雜誌社，1995年（1995年再版）

- 台灣工藝地圖　林明德◎著
 晨星出版社，2002

專書

- 巧成真布袋戲偶藝術　洪淑珍◎著
 晨星出版社，2009

- 台灣傳統建築手冊──形式與作法篇　林會承◎著
 藝術家出版社，1987

- 台灣傳統音樂概論──樂器篇　呂錘寬◎著
 五南出版社，2007

- 台灣建築閱覽　李乾朗◎著
 玉山社出版公司，1996

- 戲夢人生──李天祿回憶錄　曾郁雯◎著
 遠流出版有限公司，1991

相關博碩士論文

- 澎湖廟宇大木匠系及形式特色研究　呂文鑫◎著
 國立傳統藝術大學藝術研究所，2004

- 台南市糊紙工藝研究　指導教授高燦榮／研究生陳品秀
 國立成功大學藝術研究所，2003

- 林午銅鑼的製作與調查　張藝生◎著
 佛光大學人文社會學院藝術研究所，2004

相關學術論文

- 傳統大木匠師許漢珍廟宇作品之研究　廖芳佳◎著
 國立成功大學建築系，2000

- 以數位方法再現臺灣傳統大木構架丈篙之可行性研究　林宜君◎著
 國立成功大學建築系，2009

- 古蹟及歷史建築修復灰作現況分析　廖志中◎著
 國立雲林科技大學，2009

- 從傳統工匠系統中分析建築和工業設計的設計資源（四）傳統工匠的轉型基礎
 楊裕富◎著
 國立雲林技術學院空間設計系，1996

巨匠的技與美

國家圖書館出版品預行編目（CIP）資料

一心一藝：巨匠的技與美／李月華, 吳秋瓊, 陳
玲芳作. - -初版. - - 臺中市：文建會文化資產
總管理處籌備處, 2011.12
面； 公分
ISBN 978-986-03-0116-8（平裝）

1. 傳統藝術 2.藝術家 3.臺灣

909.933 100023976

指導單位	行政院文化建設委員會
出版機關	行政院文化建設委員會文化資產總管理處籌備處
審查委員	江韶瑩、呂理政、林茂賢、林會承、范揚坤
	張嘉祥、黃志農、劉克襄、薛湧、簡榮聰
發行人	王壽來
編輯小組	施國隆、粘振裕、陳昭榮、吳華宗、林滿圓
	劉麗貞、陳嘉瑞、黃巧惠、陳美玲、陳淑莉
	李月華、吳秋瓊、陳玲芳、侯聰慧、曾千倚
	黃怡蒨、瞿中蓮、倪可孟
住址	台中市南區復興路三段362號
電話	(04) 2229-5848
網址	http://www.hach.gov.tw

企劃製作	商周編輯顧問（股）有限公司
美術設計	蔡榮仁、郭志龍
印刷者	新北市慈惠庇護工場
定價	新台幣260元

中華民國	100年12月初版1刷
	101年 2月初版2刷
ISBN	978-986-03-0116-8（平裝）
GPN	1010003830